U0021997

攝影融合人生

胡毓豪——著

在當代日常生活美學中，最有影響力的就是攝影

<div align="right">1839 當代藝廊執行長 邱奕堅博士</div>

十九世紀初期至今，攝影術問世已將近二百年，攝影術的發明，成了人們重新認識這個世界的視覺媒介。同時，攝影科技的不斷進步，對於後人類文明的推演，有著巨大的貢獻。

從各類不同領域的科學研究，影像成了最佳的輔助工具，醫學研究、藥品開發，天文探險，以及影像技術的研發，如電影、電視與錄像等，無不令人驚歎，從宏觀世界到細微病毒的影像，皆無所逃於攝影的紀錄。

攝影術對人類的影響，我常常在演講的過程中告知聽眾，拜十九世紀攝影術的發揚擴展，不論自己的肖像或與親朋好友的生活互動、到一時的吃喝玩樂，及旅遊的美景，攝影已成為人們日常生活中的書寫工具，尤其攝影手機普及之後。

我也時常與學生分享，如今人類在日常生活中，已不知不覺地享受影像科技進步的成果；上個世紀末，數位攝影技術的突飛猛進，結合網路及手機科技，我們已經從文字書寫日記年代，轉變為攝影圖像的紀錄。

在攝影術發明之前，只有少數的王公貴族富商，才能享受「肖像權」的手繪複製，但是如今人手一機，複製任何景物、人像，已像空氣一樣的自然。

當生命延長之後的晚年，退休之後的日常，不妨拿起相機，促成我們經常出外拍照的好習慣。攝影讓大家的身心靈，增進活力，獲得健康，無疑是一帖良藥。

據我所知，毓豪兄在東京留學期間，師承日本三大當代攝影藝術家之一森山大道。近十年來，他專心於書寫攝影專書，傾囊相授 40 多年的學習，工作與教學經驗。此前他已有五本攝影書籍在市面流通。

國內各界對攝影水準的提升，並非友善的環境下，還能如此多產，著實讓人敬佩。第六本書是希望透過經驗的體悟，讓大家領悟「藉攝影的實踐」可以建構人生的美滿，傳達給讀者「人生三要素——健康、快樂、幸福」的攝影要義。

最後與大家分享攝影的重要性「在當今各項藝術媒材中，從來沒有一項可那麼親密的融入我們的日常生活，更沒有一項科技，可以如此快速輕易的學習，更沒有一項藝術媒材可以如此真實的，記錄著我們的一生，且飽含生活中的智慧痕跡，和共同世代的記憶。」。

胡毓豪的七十自述

台新銀行文化藝術基金會董事長 **鄭家鐘**

從 2013 年寫出《按下快門前的 60 項修煉》一時洛陽紙貴後，毓豪成為暢銷作家著作不綴，今年近 70 出書已到《攝影融合人生》的境界。

毓豪從高中摸到相機開始，就專注以相機作為窺探生命與人生哲理的視角。其實這是一條修行的道路，在本書中，可說是他修行心得的大集結，由一件事參透宇宙間道理，他算是成就了自己。

我粗讀他的文字，即很有感應，舉例：

1、美好時光難逢，遇到了，就要珍惜。這彷彿講的是攝影的迅速捕捉鏡頭，實則是活在當下的一種歷練。

2、他說攝影是看的專家，但這種專家可延伸到無盡邊界。

例如在自然找對稱，於攝影時固是如此「光影」、「畫面」、「天地」，但人生何嘗不是個方方面面的平衡，黑暗與光明，得與失，起與伏，上與下，其實這些都不可偏廢，以對稱視之，就不會老是心靈雞湯卻情緒失衡，老是怨天尤人，卻不知自己跟所怨其實是一體兩面，毓豪兄的「找對稱」實際上是講所有發生。

3、談到視覺疲乏，它指出專攻與快樂兩者的差別，專攻視覺之人，好的畫面看太多容易無感，但業餘人士則有狂熱東闖西試卻維持快樂，因此要既有專業又要有業餘的狂熱，就只能有不斷超越自我的天命觀，來精進專業破除專業超越專業。這說的也不只視覺疲乏，是所有專業疲乏的對治之道！

4、動機決定結果：毓豪兄說觸動他攝影的元素是「美」排首位，但要體現美靠「交換」的修行、大自然要補光要取角要移動位置都是爲了成就美的一種交換。

這講的可以推寬一點，人生行爲的動機，心美是第一元素，內心美，善才得以滋長，然後爲了追求美善我們必須跟世界交換，用時間、勞力、經驗、技術、專業、還有感性同理去換，由動機到結果，靠交換才換到善美的結果。

以上舉出幾個例子，不難窺知毓豪兄更上層樓的境界，他的七十自述，是給自己定調到更高生命層次，叫做「無我爲人」，他說，今後他要開始演講行善，餘生立志當鐘，有敲則響，小扣大鳴，不論撰稿、演講、座談、作品個展，只要用來利他，皆歡喜敬受！

爲了他這個善願、爲之一序，同享法喜。

用攝影談人生

　　用攝影談人生，是本書的主旨，書內七十小節，是我年屆七十的反省和思考。人生七十古來稀，指的不是年齡，而是七十歲老者，通常習氣已成，不但聽不進別人的善意，也不想改正自己。

　　前言用圖文，隱喻已到看不清，想不明之日，該留給人間的只剩省思。七十個小章節，每一篇圖文皆有故事，希望引起他人追求幸福的共鳴。我們都是讀文字長大的族群，讀圖也許看不懂，思不及，但細想就明。

　　書內或許圖文不符，但不符中有道，道通則事明。例如：第三章作品的誕生，我用漂流木講內心；結語處，用一張岩裂照片，闡述有形、無形力量的隱或顯。攝影書用欣賞的心閱讀，才有味，千萬不要錯過。

　　人生是看清才好，或看得糊塗才好？也許都是也許都非。真正的原味就在自己心頭。

人生精彩在利他，扶貧濟弱最容易

　　飛機即將降落，航程將盡，景像卻是一片模糊。若說飛機離開跑道，如同人離開子宮，那麼降落就是終點，也可算是死亡。

　　航班再出發，等同轉世又重生。飛機上，有美食、美酒，也有電影欣賞又有無微不至的服務，簡直是天堂。在機艙內，人們通常是健康又快樂。

　　過程很美好，宣佈要降落，美好就一一被收回。航高下降，除了坐以待終，還得綁上安全帶，失去自由，人老類似這般。人生的過程，像極了航班，一生的精彩從原點開始，也終於原點。

　　百味皆自嚐才是真人生，歸途能自理是清醒也是健康。活太老，絕對不會變成寶，生自生，亡自亡，黑白兩頭盲。人生精彩在利他，扶貧濟弱是容易，因為世間苦人多。

　　親手做服務，熱情最感人，此生不虛過，保證上天堂！

目錄

推薦序　　1839 當代藝廊執行長　邱奕堅博士　　　　　　3
　　　　　台新銀行文化藝術基金會董事長　鄭家鐘　　　5
作者序　　　　　　　　　　　　　　　　　　　　　　7
前言　　　　　　　　　　　　　　　　　　　　　　　9

第一章　**我這麼看，你怎麼看**

生　　攝影最好玩的是「弄光捉影」　　　　　　　　16
　　　純然玩攝影，只要快樂就稱心　　　　　　　　18
　　　簡單的事，持恆的做，才是眞功夫　　　　　　20
　　　永遠學不會像人生　　　　　　　　　　　　　22
　　　攝影是用來提醒「當下」的好方法　　　　　　26
　　　追求完美　　　　　　　　　　　　　　　　　30
　　　濕地上的海草，就是我們的老師　　　　　　　34

死　　良師難遇，好學生難找　　　　　　　　　　　38
　　　虛空畫龍虎　　　　　　　　　　　　　　　　41
　　　妙事因熱愛而成　　　　　　　　　　　　　　44
　　　生命的誕生，未必是好事　　　　　　　　　　47
　　　秋！風最知道　　　　　　　　　　　　　　　52
　　　關鍵在心　　　　　　　　　　　　　　　　　58

有　竹籜，依天理而生，目的是護幼　　62

　　　竹有節又善生　　68

　　　專心做自己，日子就會過得很幸福　　74

　　　困不住人的心　　78

　　　創新、合作才有價值　　81

　　　烏雲之上有青天　　84

　　　焦點對，事易成　　87

無　美的存在，是一種感知　　92

　　　執迷不悟也是人性　　94

　　　看不見的，卻有神功　　97

　　　一心一用的修行　　101

　　　只要不放棄希望，光明就在前頭　　104

兩者之間　你的一生親臨了多少美境　　108

　　　大自然萬物競生，小未必是弱　　112

　　　天道，損有餘以補不足　　116

　　　人人能拍，並非人人拍得好　　120

　　　勤學頓悟，一言難盡　　123

　　　是非好壞難論　　126

　　　驀然回首發現生死同體　　129

第二章　攝影攝心

斷｜貪

想通了，幸福加倍回饋！	134
手機拍照已成爲了攝影主流	138
橋斷，緣不絕！	142
看的境界	146
永遠學不會	150
成功與不失敗	153

捨｜餘

想像跟實際，如同天堂與地獄	156
平凡日子平凡過，即是幸福人	160
看海談夢，該醉就醉！	164
人間若沒有糊里糊塗，那來多餘的快樂？	168
攝影寫心沒工具也可修練	171

離｜慾

東澳山海天地	174
花開自開，花落自落	177
我是一槍定勝負的攝影人	182
用一輩子專注做一事也能名利雙收	186
懂得交換才有朋友	189
累積不容易，失去一瞬間	192

精　　生活的每一刻，都是一張張的圖　　196

好奇心是攝影的精靈　　199

心寂，就聽得見美景的呼喚　　203

有感就觸動快門　　207

攝影好壞，繫於心，無關於技　　210

氣　　既已決定出門就奮勇前進　　213

最多人的快樂，庶民世界就是天堂　　217

默默的修，做久了，良果自然來　　221

願望醞釀久了，力量自然產生　　224

戰機凌空而起　　227

心有所感就是好時光　　232

神　　似懂非懂，在情竇初開　　236

謙虛者最厲害　　238

攝影之道，是在大自然中找光影　　242

觸動我心的元素　　245

文章樹有學問　　248

為什麼屢錯屢犯，仍可活得快樂？　　252

第三章　作品之誕生

作品導讀——我是漂流木 256

第四章　**攝影路上你我他**

作品 1　每一天，都是最適合拿起相機的那一天／叢明美 282

作品 2　這張看不出來是在拍什麼吧／何翠英 288

作品 3　再也不是匆匆一旅人了／王書慧 294

作品 4　攝影成就健康的身心／范盛慧 300

作品 5　海枯石爛的絕美堅持／文馨瑩 306

作品 6　對焦是情境與心境的重疊／鍾誌勳 312

結語 318

第一章

我這麼看，你怎麼看

攝影最好玩的是「弄光捉影」

　　攝影最好玩的是「弄光捉影」，弄光是在現有的條件下，由攝影眼決定怎麼看風光景色。通常景的平均反光率是18％，18％當中有極亮的光線，也有極強的暗部，眼睛對光線明暗的調整，極精細，那是幾億年演化的結果。所以我們在黑暗仍可看到，在極刺眼的亮光中，也可應付自如。

　　眼睛的看，共同標準是一般性，弄光的攝者，他自有主見。能以高亮為基準，用來創作；也能以極微之光，拍出大片暗黑的作品。攝影只要控制得宜，視覺就會煥然一新，脫出常態，玩出非眼睛常態所見之美景。

　　正中午，一般不是拍攝的好時光。頂光在上，灑在蕨的葉片上，露出難得一見的皺褶紋理，此刻考驗的是人眼與鏡頭的差異。若用光線的平均值測光，拍攝就會陷於庸俗。以亮部為準，減光供應，怕有失誤則可用包圍式曝光拍照，就會得到不錯的效果。很多人喜歡用此法，因為容易得到掌聲，贏得很多的「讚」。

　　拍照不要設想太多，就像逛大街，不要設想能碰到什麼，只要隨機應變的觀，察覺好景即拍才是最好的方式。忘了你是攝影者，忘了技術的存在，抓起相機依直覺而為，那樣輕鬆的拍攝，就是有為中有無為的境。

　　聽天地及自心的音聲，反而常有意外的收穫，攝影中有很多人生的境，徹悟就幸福、美滿。

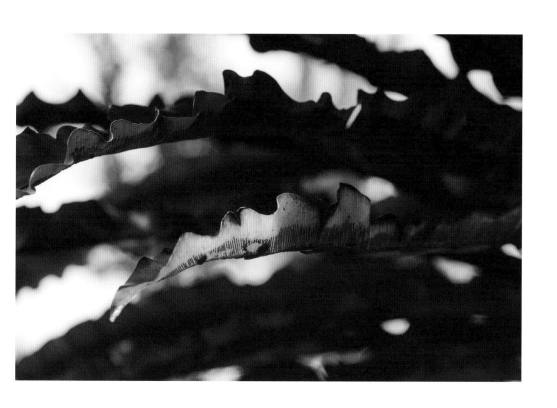

純然玩攝影，只要快樂就稱心

　　滿山遍野秋意，若沒有頂上的茶壺，很容易讓人誤以為，所拍的景色在國外。台灣的秋色山景，通常出現在比較高的海拔。九份、金瓜石只是郊山，能出現一片蕭殺，大概是地形、地勢，加上東北季風，才能造就。

　　攝影人四處遊走，只是在「撿景」，看到什麼拍什麼，然後將景象存藏起來。存久了，積多了，攤出來，就可配對，組成故事，展現趣味。這樣拍攝最自在，攝影家游本寬教授是這方面的專家，一張一張的存，都是心思的傑作，然後變成自己的影像資料，應用時就可當作組合的元素，賦予新意義。

　　攝影，要有唯我獨尊的氣概，不怕別人「指指點點」，才能享有最大的快樂。閒言閒語，經常是無心的產物，當事人若不能釋懷，就會失掉樂趣。觀看者，不解攝者意，通常是絕壁斷岩，互無交集，故不能因他人非而自非。怕被批評，就會少掉進步的觸媒。

　　學攝影，是學會獨處與獨思，有這兩種功夫，天塌下來再也與你不相干。怡然自在才是攝影人，攝者能順天應地，當然也必須不怕他人非。攝影已是全民生活中的日常，拍照主流已經不是創作了，娛樂味更濃，人多勢更重。

　　拿著相機出門去追尋，拍好、拍壞不介意，得到快樂最重要。真正搞攝影，不能只靠按快門拍紀錄，要如當代藝術搞拆解加破壞，用玩樂心展示世界的紛亂。

　　純然玩攝影，只要快樂就稱心，管它拍照是手機或單眼。

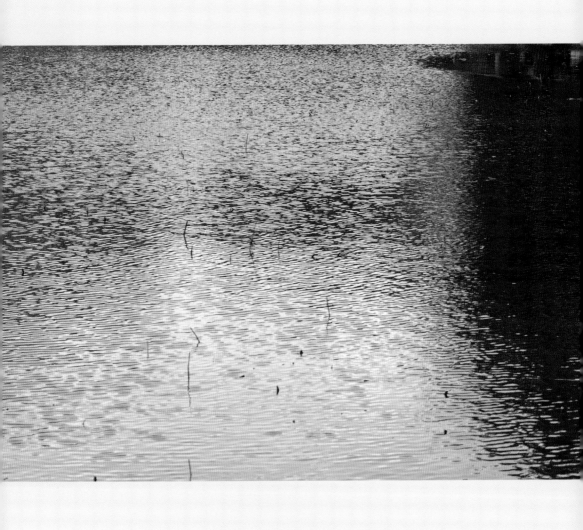

簡單的事，持恆的做，才是真功夫

　　大紅女藝人，眼神淡而幽怨，正好飄進我的鏡頭，我按下了相機快門。隨後她發現，攝者是中國時報的熟人，於是飽含羞澀的臉，再度瞧了這邊，連拍好幾張，隔天，作品登在重要版面，成了吸睛的賣點。

　　紅藝人在護照風波後，休息了一陣子。決定復出的第一次記者會，在東京銀座舉行，爲了抹去「無妄之災」，又要展望未來，所以記者會辦得既要審慎，又要風光。我因在第一線工作，了解事件來龍去脈，所以拍得的照片，能融合全部元素，創出有深度的照片。

　　拍人，表情、神態最重要，眼神來得妙，即是好照片；肢體語言則是加分的元素。要攝得好照片，全神投入不可少，一心一意不鬆懈，加上好運氣，作品一定會出色。拍照的訣竅，就在全神貫注、快速反應。能抓到最高潮那一瞬，就可揚名被認可。

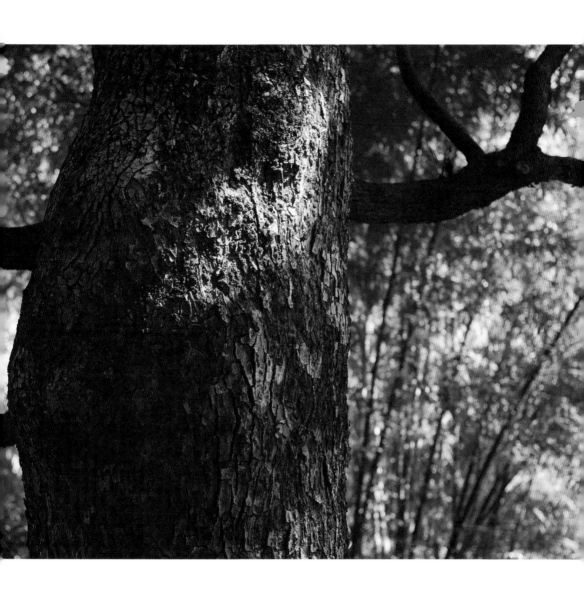

永遠學不會像人生

學攝影的過程，許多人多會探詢捷徑？以求快速拍出好照片。我拿相機已五十餘年，迄今仍然沒有學會，所以認定：捷徑不存在。深入追尋比較究竟。了悟攝影永遠學不會，才知攝影像人生，毫無捷徑可求。

雖然學不會，但可以日益精進。總括一句只要「直心」，照片就會有靈！學成並非學會，學成就可以成為一方之霸，但學會則是樣樣精通。攝影浩瀚無極，窮一生之力，也不可能全懂全通，何況又要求精。因而，知己之不足，才能繼續往登頂之路前進。

直心是寶，人人本具，只是後來蒙塵，被世俗遮蓋了。我們藉攝影追求返樸歸真，讓赤子之情躍於影像。直心的直覺，不善不惡，第一眼看對了，那就勇敢的「開拍」，然後不斷修正。

會拍的人，只是得到好結果的機率比較高而已，並非他能時時拍得精彩。攝影是在敗中求勝的修練，猶如死了才知道死的滋味，但死了已無法說話，攝影則可死了又生，生了又死。所以很適合用它來訓練「再生的技巧」。

攝影經常是拍的很多，但真正好的極少，就像人生，失敗的多，成功的少。我曾問名攝影家深瀨昌久，「老師！您在創作時，平均要拍多少張，才得到一傑作？」他毫不考慮的說：「五百取一」，同時在場的森山大道也回應：大概就是如此。名家尚且如此，何況我等。

人人各有境界，有人出道早，有人運道好，不跟別人比，找到直心就快樂隨身。不跟別人比，就要跟自己比，嚴格的自我要求，才能成為優秀的攝影人。行走江湖不能沒有朋友，最少要跟自己成為益友。益友開誠布公，坦誠相待，不會因看盡你的不足或缺陷，而輕視你，除了自己之外，益友多多益善。

　　人總是善於遮羞，尤其是攝影，拍很多，卻僅能挑到少數的好。想精益求精，就得全部攤開，向益友請求指點，這才算是學攝影的捷徑。為什麼不想、不願將全部所拍全部「亮相」，就是怕被他人看低。與人討論所拍，需要勇氣，不能不膽大心細，以免誤了自己，或被別人傷害。

　　其實，向人請教，只要自己先妥善的看過、想過、挑過，再將所拍分成三類，一種是好的，一種雖然普通但自覺不錯的，另一種是自己認為不好的，請高手重新幫你過濾，這過程很費神，但最直接的幫自己提升。

　　拍攝用直心，相信當下的直接反應，如此顯現出來的作品，也最能反應攝者的程度。自己檢討作品用細心，才可以發現成功的原因，和失敗的軌跡。例如：是因看景不仔細，以致雜物入鏡；或是技巧上的失敗。

　　現在的相機，好用！但要拍出最好的，一定要很用心。自動化雖然方便，但不能缺少判斷好壞的能力。美感、構圖、曝光控制、創意，這些才是攝影成功的元素。攝影未成就之前，直心、直覺很重要；稍有成就之後，創意要出頭，才能走出前人的影子。

　　走到別人未曾抵達的，就是創新，創新最能引起共鳴，能經常創新，才算抵達「攝影家」之境。

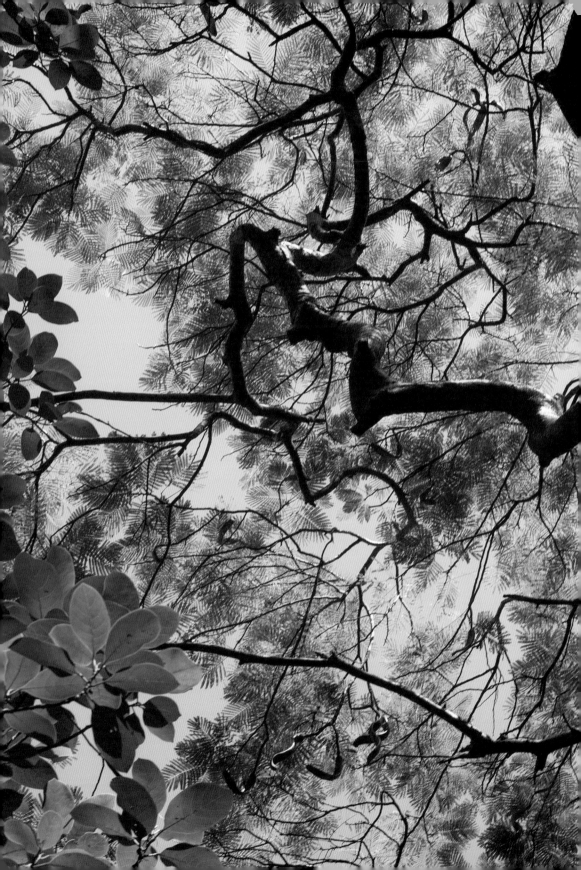

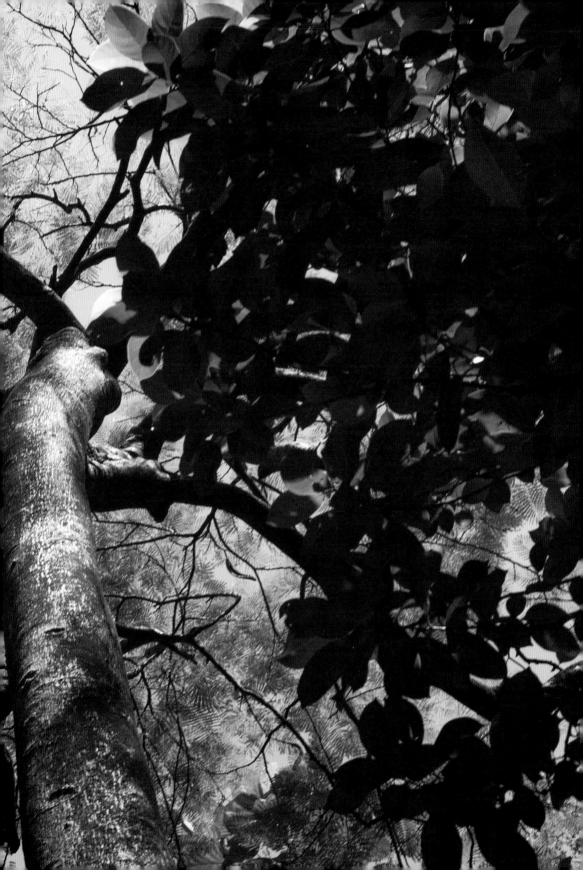

攝影是用來提醒「當下」的好方法

　　按下快門那一刹那，是「當下」最明確的展現，人人分分秒秒活在當下，卻沒有像攝影那樣，每個當下皆祈求得到好結果。五福臨門是人的大願，但心意卻不像拍攝那麼熱切，所以五福全得少之又少。

　　盼求好結果，攝影拍不好，可以馬上再來一次。人生再來，可盼不可期，所以人活著，以「當下」最重要。知就行，才能使每個當下皆吉，大積吉，五福不求自來。

　　攝影是時時用來提醒「當下」的方法，攝影時，按動快門就求遇到好機會，每次的好機會次次都保握，就是神仙了，顯然要把握機會，沒有那麼容易。若只論拍出好結果的一刹那，累計一倍按快門所用的時間，恐怕是很少的，因為勞而無功的機率非常高。

　　如此而論，其他的時間用到那裡了？果樹，從播下種子，長出幼苗，苗壯成樹，開花結果，都是生命「當下」的累積，沒有過程，就沒有最後的成果，人與事皆然。但人卻是擅長於浪費時間的生物。

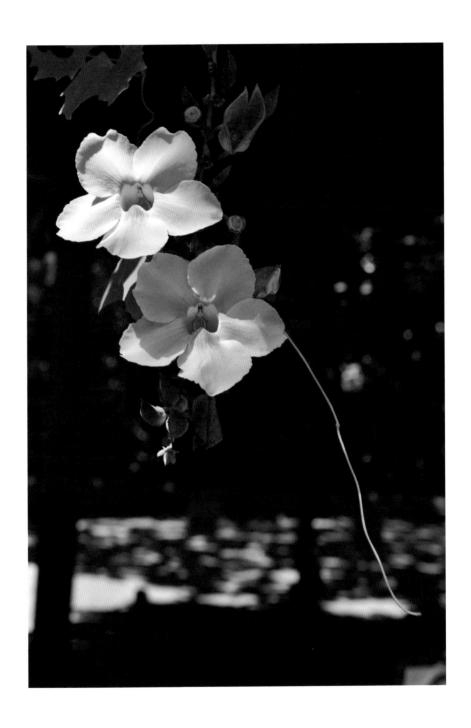

過程是「當下」的痕跡，也是品嚐滋味的實踐，結果值得珍視，過程卻更可貴。人生五福的祈求，全是過程上的修練。長壽、富貴，可求！但隱中含有天命之不可求。康寧、好德則是人間可求可得之份。五福之極是「善終」，能無疾而終且預知時至，要考過，才知有無，所以亦稱考善終。

　　至攝影何嘗不是全程的修練，有人修成了，有人修過了，虛實功夫各自成就。五福臨門也是虛實的功夫。成就皆靠保握當下的實踐。保握當下是攝影中的「快門機會」，有機會不實踐，就會錯失空過。攝影強調的是實踐，一定要親身去做，才會有得。

　　做，先定心，心不寧，連自己的呼吸都控制不勻，還能成就何事？定，初學者以緩步慢行為上，慢慢走、緩緩的觀，不知不覺中煩雜遠離了，你看清了人事物，攝影魂就上身，拍照就易如反掌，做來順心順手。此際，最能拍的，就是你。

拍，是拍外相之美，攝，是攝心，以景映心，藉物敍情。悟天地，開心胸，見海闊魚躍，天空鳥任飛。有了功夫，心才縮放自如，明察秋毫。此後的當下就是全部，全部就是當下。

掌握當下，爲的是顧全無常，無常來無影去無蹤，防不勝防，如何顧全？認命是顧全的一概承擔。「無情有義」是實踐的寶，無情是不被情綑綁，生之時，該做到，全都做了，無愧此生，死了復有何憾？有義是不論生死，信守諾言，該怎樣就怎樣。

「當下」才是擁有的時機，「當下」你不按下快門鈕，當下就成了過去，後悔美景、美時，何用？過去，就爽快的讓它過去。不然下一個當下，又一閃而逝。健康、事業、心情，那樣不是當下的事？專注於當下吧！行善亦同！

追求完美

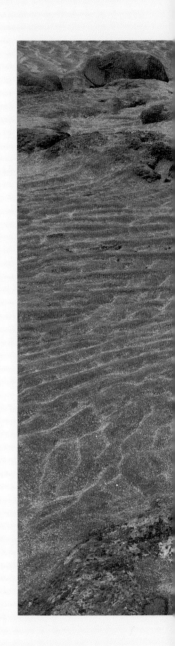

　　攝影是不是藝術？過往已有許多人討論。可惜什麼才是藝術，卻沒有定論，亦言人人殊，大家都從自己的立場和觀點提出界定。當然，我現在提出的，也是一己之見，然而此為多年沉澱之後的結晶。

　　藝術是什麼？它存在那裡？什麼人才是藝術家？藝術家的作品為什麼能振奮人心？它為什麼令人前仆後繼？人間可以沒有藝術嗎？藝術作品和工藝品有何差別？為什麼有些作品價格很高？有些價值高卻不那麼值錢？

　　攝影在我心中，既是藝術又不全然是藝術，就像庖丁解牛，剛開始他是砍殺牛的屠夫，但他精益求精，成為良庖，從砍殺進化到「割」，最後練成游刃有餘的功夫，文惠君讚他「神乎其技」，接著問如何成就「技」？答：「臣之所好者道也，進乎技矣」。同一件事，分階段來看，就有藝術或非藝術的差別了。

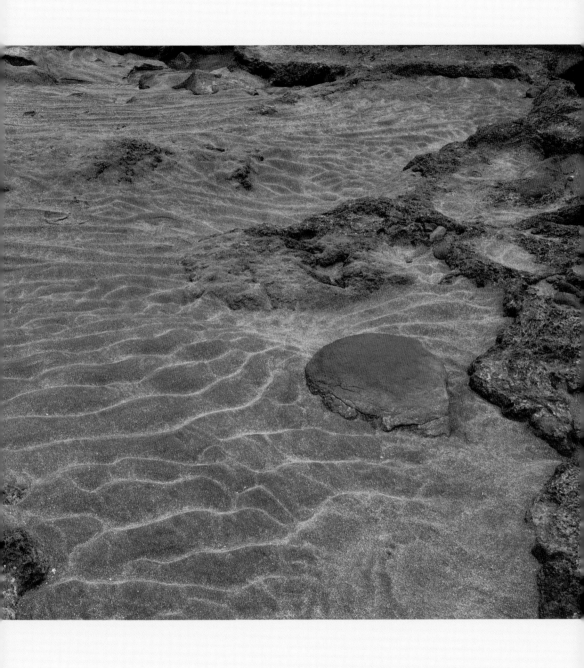

攝影是機械文明的產物，一張「原稿」不論是底片拍的或數位成像，皆可大量複製，達成廣泛流傳的作用，不像繪畫、雕塑，原稿只有「唯一的一張」，不能大量複製，要大量複製，就得借助複製、印刷。

　　那麼，具稀有性比較有藝術成分呢？或能廣泛流傳比較有藝術性呢？此比較是在探討市場價值，通常人們看到的是物以稀為貴，但擅長複製分享的攝影，能否薄利多銷，找出以技換糧的「藝謀」。

　　藝術的定義，我認為只要走在「精益求精」的道上，以「止於至善」為目標，那麼人人皆是藝術家，事事物物皆是藝術創作的品項。例如：吃的達人，可以成為老饕，名叫美食家；很會算的人，可以成為數學家；很會解構分析的人，可以成為物理學家、材料科學家等，行行中的狀元皆是藝術家。

　　攝影藝術，也必須精益求精，此人才可稱為攝影家，進而得到肯定。有崇高品味的藝術家，非單靠技就可取得，他是一個整體，從人格、眼界、創新無所不包，才有機會贏得讚譽。藝術，最可貴的是突破傳統，創新境界，而非只走在別人的影子裡，影子內的傑出，頂多只有第二名的榮耀。

藝術創作要有企圖心，要有冒險的勇氣，且耐得住苦，和追求境界的狂熱，你才會走得既深且遠。鍥而不捨的奮鬥、付出，對自己懷抱絕對的信心，以眼睛容不下微塵的本能去奮鬥，不論身處順境逆境，皆可「自得其樂」，不為世俗所拘。

任何藝術都在你我的生活中，抓穩目標奮力向上、向善、向美，連殺牛的庖丁也可成為「行動藝術家」，何況以相機為工具的人。在創作路上，只要傑出就是名符其實的藝術家。喝酒、吃飯、睡覺、靜坐，行行業業皆有專家，行行出狀元，千萬不要小看修習攝影的精彩。

藉攝影修行，以相機為觸媒，用作品評量人我的精進，以「圖」為證，樂在其中，這才是攝影的妙境，妙境就是藝術。

生

濕地上的海草，就是我們的老師

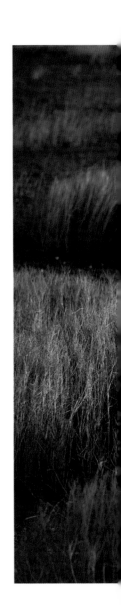

　　即使環境艱苦，生物的本能也是奮力求生，熬不了而棄絕生命的少之又少。生命誠可貴，為何想不開？或許問題出在遺傳基因。人類在千萬億年演進中，已廣泛接納各種細菌、病毒的片片段段基因，而非僅保留著純人類的核酸，所以想不開應是罪不在己，而是有不可說、不可說的因果。

　　遠古時期，生命誕生於海洋，卻在陸地上演化，按道理一切生命的根，應是浩瀚大海，而不是仰望可及的虛空。海，越深壓力越大，也越無天光，可是那裡仍存有生命。而虛空中，遠及多少光年，人類則仍未發現生命。僅僅這一點，我們就更要愛惜賴以生存的環境才對，但事與願違。

　　不管他人如何不善，如何為利而謀殺環境，個人就該努力而為，做個有榮光的人！從個人影響個人開始，最後就可匯聚出力量，成為潮流。就像珍惜濕地，也是累積了很多志士的力量，才有今日的成果。荒野的保護，也因珍惜無用之用，而讓人群得到利益。

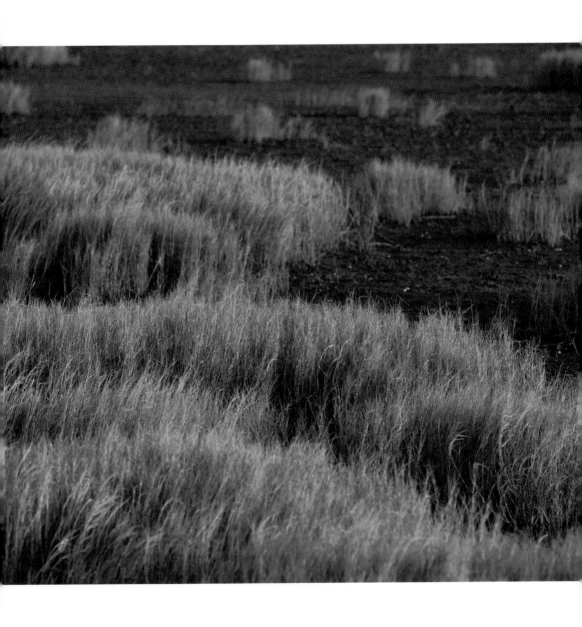

有空就到濕地、荒野走一走，只要靜心，你就可以發現萬物，皆在展現生命的偉大。我們只要學到大自然的生生不息，生命就可以得到很完整保護，而讓生存之事，越變越幸福。

拋棄煩惱心，一心一意為自然而讚歎吧！濕地上的海草，就是我們的老師，也是學習典範，自己才是自己的真主，真主不自私自利，所以生生不息。千萬不要為私利而以假換真，那就太短視了。

明年春，我們相約濕地見！

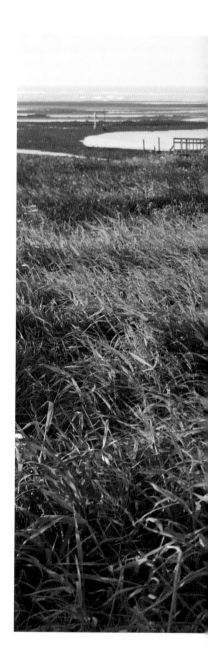

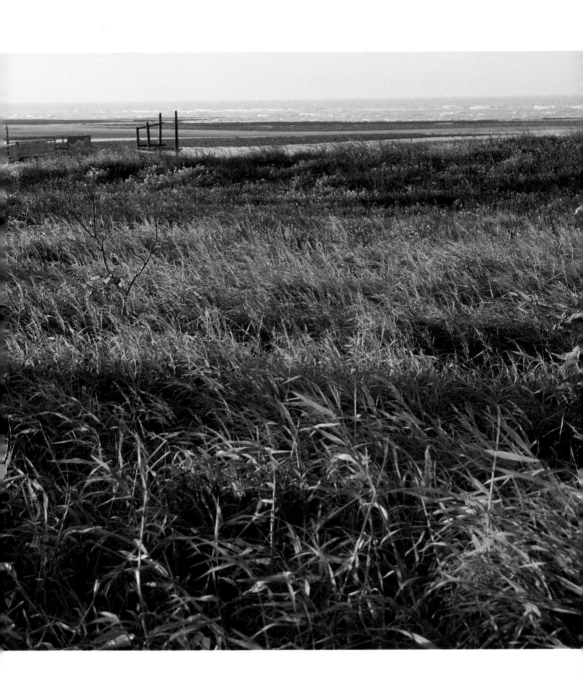

良師難遇，好學生難找

　　求好，就不要怕麻煩。攝影在制式領域，有一定的標準和規範，所以，攝影技術有兩大害：一爲相機震動引起的模糊，二爲對焦失誤。小害爲曝光差錯。爲了防止失誤，一是採用防震鏡頭和三腳架；二是制心，令心緩慢而爲，曝光探包圍式，多拍即可。

　　輔助器材最普遍的是三腳架，其次是反光板。用三腳架，可以防絕大多數因震動引起的快糊和景深不足，反光板是爲了調和光線，使暗部層次豐富。制心不是治心，而是用如履薄冰之情，警惕自己。

　　學攝影時老師說：按動快門，應像用 8x10 大型相機拍攝一樣謹愼，看得很精確再按快門，因爲每按一次的代價就是新臺幣 1000 元以上。可是數位相機誕生以後，按快門已變成幾乎不要錢，所以拍的數量，多到無法選出好照片。

　　謹愼拍照的守則是：1 慢；2 按快門之前確認各種數據；3 檢查對焦點是否符合構思；4 細察背景無有破壞份子；5 看清相機內的影像有無變化。攝心而攝，拍出好照片就容易多了。

將謹慎的守則，移到日常生活，你可以防止不必要的麻煩。外出可減損物品遺失，更可防止摔傷，摔倒是身體所看和所做不精準所致。上下移動就抓輔助設備，走路、跑步就慎移腳步，保平安靠心最穩。

　　將攝影的法則，應用到人生，這樣的學習最有益。攝影除了陶冶你美善的心，更可以防錯，不犯錯，就是最直接的防損。大損有時候是無法回復的，要慎渡此生，練攝影最好。

　　使用三腳架，最主要功用是防震，附帶收穫讓行動變慢。我經常帶了三腳架出門，拍照時卻不用，因為用三腳架要開要收，很麻煩。間接原因為曾任攝影記者，已養成壞習慣。

　　攝影記者是拍照不帶腳架的族群，作品也縱容輕微的模糊，但創作的模糊則依企圖而定，規則是死的，人是活的。所以，絕對要養成隨時判斷的好習慣！

　　自己的缺失自己改，自覺者，不須他人督促，改不改完全靠自己。覺後仍有不明白，就要不恥下問，學問就是要學又要問。嚴師出高徒，可惜現在已無嚴師了，嚴師要為教學品質負責，祈求學生傑出。但現在的老師，豈敢找學生太多麻煩？良師難遇，好學生難找，因此更要珍惜善緣。

虛空畫龍虎

　　大和尚禮佛，身像莊嚴，令人崇敬的意像自然流露，只因如此，撞見者都不敢輕忽。舉止的力量，是教出來的或是練出來的？我們學攝影，能否像修行人一樣，舉手投足皆具威儀，如此的攝影人可能會更經典。

　　行爲端裝，說話不急不緩，語意表達清晰，聞者聽之，即起好感。人的氣質自然顯發，會締造見面時的好印象，形象此際開始形塑。修道人的身影意境，挪用於攝影表達的獨特，絕對令人心服。拿相機，要拿得叫人佩服，需要靠自覺的修練，再持恆的做即可成就。

　　眞正的攝影人，從拿相機的模樣，就該讓人有不一樣的感覺，從外像就可判定你是拍照的高手。氣質無形，但能流露出來，別人也看得見。攝影的工具「相機」，攝影人都十分珍惜，珍惜是善用，而不是放著發霉。

　　人與相機一樣皆要善用才能健康，相機故障，通常以鏡頭發霉爲大宗，經常用，即使陰雨也無須擔心，因爲用壞的機率很少，長放不用，易壞是事實。人更是不動、少用就出各種毛病。

　　器材是使用越多，每次的使用費越便宜，最怕是買了高價器材，卻很少用，那就眞的貴。人則是動得越勤，價值越高，人與人交往，也得常常交流，情誼才會提升。人與相機的親密度，亦是用進廢退，修行也不例外。

身、語、意是境界，語的修練最難，「沈默是金」朗朗上口者眾，能深切執行的少，攝影行動很少用到語言，影像作品的表達，也是靜默不語，所以沒有聒噪的問題。吉人寂靜安祥，善良的人，不逞口舌，攝影的意境靠直覺，多言就錯。

意境是什麼？虛空畫龍虎，摸不到、看不著，信之則有，不信則無。藝術之妙在此，藝不靠技取勝，攝影藝術的天地，當然也靠意境取取勝。意境不易說清楚，而它確實存在，在意的境界裡，人人摸著石頭過河，如人飲水，各自有味。

畫家常玉的作品為什麼受人歡迎？郎世寧畫的珍禽異獸為何歷久不衰，他的百駿圖，畫出了馬的神韻態勢；鄭板橋畫的竹子和難得糊塗的字，那樣不是精氣神具足？若還不知其妙，想一想王羲之的字吧！

以現世的藝術拍賣為例，沒有意境的作品和被公認的知名度，門檻很難跨越，進入拍賣會場，況且還要人氣好到有人搶標，才算熱氣騰騰。意境的力量不容小覷，看不見的部分價更高。真跡和仿品，為何價格天差地別，原因不在技，而是仿者表現不出氣勢，氣勢的妙境，又如何能說得清呢？

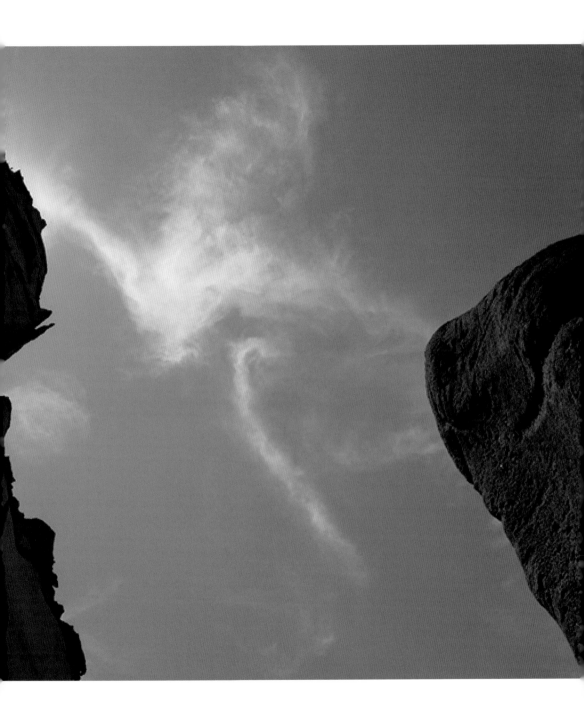

妙事因熱愛而成

2021 年，台中國美館展出湯瑪斯·魯夫（Thomas Ruff）攝影展，2022 年該館又辦國際攝影交流展，展出荷蘭攝影家埃爾溫·奧拉夫（Erwin Olaf）的擺拍專題《完美時刻未竟世界》。從台北到台中雖有點距離，但絕對值得去參學。多看攝影名家的原作，可以吸收養分，提升自己。

攝影家的天賦是圖像嗅覺，和對影像創新的敏感度，以及「止於至善」的決心。要傑出，就得本領強、機遇好。認清自己，走熱愛的路才能持久。熱愛的事，做不累。且愈挫愈勇，誓死不改，是藝術家面對創作挑戰的秉賦，凡人不誤闖才能得真幸福。

真正登上國際舞臺的大師，除了有自知之明，他們的眼界和文化底蘊，和追求完善的決心，最值得敬佩。名利雙收時，藝術家都變得更謙虛，也更堅守自己的創造和風格。能虛掉自己的成就，才有可能繼續創作。

聖賢是凡人變的，有見賢思齊之志，雖不能至仍可創出增長之路。熱愛攝影，並非就能成為名家或大師，但能就用一輩子專修，這輩子不成，還有下輩子，更有生生世世，相信靈魂，相信輪迴，就能吃苦像吃補，日子也會變得很幸福。

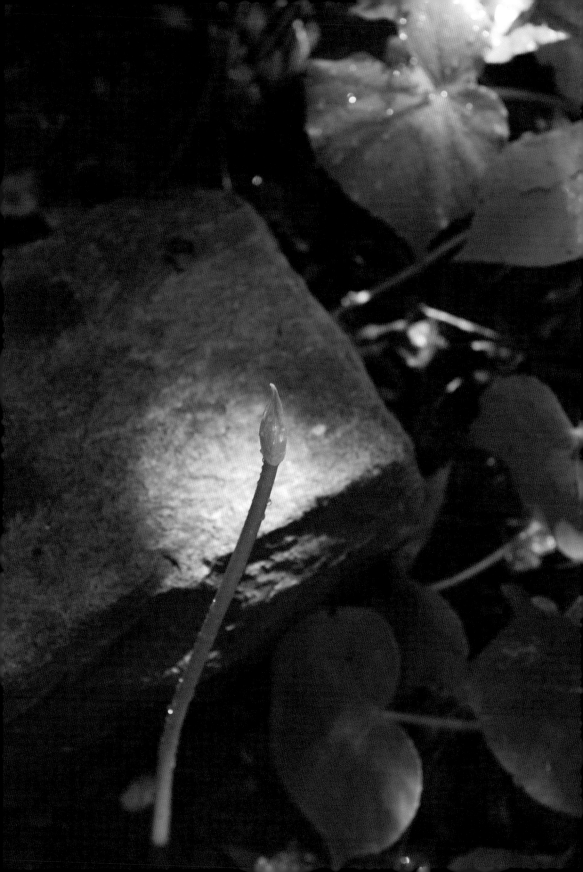

攝影路，一定要有仰慕的學習對象，先找出你敬愛的國際級大師，然後蒐購他們的作品集，再不斷的閱讀，必須細讀才出味，才能獲益多。許多人，不曾學習過「如何閱讀照片」，因而先破除，再去拍會更好。攝影集想辦法借就有，自己買會更好。美術館常常去，學習方法無邊界，方式要自找。

　　攝影無師難自通，有人指導又怕受影響而變成他的影子，對策是「要聽不要相信」，學習有秘方，得到秘方之後要親嚐，嚐過若為真，才能相信並接受。相信和接受仍是別人的影子，必須改頭換面成己用，那樣學才會有所得。

　　知道做不到，是常態。指導師說：「不斷練習，就可化不可能，為可能」，就像禪坐練盤腿，剛開始若很難，就從單盤開始，單盤也做不到，散盤也可以，只要肯做，終有一天會突破，那時雙盤水到渠成自然成功。滴水穿石人人知，徹底做到無幾人。

　　立目標，下決心，定時定課恆心做，做到有做像無做，時到果就現。記住：良師益友人生寶，拍照像修行，益友值得交，藝境沒名利，人心最單純，這才是大收穫。風範是無言之教，有機會就要親近，才能擴增自己的眼界，攝影高下眼界定，一心一意的執行，想不得也可得，妙事因熱愛而成。

生命的誕生，未必是好事

自然輪替的力量，誰也無法改變。生命的誕生，未必是好事，因為不生才不死。沒有形體，遊魂才可飄蕩，無遠弗屆，以宇宙為家，住於太虛。生之後，老會來，病會至，死苦免不了，所以無生才永生。

少年不知生有苦，苦的是父母。幼童生來帶天食，事事可置外，天塌下來也不涉我。及至臨老觸老莊，才知「無體變有身」是衰事。有軀體，就得領受酸甜苦辣，喜樂悲苦，瞬間嬰兒變老殘。

視茫茫、髮稀稀，不服老，令你齒牙掉光光，自然了解有苦又難言。病苦，人人有，世間多難此為最。老來病多苦又苦，人間相煎何止情，肉體就怕病來磨。久病無孝子，不必哀怨是天理。

老而無依，要自覺，獨生獨死是必然。修行到位就解脫，能預知時至是善終，說走就走真幸福。

人求善終，要考驗，層層通過才算是。悲慘世界生死兩不全，一腳門內，一腳外，死不死，生不生，卻又斷不了，極苦誰可知？生前，若明智，就要安排才是好。「療疾先減食」，可讓極苦不纏身。此法叢林有，就是餓死病魔求自在，自己死是轉身，妙方福者得。

秋巡植物園，自然界輪替最清楚，地面斷枝、落葉是證明。我說：植物真幸福，能生死兩頭兼。一邊成長，一邊死，用脫胎換骨換重生。神木歲數千年計；花草一歲一榮枯，秋冬隱去明年春夏又再生。人！祈求長壽有何益？

精彩人生是「當下」，能吃、能睡、能笑，能拉能撒，有進有出就是福，怡然自在享人生。行動自由時，以為跑跑跳跳走走是自然，那知這是福不易存。珍惜吧！且就帶著相機去神遊，就算不拍照也是福。

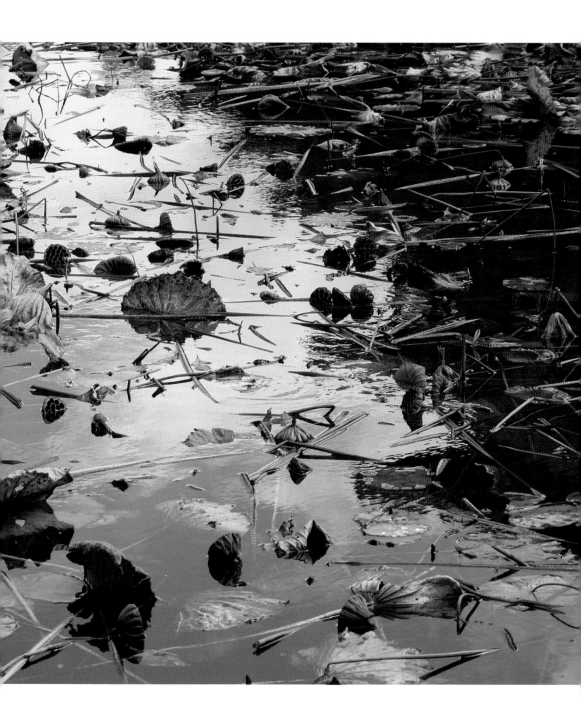

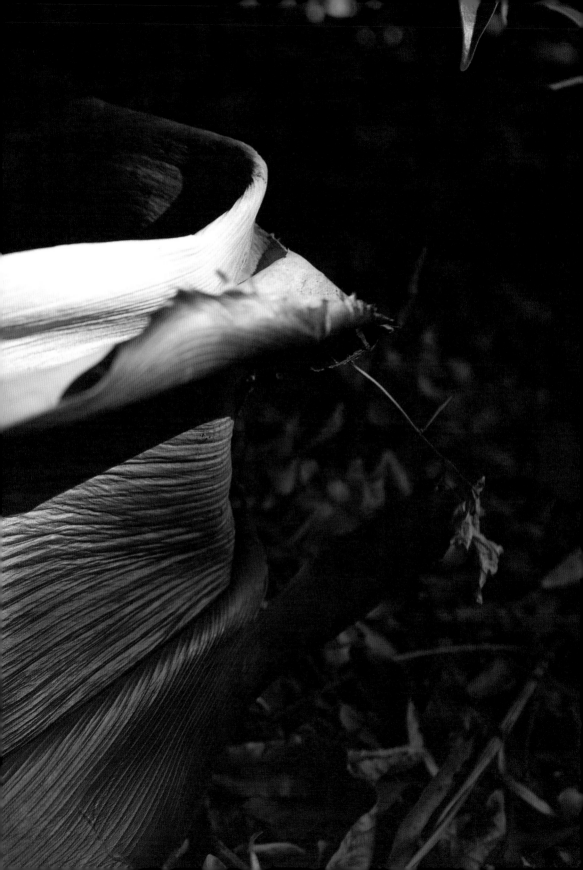

秋！風最知道

　　台灣很多植物終年長青，季節變化它們隱而不顯，但不是沒有改變。風，最知道大自然的細微轉身。急風吹，落葉飄，是晝夜氣溫變化大，而老葉辭枝，是為來春留力量。台灣大多的樹木，不會捨棄全部綠葉，人們才誤以為此地的樹木終年長青。

　　落葉滿園，在台灣難得見到，除非在山野才有緣碰上。只要是公園，善掃的職工或志工，永遠神不知鬼不覺的「收拾」它們。殘葉堆積，可顯秋景，落葉的珍貴，在於它不但已完成生命的任務，還惦記著歸根。

　　在台北市，能賞斑駁殘葉的地方很少，若能每年秋季，就辦個細品落葉餘韻之美的活動，可直接喚醒人們對秋的感謝。讓落葉多逗留，讓殘紅浸透大地，人與地的連結，將會更親密。

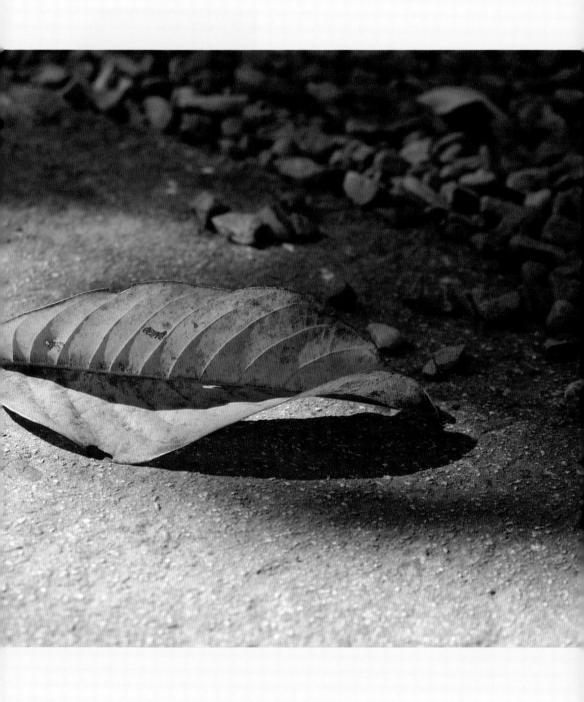

秋風，在高處流動，椰葉順風飄
挪；落葉，先旋於上，再浸於地，
生命的輪迴周而復始。人生？豈止
一世而已。落葉為何歸根？它知道，
當其分解化為粉塵，就可轉身再生。

沒有秋天，誰見天地之德？德無
形而實惠。春芽發於枝，就是它回
來了！

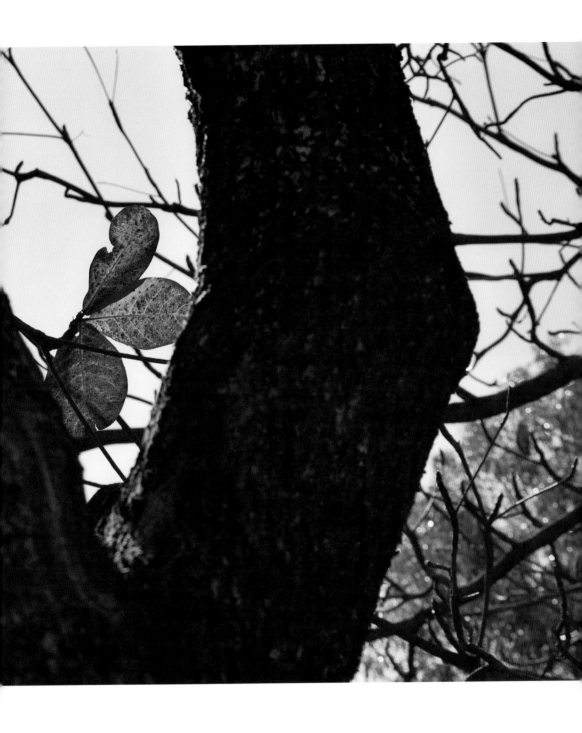

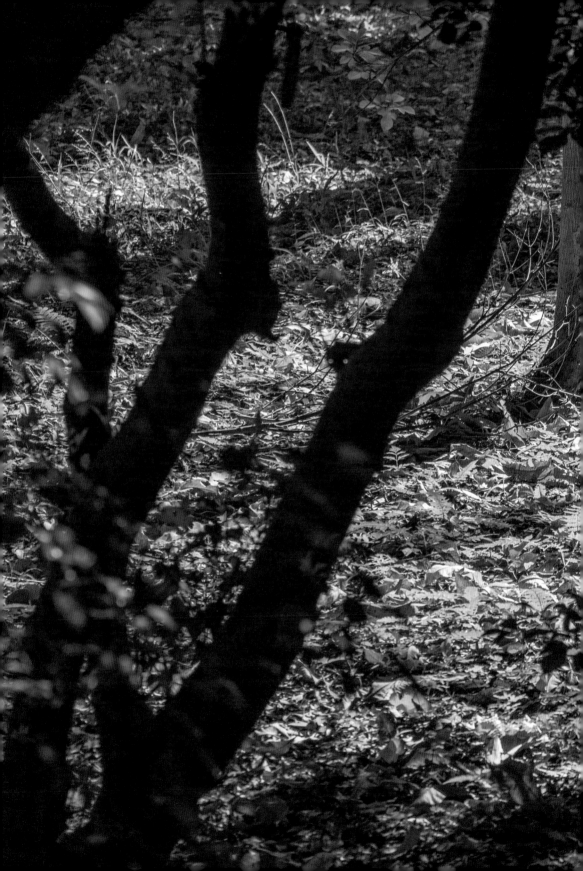

關鍵在心 ╱

　　攝影過程中，什麼是不重要的？想了很久，一直沒有答案。就像有人問醫生，身體中那一部分是不重要的一樣，因為不重要就可以割捨，留著也沒有用。因沒有答案，反過來說也就是每一個、每一部分都重要。

　　都重要，但層級不一樣卻很明顯。譬如砍頭，一砍就沒命，所以萬萬不行，砍手呢？最好可免，若土匪說：只能二選一，不然將你劈成兩段，兩權相害取其輕，此際砍手就變成沒有辦法中的辦法，這就是交換。

　　攝影是不是有這麼強烈的對立？大概沒有，但過程中卻充滿選擇性的交換。隨興式的出門外拍，天氣狀況不是你所能控制的，只能風雨無阻任性而為，這是不是交換？當然是。拍照的主人是自己，所以好天氣拍光影交映的影像，遇上陰雨，只好拍低沈的照片，能換又不影響快樂，行程彈性變大了。

　　技巧也可交換，光圈、快門、感光度，它們是一增一減的合作伙伴，以一換一任意自在，換到極端，困難才現。例如光圈縮到最小，快門就得放慢配合，慢快門可藉三腳架輔助，輔助不了時，就得求救兵，救兵叫做 ISO 感光度，提高一級，換快門高一級，這也是互換。

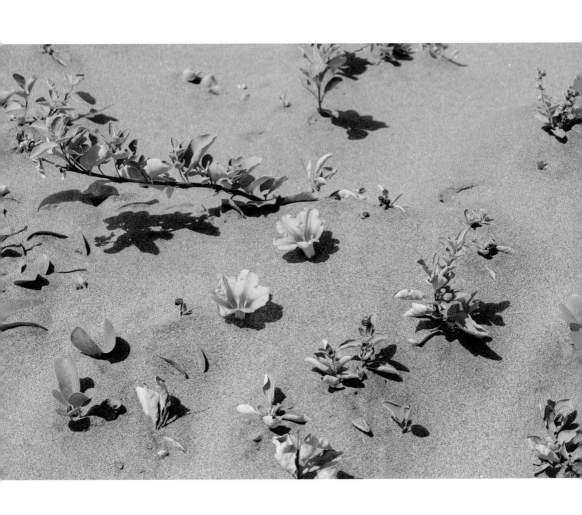

換！就是互助合作，目的是拍出好影像。人，也靠合作維生存，彼此分工，然後互相交換。天地也要合作，萬物才能欣欣向榮。有人認為雜草沒有用，且妨害農作物。事實上，天地間並沒有叫雜草的植物，只因人知見不足，才低估了它的價值。

　　拍照時，畫框內的景物，會有遠景、中景、近景，會有主角、配角、跑龍套各種角色和背景，那樣重要？那種不重要？角色扮演，就是分配擔當，若說背景只是背景，攝者皆知，背景是好作品的大殺手，怎麼可以說它不重要？互換、合作是為了更好，不是嗎？

　　光是攝影的命，光的質好、照射角度好，就像人的命好，隨意拍，皆耀眼。光色混沌，只要能符合創作魂，也可成就好傑作。命不好，也可活得精彩，好與不好的關鍵，在於「心」的發揮。因此提升能力才能化烏雲為甘露，傑出就是化不可能為可能的意志。

　　拍出好照片的秘訣，在於原創性，原創性人人本具，就像人的臉面，不要將它想成困難的事。只要所拍的作品，藏有你的印痕，就是成功的獨特照片。好照片因心而成，拿出最好的你，絕對可以換到最好的作品。

　　攝影入門容易，成就難，否則人人都是攝影家。反之，人人都不是攝影家，所以拍照的旨趣更開闊。攝影就是從拍照中得快樂，也因攝影的「行動」，身體會變得更健康，這種互換的利益，絕對比成為名家重要。

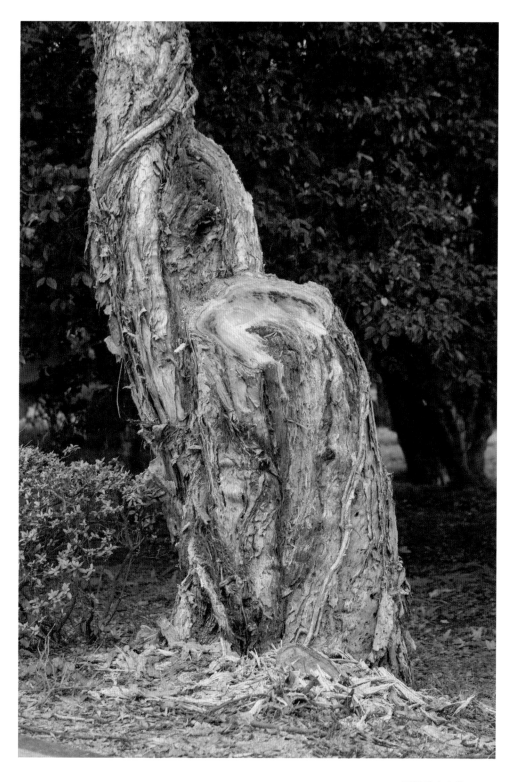

竹籤，依天理而生，目的是護幼

物競天擇，大自然以巧妙的方式，展現力量，淘汰不適，以利強者繁衍。人的個體，絕對脆弱，論大比不上猛獸，論小比不上細菌、病毒。人的養成期，又很長，所以人的脆弱性，不能不小心。

在進化中，人類被迫發展巧智，突破先天限制，藉弱弱互助，展現群體合作大家變強的道理，才取得生存優勢。人在優勢中久了，慢慢的失去了敬天畏地的戒心，誤以為人可做天地主，進而驕奢，恃強凌弱，忘了強弱互補，才是人類幸福的根源。

人的狂妄，惹得自然界反撲。近年新冠疫毒橫行，傷亡人數，甚於二戰，自以為是的人類，才從美夢中驚醒。可惜地球已無法「自我」療癒，新病毒一出，所向披靡。極端氣候肆虐，各地不是大缺水，就是水患澇災、野火橫行，甚至觸發天崩地裂的大地震。

國泰民安的日子，好像已被沒收。「征戰」是人禍，「天災」也該是人類引來的？天災的根源，該是人而非天。若知順天應命，就不該有一切破壞。涵養水源古人就有的智慧，將山還給山，將河還給河，將沼澤還給沼澤，不妄作開墾，對整體人類最有利。可惜！知道卻不能做到。

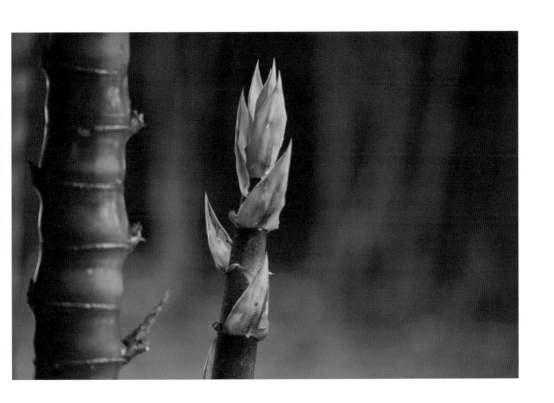

「地」是老天的賞賜，絕對共有才能共利，卻被劃上疆界，引來戰爭，小從個人，大至國家，人人論利不論義，所以人類社會越變越殘忍，烏俄戰爭就是弱肉強食的明證。拳頭大兵力強，幾乎已被誤認等同公理，以此推論，人類必將重回野蠻。

大家拉幫結派，打到家破人亡，心有不甘者，就祭出更可怕的核彈攻擊，恐嚇不成，就痴想先下手為強。大自然中也有競爭，但沒有人的疑心和狂痴，一切無為而為，天地不仁萬物反而欣欣向榮。

自我保護要像竹籜，依天理而生，生的目的是護幼，再陪同竹子長大，直到該放手時，它就不眷念的脫離、掉落。國家、社會也是為了護衛人民而存在，該備戰以止戰。當你強大，敵就不敢妄作，幼竹強大了還需要竹籜嗎？它已換裝禦敵，才能在空中自在的搖曳。

民自主，權在民，握權者只是代理人，豈可獨裁？竹籜的啟示：靠己力，知進退而矣！

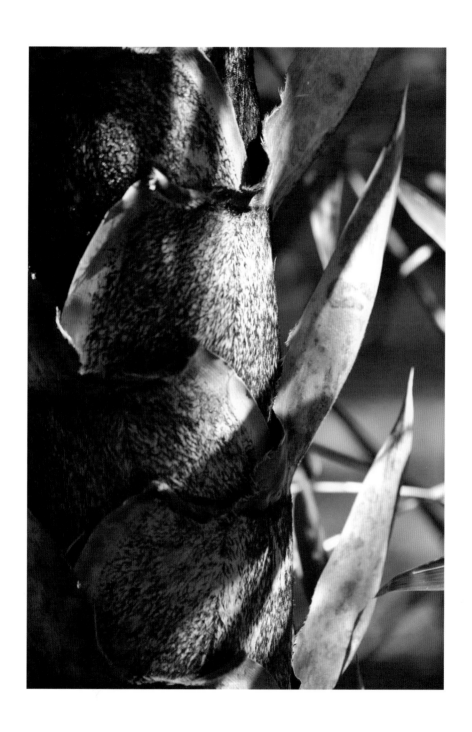

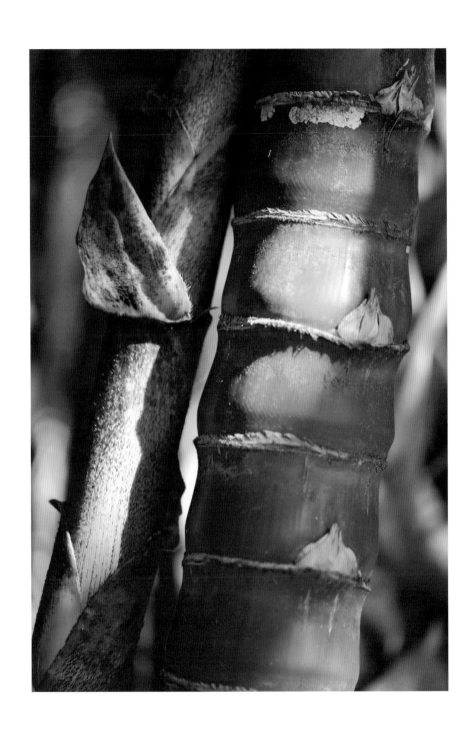

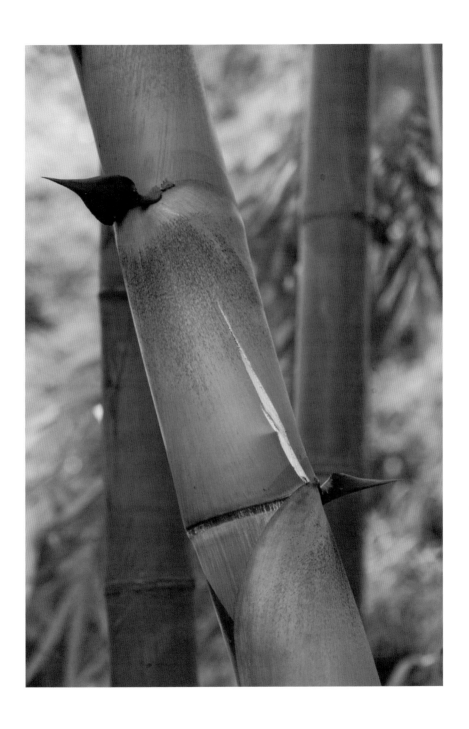

竹有節又善生

私心之愛，眾多花草美麗多姿，但唯竹子能入夢。竹，不擇土，隨意種，隨意活，生命極強韌。它靠著地下根莖，可以不斷擴張，使它的族群佔領山頭，成為優勢植物。若有人為它覆土，它便產筍以為回報。

筍，長大成竹，人為其留後，新竹繼續長，老竹才砍用。取筍不盡殺，利益雙方有。竹，多韻，微風吹，枝葉挪，輕風過隙不留痕：大風襲，竹幹曲；暴風壓，寧折不願屈。

竹幹有節，不苟且，嚴重威脅時，它將生命轉至地底存，用密碼綿延不絕的生，靜待外敵轉弱它變強。竹筍有籜，以護幼，幼長籜落，無媽寶亂寵害子女。

千金難買少年窮，竹生貧瘠地，窮則多勞身變強，貧瘠亦可生得好。父母適時能放手，幼兒自然立得正，只要人品好，虛謙柔軟又如水，處下而勝上。過保護，及其長，無能，不成器。功夫要自練，層層因果人似竹。

竹子美，美在靜。色彩不喧，姿示人，輕風鳴，吟小調，酷夏竹消暑，愛者恆愛之；不愛者無怨，無怨則無敵。人生！無敵者幾稀？

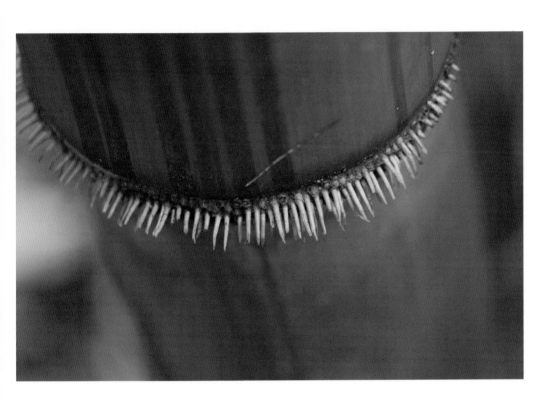

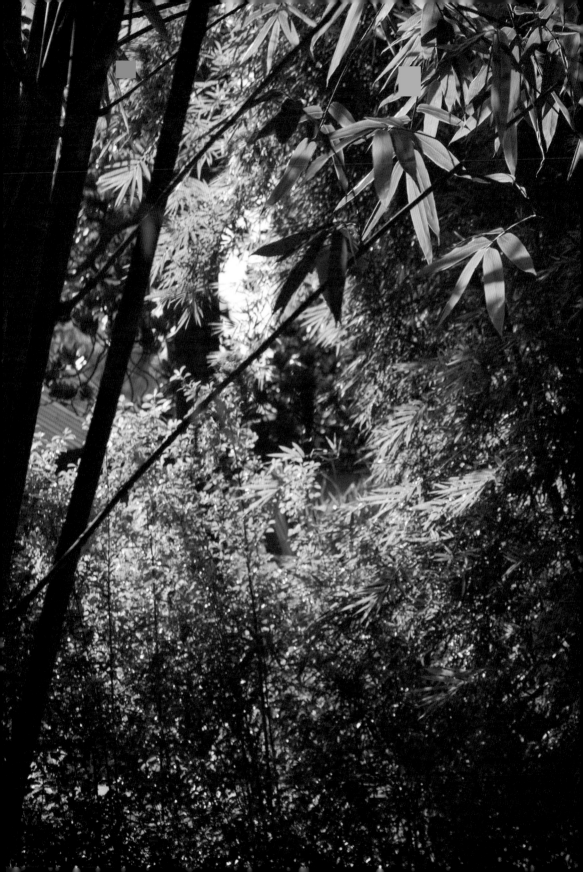

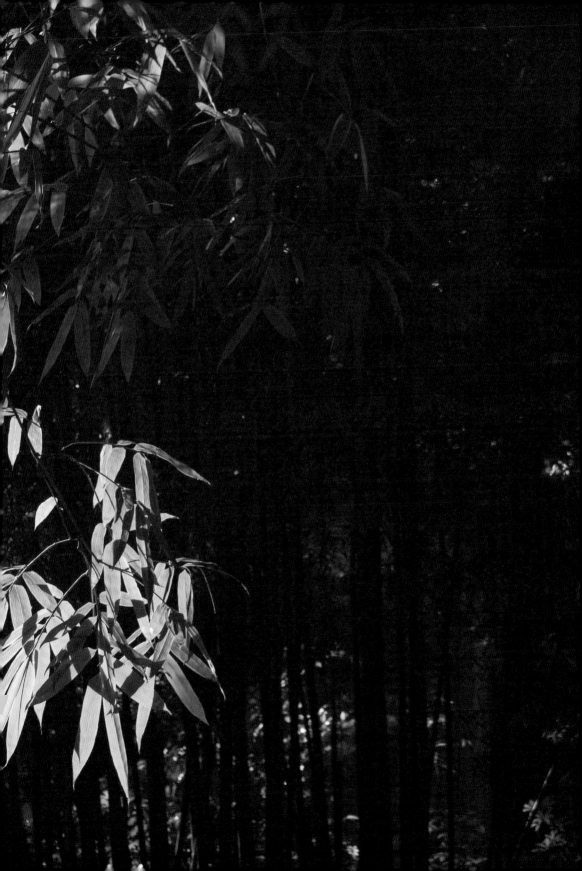

專心做自己，日子就會過得很幸福

什麼是地理、風水？什麼是福地？只要是自己適合的，都是吉祥之處所。龍洞海邊，以攀岩地聞名，那裡的岩石，號稱是台灣地區最硬的山體，又有近乎垂直的岩壁，攀岩高手很喜歡到此伸展筋骨，保持手與岩親密的感覺。

該海域是岬灣，所以經常可見學潛水的勇士，在教練帶領下，在此練基本功。遠看海水洶湧起伏，我讚歎！但不敢親近，更怕海水冰涼。我知我自己，也不敢冒險，因而只能徜徉陸上。

不攀岩，也不想嚐海鮮美食，而來此逍遙的，真還不少。其中較顯著的群組，就屬攝影人了，尤其扛著三腳架而來的，看了就叫人佩服。海邊不但奇岩亂石橫躺，也無既成小徑，完全得靠自己小心前行。

我跟同去的友人說：在此，看景的時候，腳不移步；走的時候，目不轉睛。專心的盯住落腳處，以免石塊搖晃而失重心，甚至跌倒。在荒郊野外跌倒，通常是大事，而不是肉破血流的小事；一旦傷筋斷骨，又無立法立即送醫，事就鬧大了。

福地福人居的事，是某次我前往時，竟遇上一位年輕人搬家移住到此，好奇的聊，才知龍洞是她的老家。她在國小畢業後，即遷瑞芳，然後就一直居住到大學畢業。後來在台北就業，就租住台北。近來，台北市房租大漲，就越覺得何必為了賺多一點，而飄泊異鄉，於是就回龍洞了。

我愛龍洞，因它安靜，離都市近，也有公車在此設站，班次雖稀，仍可滿足基本需求。來！可做異鄉客，常來就土親人親，龍洞當然成了我眼中的福地。他們也會問：你來是拍什麼？答：看看石縫中的小花小草。他們就笑說：怪客一行者。

風吹氣動，空氣才含能量，但風太強轉而成害。水也一樣，過猶不及皆非上上之選。符合中庸，才算美滿。然而標準人人異，所以海濱有逐臭之夫。龍洞最美的地景在春夏之交，先來的是岩大戟，繼之，台灣野百合滿山怒放，連坡地、山谷、窪地、石縫，只要有機會，它就長。它之後，石板菜花又登場，盛夏，則是潛水客的天堂。

除了易見的花，我更注意崖壁相接的凹陷處，只要條件中庸，一定會有堅強者在此立足。它不跟別的植物比較，只安然的做自己，也不分別地盤之良窳。求生的態度！決定了自在和幸福。

萬物，只要專心做自己，日子就會過得很幸福，福地福人居的意義在此！

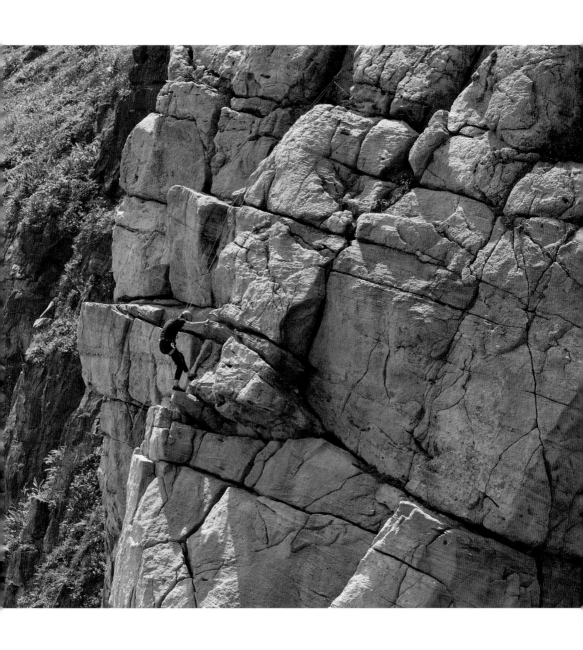

困不住人的心

攝影術發明的初心，是為了寫實、為了記錄眼前的景像，包括人物的肖像。這技術誕生後，法國文化部知其潛力，於是買下專利權，並開放供自由使用。隨後，果然因技術公開，帶來了翻天覆地的影響。如果沒有這第一槍，就不會有隨後發展出來的電影、電視，也不會進化成現在的影像世界。

攝影的技，困不住人的心，所以攝影術的應用，迄今仍像變形蟲，完全沒有定形的跡象。目前的實像、虛像、複合像、抽象、錄像等等表現方式，仍在翻滾創新，但已無古典式的痕跡了。1839 年攝影術開放迄今，不足兩百年，人們已被影像綁架了，就像手機一樣。

人生虛虛實實，文學創作也是虛實雜陳，攝影術的應用，更是到了真假混淆的境界。以前，攝影術就是寫真術，於是新聞攝影就用「真」的專業，證明它是真實的。然而，現在的新聞攝影，已被娛樂化了，假的竟然可做得比真的還真。所以，如何藉攝影之藝，培養獨立思考，才是真實的考驗。

攝影融合時空，產出作品，人在時空內創作，這空間不一定有名，沒有大小之分，製作過程也不論時的長短，萬分之一秒能創作，長時間也能創作。攝影時空靠心意決定樣貌。

眼見為憑？你我同在現場，你拍了，我也拍了，卻因角度差異，而各持己見，那真的依據何在？再說，同一時空，你用極快的快門，記錄飛彈射出的凝結照片，而我用很慢的快門拍出炸彈軌跡的照片，就創作而言，各選所愛，沒有對錯。但作品的用途，影響拍照的行為。如果拍的是新聞照片，當然會和藝術創作有異，因而攝影是論心不論技的產物。

　　抽象攝影，藉技巧扭曲實像、用變形展現心意，使它脫離顯而易見的常態。那麼，抽象攝影講的是真還是非真？而重複曝光是將兩個真實，疊成一張複合影像，是否化實為虛？虛虛融合，又會成為眼見為憑的真實嗎？藝，是超於現實的追尋，只要美又有意義，即是創作。

　　我的攝影創作，迄今仍是一槍斃命式的創作，只按觸動快門即定生死。五十餘年來，只試過一次重複曝，幸而極為成功，才被選為《鏡頭的力量》攝影書的封面。我認為攝影人創作的時候，應該完全忘掉技術的存在，就像戰場上的勇士，全心全意的追求勝利。

　　故意拍得像？故意拍不像？皆是攝影之樂。像用手機自拍，藉 App 的修飾，將每個人的「現像」翻轉成「假像」，創出自我的新貌，攝影已延伸成為娛樂了。但攝影創作，則是絕對要認真且須全力以赴的課題，如此追求才算真正的攝影人。

創新、合作才有價值

　　拍照對普羅大眾，娛樂成分為重；攝影對有心而言，是論心的媒介。攝影要有價值，就得創新，提出獨特論點，顛覆潮流，做出貢獻。從公元兩千年算起，數位科技對人類的生活起了極卓越的引領作用，其最大貢獻是創新，並激起眾人共鳴的火花，參與者無不名利雙收，人人稱羨。

　　攝影的創新應用，攝影人是幕前的工作者；幕後是科學家的基礎研究，加上行銷人的貢獻。群體合作的發揮，才創出經營的典範。今後的攝影工作者，也得各居其位，默默努力，才能爭得攝影圈的共榮發展。任何單打獨鬥的人，絕不可能創造出無限的輝煌。

　　人必須靠合作才能登峰造極，單打獨鬥已成歷史。世事依互相合作而運行，攝影家的創作，若無周邊條件的配合，單靠創新，能見別人所未見，也難引發共鳴，就這麼簡單，簡單到不可思議。

　　得諾貝爾文學獎的作者，絕對是天縱英明。可是如果沒有出版發行，怎會引起矚目，且獲得肯定。攝影作品亦然，若不超脫並取得合作，怎能登上最高榮耀的殿堂？但在被發現之前的行銷，你有想到如何與人合作嗎？

　　攝影創作是人間心靈的耕耘，因「只有人類，才會關心人類」，因此必須有益於群，才有機會被接納，且獲共鳴。我們思考攝影，不能不考慮推廣的商業合作，唯有打開市場，職業攝影人才會更輝煌。

要輝煌就要有好人才的投入，才會找到應有的光芒，也才不會錦衣夜行。好的藝術家、文學家，不被宣揚，就不可能受到矚目，要被矚目，就得有光芒，有光才會吸引人。這個年代，宣傳的技巧要注重，否則好作品也只能自己賞。

藝術、文學的宣傳，不同於商業廣告。公關和廣告，這兩樣都多費神且昂貴，宣揚很重要，不一定要多，但要有。唯有大家共奮力，才比較有機會擠進主流。因此，藝術創作者不能只顧單純的創作，也該有圈子外的交流，圈外人總是比圈內人多，所以要謙卑的去交友。

創作的路，須有安貧樂道的沈穩，也要決心出頭天，才長久！若想名又想利，創作路會最辛苦。任何人，要傑出，就得接受過關斬將的考驗，沒被打敗，又肯屢屢參戰，並廣結善緣，那麼成功的光彩才會大大的增加。

做一切該做的，只可能熬出一點點成績。大紅大紫的藝術工作者，是天選之人，天賦高，又抓到好機緣，加上自己瘋狂的努力，才能趁勢而起。有成就之後，最不能缺的是謙卑，唯謙才能聚德，德厚載物才能服眾。

烏雲之上有青天

在幾乎絕望的險境，能夠看見光明的存在，這類人，實在太幸福了！他們絕對不想知道負能量的存在。他們的天賦，直接指引信心，邁向光明。前進的道路，也許坎坷，但他們知道烏雲之上有青天。

悲觀的人，看到烏雲，就想到下雨；強風吹，就想到樹倒。完全沒有兵來將擋，水來土掩的氣魄。人生有困難、挫折，那是必然。關關難過關關過，這才是天地的公平。心直道正者，那件事不是逢凶化吉，化解於無形。

在台灣，地震、颱風年年有，強敵壓境迫使我們堅強。能化危機為轉機，那是千錘百鍊的功夫。烏雲遮天，那是站在地面的觀點，只要飛機穿過雲，即見陽光普照在雲上，烏雲匿跡，陽光燦爛。

某年中秋夜，我搭的航班正飛於法國高空，巧逢月亮皎潔，又有雲朵襯托，美極了。飛機降落後，接機的朋友說：今年的中秋夜，雲層太厚，旅人無月可賞。我告訴他：已在高空賞盡中秋月。他直呼太神奇！差別只在於所處的位置不同而已。

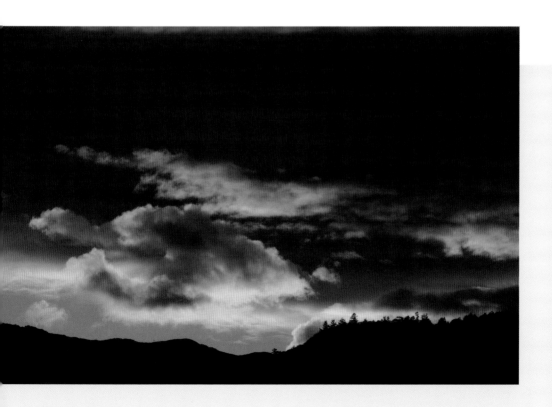

我是隨遇而安的過客，也是孤寂的旅人，順逆於我差別微，遇到真正不能拍照的時刻，就找家名店去喝好咖啡！無咖啡可喝時，換成啤酒更普遍。不然倒頭大睡，也可養精蓄銳，千萬不要辜負人生好時光。

　　與天地並遊，一切皆安！不要小看悠然自在的信心，這正是我快樂一輩子的根源。可拍！樂；不可拍！也樂。戒嚴時期，新聞圈的名言：有事，就有新聞；沒事，也是新聞。攝影人也要有得無皆樂才是。

焦點對，事易成

　　任何事，皆需聚焦，攝影自不例外。對焦不準叫失焦，失焦引起模糊，通常不是好事，但若有意的失焦，亦可成為創作手法，事之好壞，沒有必然的鐵則，創新運用世界才顯繽紛。

　　攝影聚焦分手動和自動，現在的照相機，通常能快速聚焦，以便攝者能更聚神取景，掌握「決定性的瞬間」。快門機會的把握，需要功力，非一蹴可及，於是廠商開發出可快速連拍的相機，和快速追焦鏡頭，讓相機一秒可拍二十張，大大增加拍照成功的機會。

　　用機關槍「打鳥」，是描述拍鳥人的詞，快速連拍，一天拍三、五千張並不稀罕，甚至有人可以拍到萬張以上。多拍並非只有好處，事後能挑出「最好的」才是功夫。從攝影想人生，事事物物皆得有焦，但也不能鎖焦後，就窮追猛打，搞得自己無從判斷掌握。

　　有位姑娘，到海邊拍照，那天因颱風影響，海浪特別壯觀，又不易對焦，於是忘情連拍，希望能捕捉到佳作。停下來小休片刻才驚覺，竟然拍了一萬多張。這種實況學習，真是經一事，長一智。各種經歷累積，最終才是自己的無形資糧，並走出自己的快樂之路。

我們必須訓練自己敏於聚焦，投資報酬率才會高。決定外出拍照，是行動聚焦的開始，於是你決定何時行動，要帶什麼器材，在現場取景如何選角度、取景、構圖，無一不是對焦的功夫。按下快門只是取得成果的了斷，過程中的聚焦，就是訓練自己的寶貴過程。

　　用心聚焦，是獨立思考的結果，你能抉擇，就是了解自己對美好事物的偏愛。同時又學到了「我決定，我負責」的自主人生。聚焦於美滿人生，自然時時刻刻幸福感滿溢。

　　一群人，在同一時空攝影或生活，最後產出的樣貌和作品卻截然不同，為什麼如此？只因各個都有自己的焦點。即使同一景物，只要對焦點存有差異，按快門的時間不同，作品好壞就會產生大不同，這就是能力和機遇。

　　同一班人，同一老師、同一學校，調教出來的學生，一個人一個樣，失焦了嗎？不是。拍照理同於此，因為人人聚焦不一樣所致。攝影聚焦，會因使用的鏡頭不同而產生視覺差異，人生也一樣，條件變，其它跟著變。所以我們必須覺知，才能在攝影路上快樂而為。

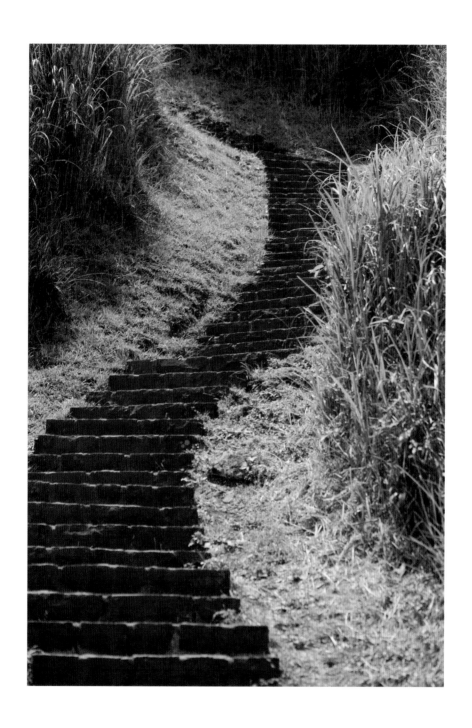

聚焦準確，景物清晰，質感顯現。人生爲了幸
福，先看清楚，再選擇聚焦何處，才能事半功倍。
好影像經得放大；好的人生經得起檢視，爲了自己，
我們明白聚焦很重要，品質也很重要，爲了自己的
成就，趙州禪師八十猶行腳。

走在攝影之路，要將生活之理，融會到作品，
才能藉作品彰顯你的人生之理。對焦是綜合性的智
慧，就像財富與健康，不能偏廢。攝影是一連串思
考和行動力的組合，唯熱愛者享有，希望你能擁有。

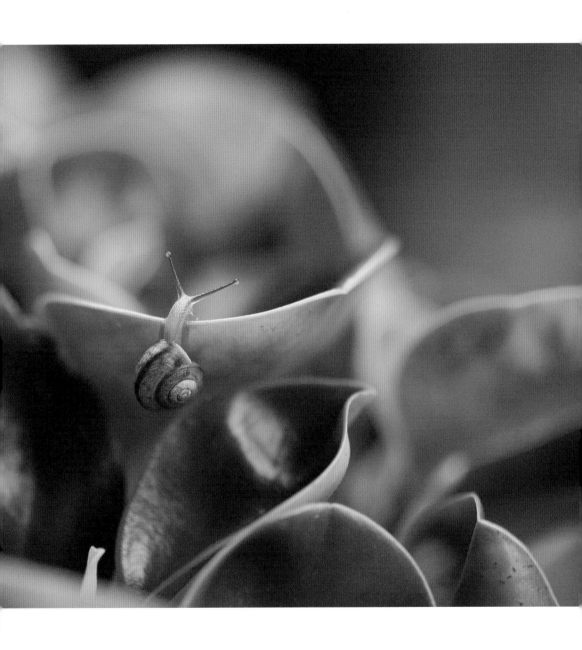

美的存在，是一種感知

美的存在，是一種感知，是幻是實？各自猜。

賞花之藝，拍花之技，最忌只重外形，人眼會將周邊的景，拉近來做陪襯，所以花不會因看而「呆」，「鏡頭」則會，一不小心，就將花拍呆了。拍花，不是攝製植物目錄，攝者必須能賞，也須經營，最後才能拍。

人與人互相欣賞，也要契合此理，否則最好是萍水相逢，倆不相欠。路人相遇，得有緣，才能繼續交往。覓知心、尋連理，希求共度百年好時光，實不易。稍有不慎夫妻變怨偶，男人女人成寇仇。

賞花最自在！無言語，默默對，我攝你，攝得作品才算相見歡。你拍它，拍醜了，你欠它。所以，拍花也得眾裡尋它千百度，慎選對象才易攝。形色誘人，是初見，多看幾回就知美不美。

撞見妖嬌，不妨多瞧瞧，路人萍水相逢，不放電。心存幻思生禍橫，年歲增長，窈窕女像雲煙，臨老最忌入花叢。賞花、賞人是功夫，豔麗多糾葛，習得怡然最自在，不捨自在才是真自在。

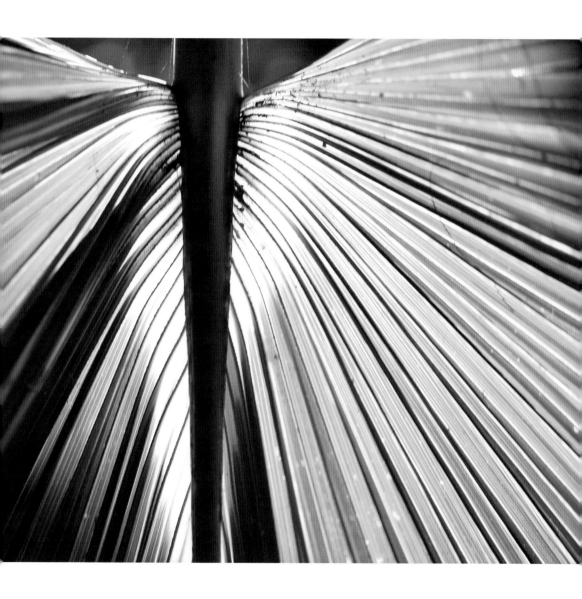

執迷不悟也是人性

學攝影的過程，沒有不犯錯的，錯而能改，犯錯機率就會越來越少。用攝影比人生，益處無限，這是學攝影最大的樂趣。人性固執，屢錯屢犯，在攝影最易顯現。執迷不悟也是人性，幸好在攝影路上，犯錯只是挫折和打擊，所以攝影是修行的好工具，值得推廣。

藉攝影培養人生厚度，創造健康、快樂，這是提倡攝影的主旨。學攝事，為什麼屢錯屢犯，仍可活得快樂？只因自作自受，不會傷及別人，這種錯絕對跟他人無涉，也不影響他人，因此算是小事。

人生也是自作自受，所以要敢於承擔，不要有功就搶，有錯就推。攝影的修練一切靠己，成就也是自己得，對與錯，全部跟他人無涉。所以，人生路上自己要做主，不要為別人而活，才算真人生。

有時，人生路上犯錯的不是自己，苦果卻得自己受，這叫運氣不好。運氣不好，不要生氣，只要把不好的氣運走即可。江湖上，一笑泯恩仇就是懂得「放氣」，才可贏得敬重。某次外拍，中午用餐時，大家都將相機擱在同一桌上，有兩台完全一樣的相機，緊臨而置。

食畢，一人抓起「自己的」相機，開始檢視自己剛剛拍的影像。看了一下，眉頭深鎖就自言自語：「怎麼我沒拍的也有圖？」於是開始刪，另一位用同型相機的主人，從洗手間回來，驚見有人拿著她的相機在刪照片，大驚。此錯少見！實在太好笑了，於是眾人哄堂大笑。笑聲迷人，只因真主不生氣，一笑就化解了窘境。

　　大錯要能容，人與事就不易有衝突。攝影上的失誤，要自己修自己改。小錯暫列五項，希望大家不犯：

　　1、出門才發現電池沒電或殘存量少。
　　2、拆起來充電的電池，忘了裝回相機。
　　3、相機內無記憶卡，也沒有帶備用品。
　　4、拍的時候，忘了確認各項設定。
　　5、拍滿的記憶卡，拆下、收妥，卻不見了。

　　做事不嚴謹，積小患鑄大錯，日常生活中常常有。像摔落杯盤碗筷，東西，急用時找不到；桌面雜物堆積如山，卻視而不見。這些全是個人小事，持久常犯，最後折損的是自己的人生厚度，戒之戒之，不能說習慣成自然。

看不見的，卻有神功 ╱

　　舊枝要不要發新葉，種籽要不要發芽，都由無形的力量主導。能將山岩折成兩塊的力量藏在那裡？看也看不到。能將山體雕成藝術創作，那是誰的主張？我們也找不到真主。

　　看不見的，卻有神功，令人不能不讚歎。山，被水穿透，形成峽谷，人則開闢出道路。水柔能割山，人巧能開路，硬石只能逞威卻不終究。有形無形各據一方，誰是勝者？一切都經不起時間的考驗。

　　有形、無形的力量展現，實在測不準。我們還是樂在攝影最享受，看天、看地、看人間，不解就去問大自然。大自然具天威，既是有形又無形，凡人何必尋難找自困。輕風！無目標，豈非最自在。

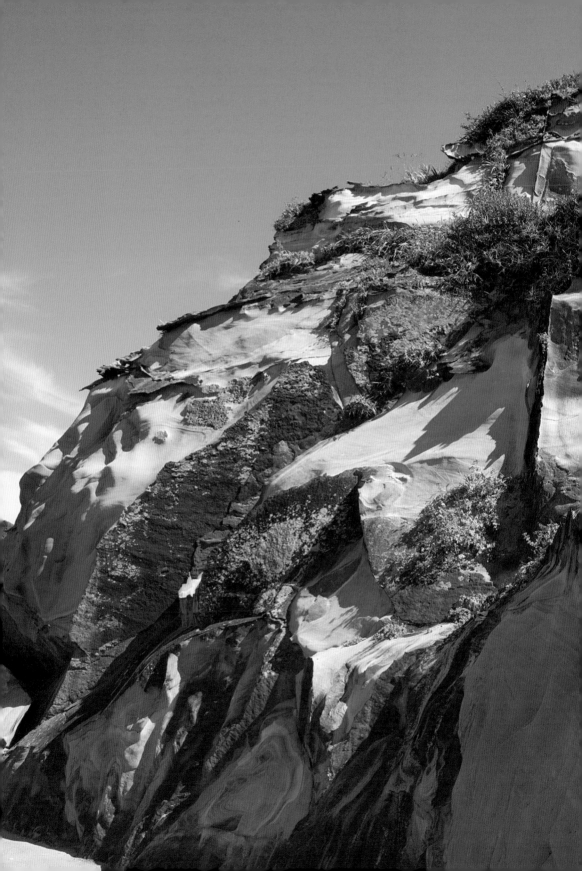

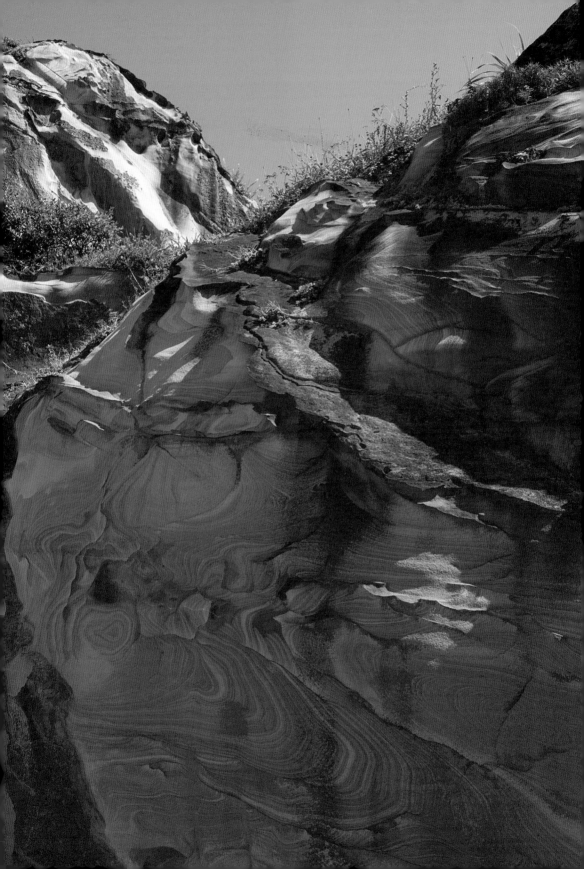

一心一用的修行 ╱

　　攝影罩門多如牛毛，像極了人生。人生，大家都預期功成名就，富貴榮華，有權有勢，但如願者少；沒有人預期失敗，卻失敗連連。小小的失敗，人們多不在乎。只有刻骨銘心的敗，即使僅僅一次，或許美好的人生就毀了。

　　開車的人，從不預想車禍臨身，卻大小車禍瀕傳。每年，全世界因車禍而傷亡的總人數，早就遠遠超過戰禍。車禍傷亡，因案件分散，降低了震撼，也變成像日常小事。然而，禍及己身，當事人和家屬的哀痛，與戰死相較則無二無別。人們常說：感同身受，其實哀傷天差地別。

　　車禍通常是不專注所致，應是可以避免的。戰禍則政客私心惹起，因異而果同，有無解方？私心無藥可醫，專注力訓練，學攝影即可。養成專注的習慣，護己愛人，但世上無人注重此課程。

　　利用攝影學專注，真妙方，即使錯誤失敗，付出的成本，也不會傷筋斷骨。若能記取教訓，就可逐漸消滅小錯不斷的「壞習慣」。「好習慣」養成不容易，所以要有不二過的決心，將一錯再錯的虛耗、損失，降至最低，才不會讓你變得日漸庸俗、平凡。

用攝影對治「不專注」，靠的是追求美的熱情和決心，攝影是一心一用的修行，人們只知攝影的紀錄和娛樂，輕忽了學攝影的真價值。拿相機，一定要萬緣放下，專心看景、取景、按快門。心無雜念煩惱就遠離，悠遊於景和境，輕鬆自在可治心，攝影之妙言不盡，能學就幸福。

　　得閒，我會帶著相機去野遊，心想帶三腳架太麻煩，只要放棄長鏡頭，少用小光圈，提高快門速度或 ISO，就可防止相機不穩引起的模糊。但依老天的鐵則，就是「小處不可隨便」，你妄想以大光圈拍攝，圖不帶三腳架的方便，「天道」就給你一個「假成功」，讓「壞習慣」利用你、懲罰你。

　　不用三腳架，影像品質必然低，好照出問題，捶胸頓足懊悔自己的不應該。隔天再去想補拍，心想被攝體不是動物，跑也跑不掉，到了現場竟然「時空」全非，主要是光線角度大變，氛圍不符需要，有景而無感動。

　　懺悔吧！沒有時時謹慎，惹了一鼻子灰。「一期一會」是哲理，錯過一切過，了無縱跡可尋覓。來自攝影的教訓要記住，攝影好似很簡單，我卻用了一輩子在追尋，結果仍然學不會。

　　人生呀！人生。攝影內含硬道理。

只要不放棄希望，光明就在前頭

無論環境如何艱難，總有奮力不懈者，在找尋求生存的方法。於是海灘濕地有了青草，青草長出的樣貌，反倒比較像野地雜草、蘆葦、菅芒，粗而韌成了特徵。

灘上草，長在鹹水、淡水混濁的泥地，於是引來微生物聚集，繼而小蟹出現了！海鳥來了！海邊賞景的人出現了！於是海泥地不再被輕蔑。挖掘貝的鹽地住民，除了種植之外，多了一條生路。勤奮的婦女，趁著退潮，摸黑出門，在退潮、漲潮之間，努力的挖，幸運時每工作八到十小時，可掘出八佰、一千元的收入。

鹽分地帶的一切生命，只要不放棄希望，光明就在前頭。就像大學裡的哲學系，總有些人認為那是沒有用的科系，主張廢掉哲學系才符合「利益」法則。可是，歷史上多少名人是哲學家，他們用孤寂，涵養了世世代代的精英。人體內的盲腸，沒有用的嗎？我不認為。人的世界也一樣，不知道的絕對比已知的多，誰敢說未知即無用？

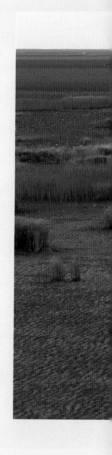

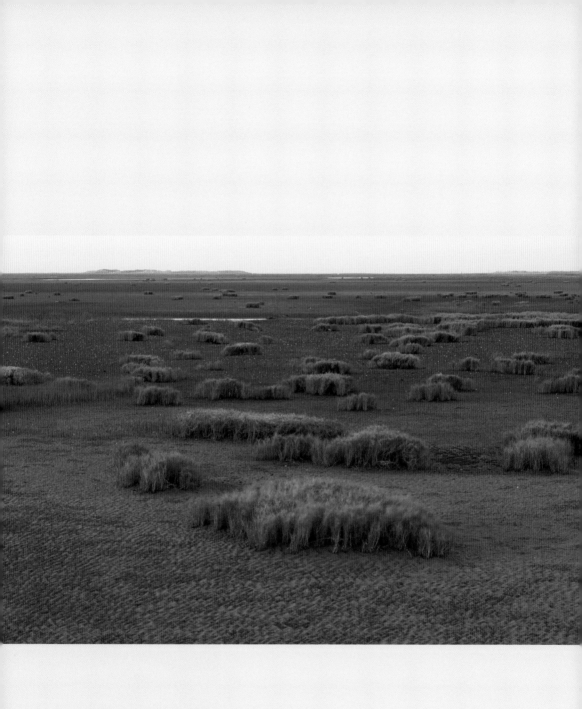

無論是誰，謙卑者得益。謙虛可以使百事順利，但謙虛並不是人人都能堅持。所以謙被認定爲「德之柄」，易有六十四卦，只有謙卦六爻皆吉。能謙！就不會惹禍上身，凡事要求別人很多，要求自己很少。惡果暫時未現，只是時候未到而已。

　　處下而不辭，海邊鹽分地上的小草，就是典範。看景悟情，人生就這麼簡單，所以我執此爲樂。

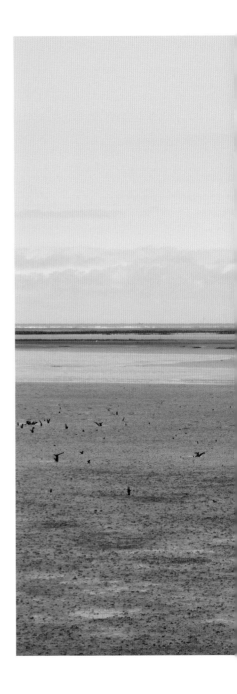

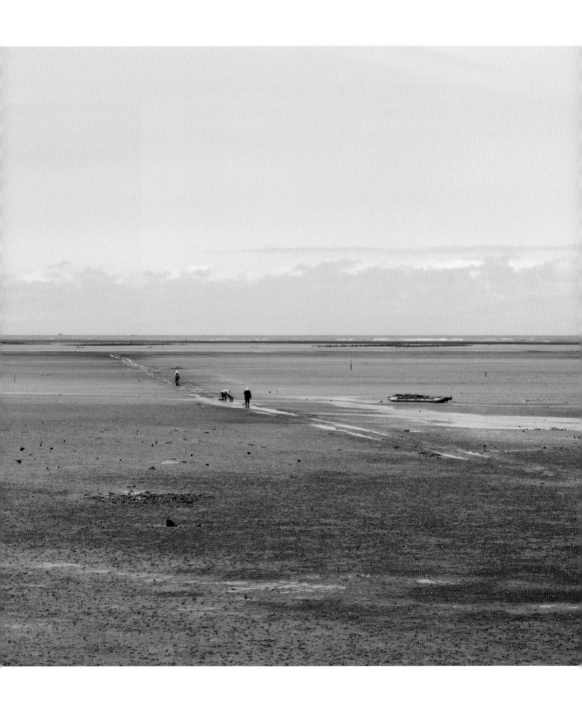

你的一生親臨了多少美境

颱風來襲前後，膽大的愛海人，會跑到台灣東側的岩岸區，欣賞驚天巨浪。膽小如我者，總以安全第一為考量，但人算不如天算，滔天駭浪明顯可見，反而戒心緊而安全高。

湧浪會突然冒起，所以被稱為瘋狗浪，屬可避無法防的例外。長浪危機隱而不顯，遇海底地形，偶現共鳴震出可怕力量，碰上了只能認命，一旦被浪捲走，又撞擊到岩塊，通常凶多吉少。

長浪由遙遠的颱風吹起，然後不斷前進不斷增長，直到衝進淺灘暗礁才破碎，能量則轉化為雄偉的浪花。攝影人為拍海浪壯闊，會拼命的選擇立足點，以求盡情的按快門，冀求拍到好作品。因專心的拍，往往就忘了潛伏的危險。

宜蘭頭城的外澳灘，因近岸處有造形特殊的礁岩，背景又有龜山島，立足處又是綿延的沙灘，海水一波波的浸潤，時而反光倒影，時而沙痕美麗，這些多是取景的好材料，所以在此陶醉的攝影人很多。

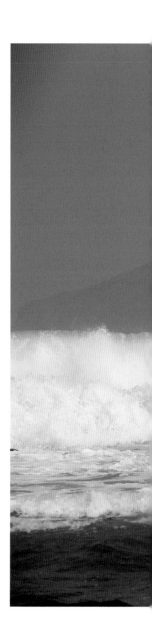

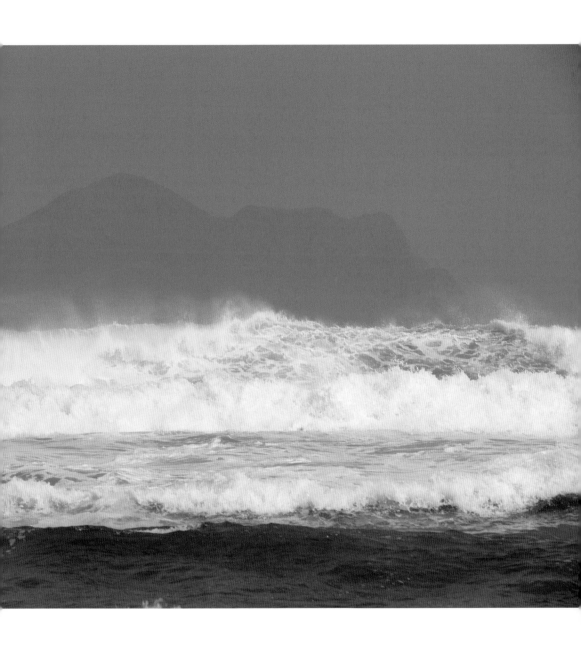

破曉拍天光、旭日，繼而拍海景及岩石造形，下午太陽西斜，光線由逆光變側光、順光，只要肯耐心守候，就會有美好的收穫。在這個場域拍攝，每個人的作品不易雷同，因為天光浪影的唱和，旋律時時不同。

　　某次，天氣晴朗、浪美，是攝影的絕佳時光。誰料到有一長浪，默默鑽到沙灘底層，先淘空紗灘底層地基，再湧出浪濤，結果專注於攝影的，有人兩腳先深陷於泥沙坑，進退不得，繼之被湧推倒了。一人見況立即呼叫同伴注意，卻自己也淪陷，於是雙雙被退浪一併帶走，幸好他們很快脫困，沒有變成新聞。

　　外澳沙灘只要親臨現場，因有風、有浪、有聲、有音、有天光、有雲影，使人的覺受完全打開，陶醉於眼前的景，卻不知腳底下的險。對景靈敏，反應靈巧是好事，聽不只用耳，看不只用眼，心與腦及景和神經感應，全部融合而產生幻景，此時拍攝的作品，必然深深的印上你的影子。

　　欣賞好影像，不如去現場看實景，因為那才是老天的傑作，才是一期一會的難得。攝影人一生最大的收穫，不是拍了多少好作品，而是你親臨了多少美境。作品只是生命過程中的副產品，能活得真實，才最重要。

　　拍照可以不用相機，只要看得入神，就是高人。先會看，然後再拍，拍不必多，結果卻豐碩。

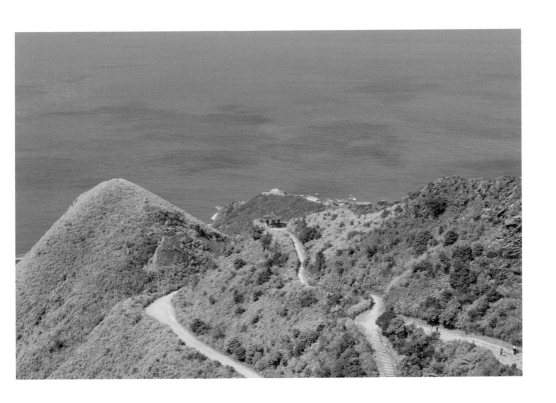

大自然萬物競生，小未必是弱

　　攝影引導人們走入大自然，大自然萬物競生，人寄其中，效天、法地，久遊之後，你自然認同天寬地厚。當你縮小到比病毒還小，病毒就找不到你，你也因而變得更強大，小未必是弱，這是自然法則。

　　大自然的法則，不自生而能生，就是「什麼都不做，卻什麼都已完成」，這法則教人做不負責的負責人，人生就可以少掉悲苦。聽由大自然的安排，人是不該匱乏的。

　　就像山林，人不介入，反而欣欣向榮。該成為神木的，經時間累積，自然成為神木，花草則一歲一枯榮。該生的生，該滅的滅，人若學習大自然，生活自然豐足，豐足不是充裕，卻不虞匱乏。

　　生活壓力、職場壓力，多是自己找來的。自找之後，又因分別、比較、執著，就會陷入自困自苦的漩渦。王陽明十歲做了一首詩：「山近月遠覺月小，便道此山大於月。若人有眼大如天，當見山高月更闊」，所以人的苦樂，由眼界決定。攝影的良窳，亦是眼界的問題。

提升眼界，去掉人爲造作，用無爲心，求有爲果。無爲，才可在大自然中發現；有爲的影象創作則是另一世界，典型的例子是拍電影，事事皆得擺拍，費事又花錢。業餘者擺拍，以順手拈來爲主，就像吃泡麵，偶一爲之，快樂無窮。眞要擺拍？眼界是關鍵。

　　王陽明「蔽月山房詩」就說人的立足點，可以看山大月小，換個立場，你若是天上的大巨人，有眼大如天，即知月大山小的眞實。當人意念紛雜時，事實會被掩蔽，眼前美景就不見了。眼界依心而生，平日要累積才是眞正的核心。

　　藉攝影練心，將心靜置，心能專一，眼界提升，快樂自然回到身邊。擁有快樂，才能腦筋清明，判斷正確，生活幸福。人可群聚而生，亦可深山獨居，人情世事皆可不相干，這是境界也是眼界。

　　健康自己顧，病痛自己擔，這是境界也是眼界，有智才幸福，千萬不要因名利，而用健康做代價。拍照的眼界是清楚的知道，要什麼、不要什麼，有斷捨離的清晰，才會產生眼界的明。

演講時我問：攝影的時候，誰按快門？答：自己。拍不好，誰負責？答：當然是自己。既然知道一切結果都要自己負責，那麼付出的代價和得到的結果，豈能不深思。

有為，爭勝心使然；無為，做而不做，真締是無論什麼，都要努力的「有為」，也要計成敗的「無為」，成也好，敗也好，就任由它去吧！拍照越是無為，越沒有框框，幸福指數最高。

日常中，事與願違的很多，拍照也是失敗的多，成功的少，當中的道理告訴我們，計較有用嗎？還不如盡之在我，成敗在天，「得之我幸，不得我命」。佛家常說：「命裡有的，終該有；命裡無的，莫強求」。總之，用努力的態度「認命」，用隨緣自在的眼界看待幸福。

最樂！

天道，損有餘以補不足

都市內的小公園，不論何時，都有人在散步、運動。日出而做，日沒而息，根本已經不存在。公園是人造物，算不得是大自然，頂多它就是一塊綠地而已，沒有大自然可親近，公園就是很好的替代品。人造的公園因不符天道，所以都市人也逐漸的忘了天道。

天道，損有餘以補不足；人道，卻提倡贏者通吃，甚至是損不足以奉有餘，所以，富者愈富，窮者愈窮。制度是人訂的、法律是人喬的，自然而然就會偏向強者。學攝影，可間接教育人們追求「天道」，就可損有餘，補不足，讓簡樸回歸。

簡而美的生活，祥和將瀰漫，孤苦將舒緩，愛也將發揚，這是默教，無言而有功，不教自教是妙方。所以，在大安公園的假自然中，也有千萬人在練技，目標是化繁為簡的功夫。這些都是先人充滿生命力的方法。

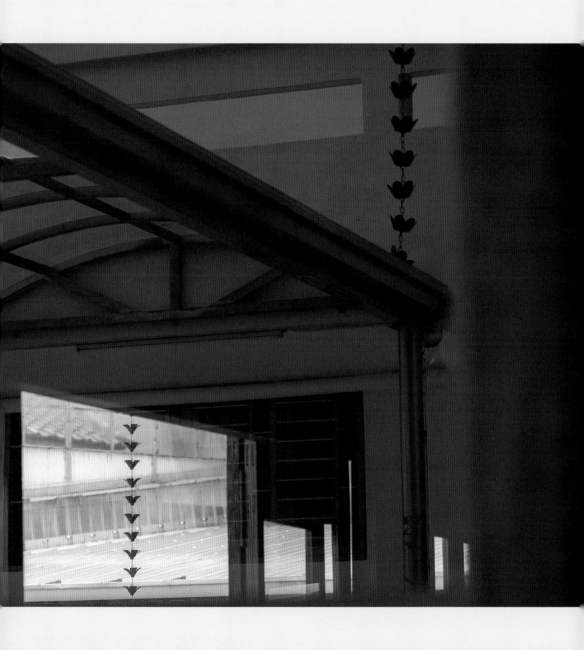

靜態也可練功，書法、繪畫、禪修、針繡女紅皆是練功夫。練功夫，目標在出類拔萃，只要肯練，人人皆可在日常中獲益。動態的練技，比較受矚目，且可呼朋引伴，達成眾樂樂的社交功。

　　靜的修練，也能聚眾成群。無論動靜只要能持之以恆，肯定會有成就。學技，有捷徑嗎？有！要循序漸進，且狂熱的追求。例如學攝影，第一個成就是促使攝者出門，避免呆坐家中，積出氣血不暢的毛病，想出憂鬱來襲的徵兆。

　　所以，只要肯做，帶著手機出門，即可拍攝。亦可參加攝影團體或社區大學，甚至去攝影私塾，參加人數少少的小班教學。參加團體的最大好處是路可走得遠，甚至藉拍照遊走四方，吃遍各地，一舉數得。

　　出門活動是得到健康的起步，拿起相機拍照，使人專心的發掘美麗，美就在你的心中，生活中的美好，當然也就隨時洋溢。自己吃飯自己飽，自己修行自己得，不要盲目的做比較，學習的味道會更濃的。

修練時，持恆、唯我獨尊，好處多，獨樂樂或眾樂樂，各有優劣，適性而爲佳又佳。以攝會友聚善緣，友要良善才長久，益友益人不損人，好友在精不在多，拍照亦如是，不是拍多就勝出。

　　一地養萬人，人人都獨特，學攝影，就是要獨特人拍出獨特照。善友才可以互相學，旁人觀點有養分，只是旁人的論點融入難。因爲難，所以要愼重。不要沒加分，反而惹得一身灰。

　　學攝影，技術不重要，可是沒有技術又不行。手機拍照很方便，實用又方便，所以成了一般人拍照的首選。想練功，就不要圖方便，方便麵很方便，久吃出毛病。想拍出自己的風格，實做實練最實際。

　　人類進步的原動力，就是克服不方便才得到好成果。修道人，不講究效率，可是他們修得的人生智慧，反而比一般人高。太方便，就可以不用腦，不用腦怎麼會進步？

人人能拍，並非人人拍得好

　　攝影技巧的學習，有過程的標準可依；攝影創意和表現，則似天馬行空。表面上，只要我高興就好的事，細細追究，即發現攝影創作有極嚴苛的要求，背離技術，會品質低落，缺創意，作品變死寂。

　　論拍攝，美好的光，才是質感的魂，光質好，才能記錄到優質的色彩和層次。光是攝影的命，沒有光，攝影就沒命。光不好，質就差；光源角度不對，視覺表現就會陷落。好鏡頭、好機身、好光源、好創意、好人才、好技術，皆是傑出作品的必要，拍照絕對沒有隨便拍隨便好的道理。

　　攝影有兩條路，一條是嚴苛對待自己的創作路；一條是放縱自己的娛樂路，修練是兼而爲之的小事。往昔學攝影難，是困在技術要學，底片要買。直到照相數位化，手機輕易可攝，加上網路興起，即拍即傳，處處可刷存在感，攝影才眞正解放，並成了全民運動。

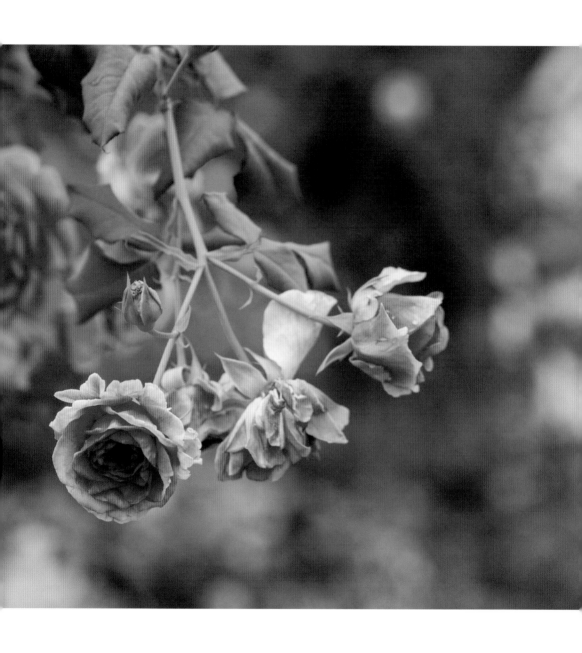

人人能拍，並非人人拍得好，網路影像日益庸俗是明證，劣幣驅逐良幣真不好。所以，學習攝影成潮流，潮流好淘金，所以人人跳進來。拍照易學難成就，老師最好說清楚，用來自娛挺不錯，用來謀生千萬難。

　　數位攝影當中手機最萬能，App亂用無標準，卻能為人帶來歡樂不可數。此現象到底是好不好？或許各選所需是最好。路攤好吃，卻可能不衛生，但價位適合，所以顧客多。大飯店餐飲標準高，價格貴，擁有衛生條件又如何？自己的客戶群自己顧，「標準不同」無法比。攝影工作的現況，即是如此。

　　因此，頂尖的職業攝影家，必須前往金字塔頂端謀出路，他們必須接受挑戰，再用創意超越，將市場做出明顯的區隔。紅海不好賺，藍海難創造，世界本如此。攝影工有工人價，但也不好當。既要會拍，又得兼錄影，頂多比苟活好而已。高價工，機會少，要如何？自己訂。

　　數位攝影壞了許多拍攝的標準，沒收了人類的眼睛細膩的功能。攝影人現在要檢視自己的作品，沒有螢幕，就成了盲眼人，你所拍自己也看不到，說穿太好笑。手機、相機、電腦，三種器材都要螢幕才能看，但同一影像，在三種器具上有三種樣貌，如此現象，到底那一種才正確？

　　由攝影想人生，人生有標準嗎？其實，幸福人生健康最要緊，財富不一定要充足，只要能簡單過活，日子就可以很豐盛。攝影也一樣，拍照器材並不一定要名貴，善觀善攝最重要。高手能善待自己，也不跟別人比，自在的活，自在的拍，這才是攝影的最高享受。若要當頂尖的攝影人，就去拼才有希望！

勤學頓悟，一言難盡

　　任何成就都有快慢之別，攝影當然也不例外。出道早，未必成道就早，攝影學得快，通常具有美學基礎，少數是稟賦高，稍一提點，即知要旨。但要分辨勤學或頓悟，眞就一言難盡。

　　五祖忍和尚，見神秀大師的提偈：「身是菩提樹，心如明鏡台，時時勤拂拭，勿使惹塵埃。」即知他未見性，見性是已悟生命本源。後來，惠能以不識字之資，請人代勞於牆上書偈：「菩提本無樹，明鏡亦非台，本來無一物，何處惹塵埃。」祖知已覓得傳人，又恐有人害命，因而立即令人擦去，並稱仍未見性，再秘傳衣缽，令其速離。

　　自古賢人遭忌，所以六祖必須徹夜遁走，並在獵人隊中藏匿十五年，才到廣州法性寺，由印宗法師爲其落髮，正式出家。印宗再轉拜六祖爲師，其心胸之開闊令人尊敬。人間有忌有尊，有人忌人賢，有人尊人賢，這個是境界功夫。

　　南惠能，北神秀，功不同，目標一。自知資殘，所以要漸修，得益比較踏實。學攝影，若不一步一腳印，只憑悟性高，快速展露才華，一時爭得榮耀，往往難持久，最終成就反而不如笨鳥慢飛。六祖天縱英明，本性具足，又肯實修，所以倍受推崇。

修習攝影，平凡的練最根本。所以，我主張漸修，慢慢成就。佛在世時，有沙彌夜誦迦葉佛遺教經，其聲悲緊。佛問他：「出家前從事何業？」答：「樂師！」佛又問：「弦緩如何？」答：「不鳴矣！」再問「弦緊如何？」答：「聲絕矣！」進一步的問：「急緩得中如何？」答：「諸音普矣！」

佛言：「沙門學道亦然，心若調適，道可得矣。於道若暴，暴即身疲；其身若疲，意即生惱；意若生惱，行即退矣；其行既退，罪必加矣。但清淨安樂，道不失矣！」引用此例，旨在闡明學習的方法。修習攝影，也遵從佛的開示就對了。

年輕的時候，我認為頓悟才高，但七十年過去了，頓悟仍在渺茫中，才知「頓悟」是上上人的事。趙州禪師八十猶行腳，只因心中不了然！這樣修，好像又太慢。所以急慢難有標準。

攝影行門多，找到自己有用的方法，進步最快。我不拍蟲魚鳥獸，只因不愛此類題材；我也不愛拍體育活動，雖然運動健將體形優美，但不愛是天性；早年喜歡拍人像，只因男女老少各有美。但數位攝影誕生之後，照片變照騙，網路影像千奇百怪樣樣有，被攝者因而戒心強，且又仇視攝影者，所以也不拍人，避免惹怨氣。

路絕之後，我開始親近大自然，變了就通叫變通。拍風景照，反而學得多，觀天看地、聽風聞聲、嚐雨。總之，攝影令人陶醉！只要肯學，樂就有，不學不會拍，只會按鈕不算攝影人。

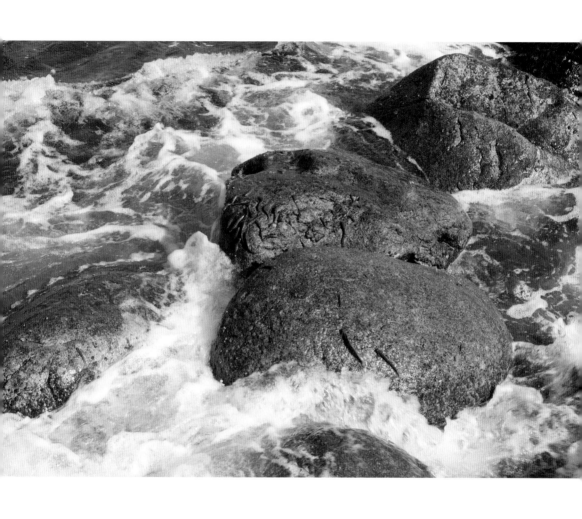

是非好壞難論

　　什麼是攝影的好作品？好照片如何論？1、最少要有好品質，讓質感充分流露；2、畫面簡潔，不該有的全被剔除，充分運用每一分、每一寸的影像面積；3、展現美感，讓人看了就歡欣暢快；4、光影繽紛、色彩配置恰當。美好的色彩不一定亮麗，也可以低沈耐看。總之，各個元素各盡本分，達成為作品加分的使命，此作即佳。

　　什麼是好人？好人謹言慎行，不會見人說人話，見鬼說鬼話，也不口出惡言、亂講話，也不會聽到閒言閒語，就四處宣揚。也不會給人戴高帽，灌迷湯。口德能守，私心就少，基本上他已具備了好人的條件。

　　至於作品好壞的定義，仁、智各有己見，並無對錯之別。例如：2022年10月，法國有一拍賣公司，為一個中國青花瓷天球瓶拍賣，原本估價僅2,000歐元（約6.1萬元新台幣），現場卻吸引約30人出價競標，最終連佣金在內，以912萬歐元（約2.8億元新台幣）成交，震驚藝術界。這是以價格論高下，跟價值不直接關連。

　　這到底跟作品好壞有無連結？拍賣公司事前也請專家鑑賞定價，但民間的收藏家則認為：此物珍稀，所以價格升。事後，鑑價師再估，他仍堅持自己先前推定的並沒有錯。他就自願「被辭職」，丟了工作。這確實是創作與價格紛爭的盲點。

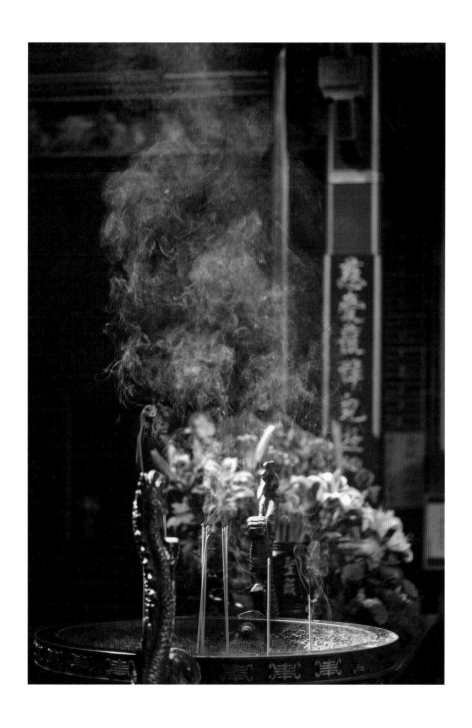

好作品與好人兩相參照，都有基本規範要嚴守。無規矩怎麼成方圓？人，無準則，就任性，「只要我高興就好」，此種人如何頂天立地與人交往？人與人交流，無信不立。建立友誼與尋覓知音，皆因有準則而成立。創作能嚴守準則，並揉進創新，進而顛覆傳統，作品自然令人驚喜。人有格，就受人敬重、喜愛。

　　在拍賣場，作品的價值與價格，常有糾葛，拍賣場即戰場，怕爭戰則慎入。創作者避之則吉。攝影人愛攝影，為的是追求清淨的快樂，而不是比賽得金牌，也不是作品可以賣多少錢。藝無尊卑，品有高低，當眾人不懂此藝而看低時，涉入者更應如履薄冰，以靜爭取更多共鳴者，才是上上策。

　　將攝影當娛樂，可以修得心不煩意不亂，就是收穫。將它當創作，又可以一夫當關，萬夫莫敵，唯我獨尊，誰能奈我何？創作最樂，因一切唯我，可以獨斷獨行。但做人，最好是無爭、無我，將自己虛化，有原則又不得罪他人。

　　他人在我們的生命中，都只是過客，根本影響不到我們的根本，能敬天愛人，老天就會有好的安排。布袋和尚以插秧歌印證：「手把青秧插滿田，低頭便見水中天，心底清淨方為道，退步原來是向前」，結語是「三十三天天外天，九霄雲外有神仙，神仙本是凡人做，只怕凡人心不堅。」

　　剖析作品好壞，售價高低，論好人壞人，皆是旁道。只有攝影之樂才入人心，若相比，何者最寶？人人自有答案，與市場或非人、人非無關。

驀然回首發現生死同體

生死大事，無一例外。成住壞空，生住異滅，一個是物質像，一個是心理像，所以變是不變的根。友人問：如何才不死？答：不要生就不會死。有情世界，生死比較明顯，無情世界，不論礦物、植物，雖也成住壞空，但過程緩慢，不易被看出衰像。

攝影者的觀察，遍及十方，太空中的人造衛星，或天體望遠鏡，也因做觀察而存在。觀察的目的，是為了探究生命的本質。生是怎麼回事，我們永遠搞不清楚。對死的好奇，也是迄今仍找不到答案。人死之後，就指揮不了自己曾經擁有的肉體，所以即使親身經歷，也無法言說。除非死而復活，或許還可以說說瀕死的經驗，但是否真實？也是無從驗證。

既然生死兩茫茫，敏銳的攝影人，就依自己親眼所見，觀察所及，拍出影像作品，彰顯生死兩端之內的精彩，以充實生命的光彩。拍照，只在找景嗎？不全然如此，應該說是在追尋幸福中的快樂。

每個人對快樂的定義，同中有異，也異中有同，依此影像的創作，才能繽紛。快樂的源頭是健康，沒有健康的身體，一切將變得虛幻。因此，生死之內健康第一！財富第二！健康的人，才能自由自在的行動；財富上的自由，只要知足，就容易實現，因此也不是大問題，所以，快樂應該人人有。

攝影人！身體在移動，感覺也在移動，思緒也在移動。慢慢的走，景就會跳出來跟你打招呼，成就你「拍攝」的願。若你聽不見景在跟你打招呼，看不見景在跟你撒嬌，那麼你就還要更努力的修！

悠閒的穿過公園小徑，猛然轉頭，卻發現傾倒的榕樹，正在告訴我「生死一線」的故事，原來生死之間是靠得那麼近，而我們卻總是在找尋。一般人在找尋物質之中迷失；攝影卻是在找尋之中得寶。

一體兩面，生死亦同。

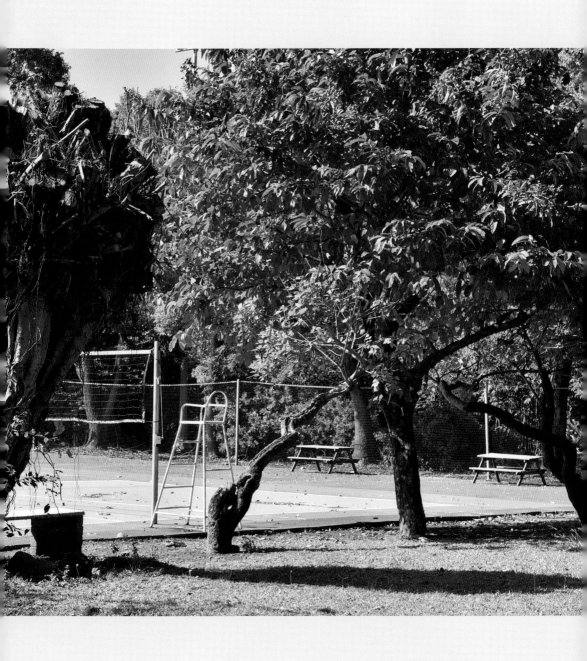

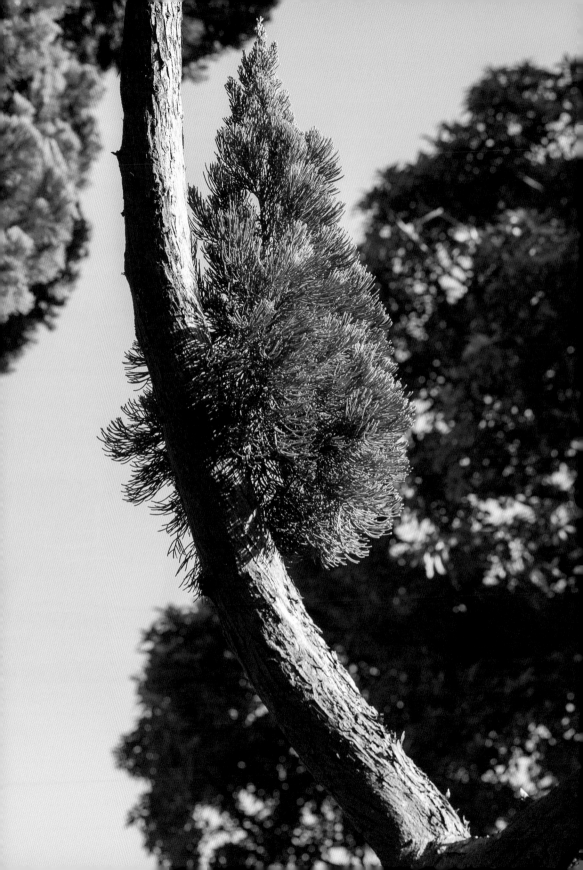

第二章

攝影攝心

想通了，幸福加倍回饋！

攝影人總是追著光跑，有人說：拍攝若沒有光的興奮劑，就按不下快門。我好奇的問，什麼是攝影的興奮劑？答：美好的光線！原來如此。酒仙也講「無酒不歡」，歡也可說是翻掉尋常規矩，創出特殊。

美好的光就像美酒，值得品味。可是，若只剩米酒呢？就加點保力達、偉士比吧！也會另有一番滋味。因而拍照人也要懂得權變，才能領略更多的樂趣。美好的光，有兩種，一種是太陽光，一種是人造光。

人造光又分全光譜的可見光和不可見的醫療檢驗之光，要模擬完整的自然光，價格非常貴！不可見的醫療器材之放射性光，更貴！最貴的是自身內在所發出來的清淨寶光，不但貴而且買不到！

看不見、摸不著的自發光，因有錢也買不到，所以算是真正的寶，此寶讓人接近你，發現你的熱誠和溫柔。沾染善光的人，人們會愛跟你在一起，也會尊敬你。擁有這樣的光，你對自然界細微的變幻，就能掌握得更好。

追著光跑，似如蝴蝶追花，是有條件的。花不開，就無蝶；拍照人，無光也會不想拍。莫如此！善攝者，一定要善於捕捉各樣的光，即使微微的細光，也可以用長時間曝光攝傑作，或用極高的 ISO 輔助，成就你的創意。

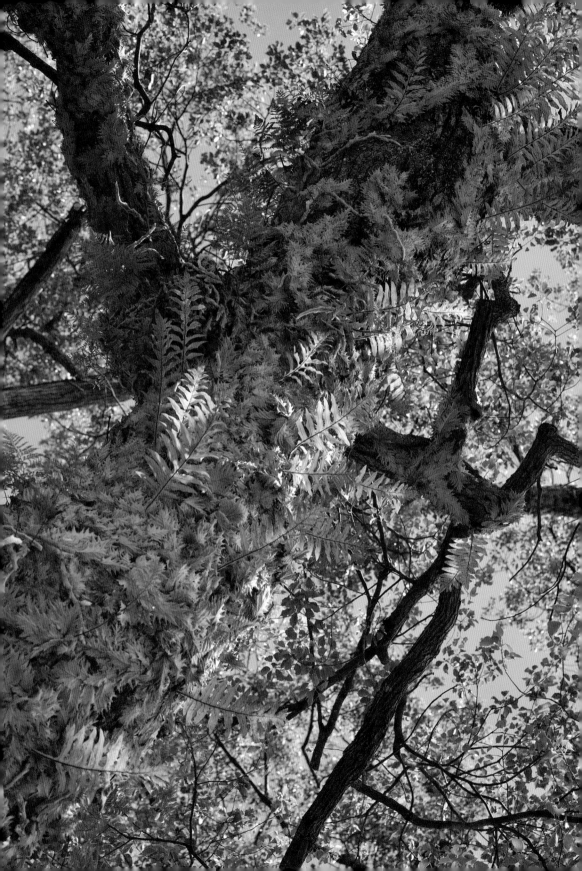

自然界的自然光，千變萬化，超乎人的想像，所以創新空間極大。人造光的變化，沒有自然界那麼精彩，但可依自身的想像創造，有時反而很吸睛。例如舞臺光的設計，稀少又罕見，只要預算無上限，就可玩得很透徹。醫生朋友玩攝影，曾試著用電腦斷層拍鮮花，視覺真的很創新。

　　追逐外在的光已夠精彩了，再襯以自身的「自發光」，所產生的作品必定更感人。學攝影，得快樂，常出門，多活動，健康自然來，無法拍出自然界的光彩，就是缺技，技缺就練，練就成。

　　人，只要有理想，就會好夢相隨。有夢的日子最美，它跟年紀無關，能忘年更好！用攝影保健康、得快樂，一人獨行，可慎思而拍；兩人成雙，更可聊聊拍拍；眾樂樂，就可熱鬧逐光。

　　想通了，幸福加倍回饋！

手機拍照已成為了攝影主流

　　攝影創作三分法，源於西洋人將一天的時間，分成三等份，各佔八小時，一份用於工作，一份用於休息養生，另一份則是培養文化氣質。我在思考攝影時，發現很多人最擔心技巧操作，反而少有人關心敘事內容，兩者皆備後，又會驚於欠缺美學展現，也會無法吸睛產生共鳴。

　　於是我將技法操作，反轉置於最不重要的位置，但也給它 33% 的分量。技巧藉由現代 AI 運算，交由 App 執行，大抵多能成功，即使不會好，但也不會變成最壞。遇到不如預期的結果，事後由影像軟體補救，多數可以挽回，仍保有那份影像，只是品質降低而已。

　　以手機拍攝為例，一碰觸攝影按鈕，沒有人可預知它會拍多少張同樣的影像。它雖然會多拍，但能瞬間將它們合而一，消費者並不會了解當中的奧秘。這就是我們認為手機很會拍的道理。

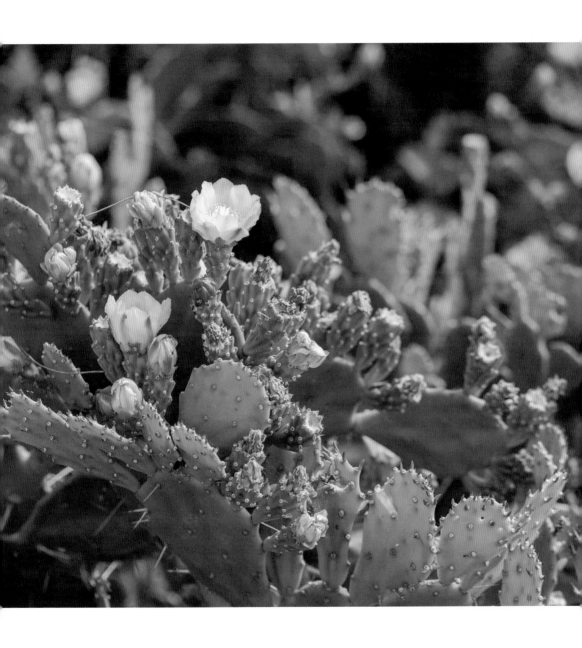

因它以「包圍式曝光」拍得多張樣本，再經高速運算，分別割取每張樣本最好的地方，並合成為一張，一切都進行得你不知不覺。所以，手機拍照就成為了攝影主流。

　　33% 的技巧，最低也能有 20% 以上的成功，所以技巧可以不必擔心。自己操作相機，久了自然變會，因此擔心技巧沒道理。至於內容敘事，多數人都會講述屬於自己的故事，這也不難，稍微給與訓練即可及格，這一部分，也算它得到 20%。

　　剩下的三分之一，屬於美學涵養，它是無形的概念，藉物而彰顯，似無而有的成分，若也有 20% 的成功，總成果就 60 分以上了，因而攝影的全民運動誕生了。

　　總分 100，基礎得分 60 以上，剩下的就是自由發揮的空間。只要不跟別人比，沒有分別心，最少又得 20%，那麼誰來拍皆可有 80 分的成果。所以，快樂就會源源不絕來到。

　　想競賽，就跟自己比，發展空間無限大。1839 年攝影術公開以來，攝影的圖像產生總量，早就遠遠超過其它藝術，成為我們生活中的大成就，現在全世界的電腦網路上，每天有多少億張新生圖像在流竄。你知道嗎？

　　因為創出的總量大，又易於在網路上傳播，職業攝影工作者，就面臨了前所未有的挑戰。簡單的工作，被手機或數位工具取代了；困難的創作，又曲高和寡，只剩商業性的品牌形象廣告可糊口。

　　因此，我倡議用攝影修行，只追求「自由自在」的健康和快樂，才是能享受攝影的滿足和收穫。

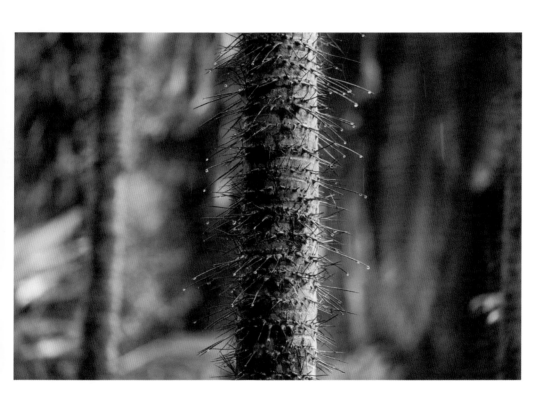

橋斷，緣不絕！

橋斷，緣不絕！

原地再造！

移地另建！

一、金瓜石三層橋的啓示；
二、苗栗騰龍斷橋的警惕。

只要不放棄，希望就存在。

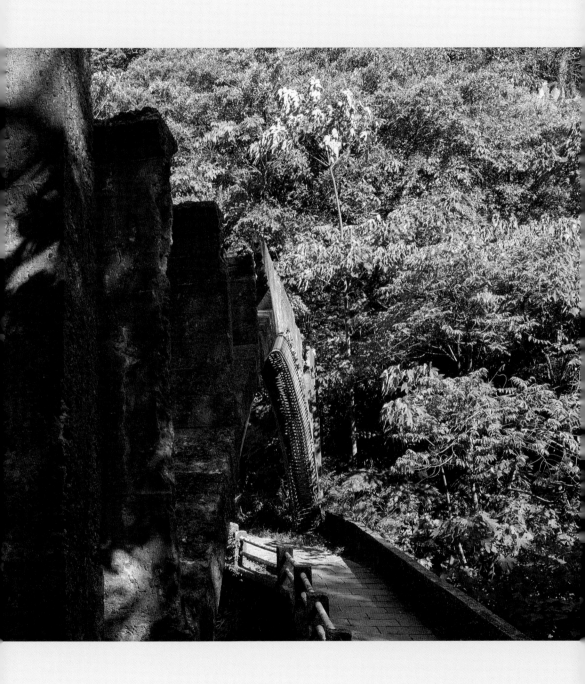

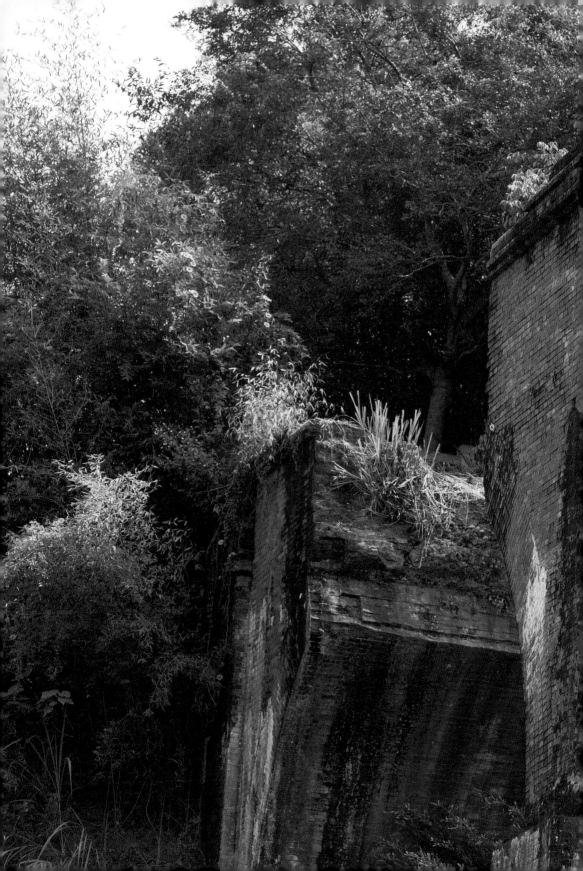

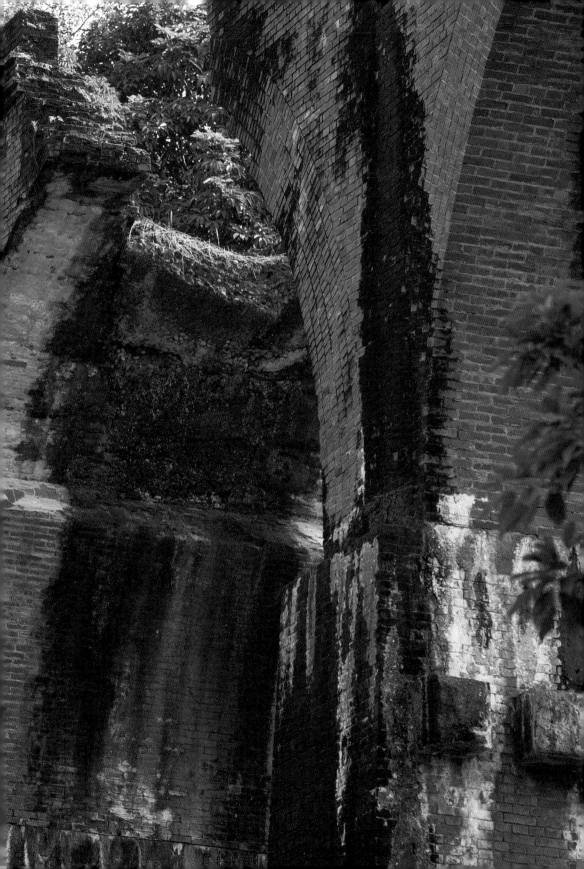

看的境界 ╱

攝影以「看」為核心，看不懂怎麼拍？這是大問題。所以，未拍之前要會想，想通了拍起來，會更具意義。懂與不懂，就像悟與不悟，講也講不清。高僧能徹見，能在平凡中見真情，攝影高手其實就是看的專家，只是他以相機為工具。

游本寬教授一輩子專攻攝影、在政大教攝影。他因愛的約定，必須定期住在太太的家鄉。他的看，混合著台美兩地的特殊元素，異於長住寶島的攝影人，因此他能將平凡的日常環境，攝成值得深思的議題。

烏俄戰爭爆發，他正好輪到必須住在美國，他就以「既遠又近」為主軸，強力關注台灣，並在網路上發表影像，教人們思考日常非日常。例如：烏克蘭離我們很遠嗎？好像是卻又不是。台海情況也如是。

俄侵烏克蘭之後，國際政治馬上反應「台海危險了！」因島國台灣，長期就是中共侵併的目標。戰爭好像即將瀕臨，頓時成了各個民主國家注視的焦點，原先西方國家誤認烏克蘭很快會被侵吞，就像 2014 的克里米亞半島，俄國毫不費力就擁有了。

豈料，全世界都看錯了！俄國更因此而淪為令人看不起的國家。看不對，拍不到，於攝影是小事，在戰爭上，看不對，做不對，可能就亡國，人民則淪為奴隸，被強迫肅清遷離台灣。看必須與腦和心連結才能清楚、明白。

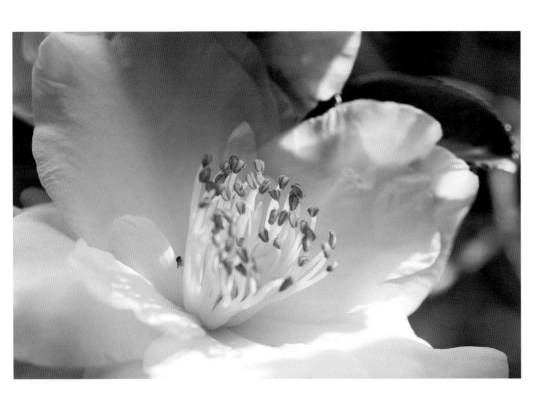

我們身處台灣，看慣了台灣的一切，然而，日常是日常，我們有沒有為非日常而做好準備呢？非日常就是斷水、斷電、斷糧，住屋被炸，醫院被毀，日常變成非日常，美好日子成為過去。攝影心麻痺，就拍不出好作品；人心麻痺，就國破家亡。

　　看大！看小！功夫不一樣，用心才會看得細。烏俄戰爭還在打，嚴冬氣溫降至攝氏零下，民生基礎建設又被「蘇惡」狂轟。基輔人說：我們在克里米亞被併吞之後，即痛下決心改革，默默努力八年，外人還沒有看到我們，但我們已變得夠堅強，才贏得歐洲各民主國家的救援。

　　拍照也要看得細膩，才能在一朵花蕊的底處，發現有小蟲正在破壞花的命脈。看！成就了影像的價值。會看，由認真看慢慢累積而成。功力不會一日變強，但努力就可以做到。我們共同精進吧！

　　希望攝者能在日常中想到、看到、拍到。進而了解、支持全民備戰的心理建設。有備無患的精髓，是化有形為無形，但用心又可以感覺得到，這才是看的境界。

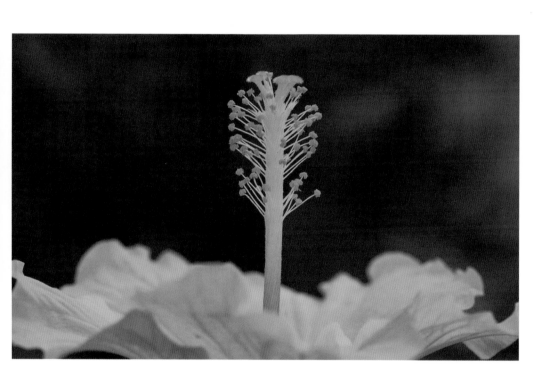

永遠學不會

攝影術很神奇！它有很強的記錄功能，但永遠無法知我心，必須費盡我心血，然後才會染上我的身影和神氣。心之所在，魂亦隨之，人們稱它為「心神」。心神無形，卻掌控身體，作品若無作者的身影，就不會精彩。黃昏後的海面，寶藍已現，不久之後將會霞光滿天，然而我心平靜，此刻拍出的影像，一點也不陽光，但臨別的陽光，即將燦爛，景像也會大變，成為日落的溫暖。

攝取影像很容易，要拍出精、氣、神的境界，卻非常困難。攝影家雖擅於捕捉，可是神魂不易控制，屢敗屢拍是攝影本常，很多人想靠多拍增加「拍好」的機率，但誰也抓不準。攝影技巧，有助於攝取成功的影像；但逃不掉失敗多於成功的定律。

事後嚴選所攝，消滅拍得不好的，才能提升佳作的濃度。多拍不是盲拍，在自我克制中全力以赴，讓心融於境，影像才容易滲入「境界」。攝影是完全自我的活動，因此要有一夫當關，萬夫莫敵的氣概。

心意人人不同，你悲，我愁；你喜，我樂，頻道相同才易起共鳴。若他憂，你歡暢，則道不相同。不以物喜，不以己悲，獨自坦坦度日，一人自在，應是最平靜的幸福。

我們常以自己爲中心，評斷各種事務，說說他人非，將自己變成了是非人。用影像展現「心意」，你懂最好，不懂也罷，影像非文字，無國界、無語言、文化等等的阻隔，是最好揮灑的交流工具。

影像靜默，而承載訊息，解讀的喜好或厭惡，人人自決。照片敘事、談心，論而不議是無言之言的工具。攝影之樂超好的，樂愛攝影是我人生的大享受。要學處世之道，就來親近攝影，此技「永遠學不會」，因攝影永遠學不會，所以才迷人。

成功與不失敗

　　今晨，偶然見到路面掉滿榕樹的果實，尚留樹上的更多。榕樹果實內種籽非常多，鳥食之後，就藉著飛鳥之力，四處繁衍。落掉地上的，人踩動物踏，又可不知不覺中被帶往他方，難怪常見的榕樹，勢力很旺。

　　榕樹不求大成功，靠氣根拓展生存空間很緩慢，但時間是它的利器。果實多則可趁你不注意，繁殖幼苗。人！也該不追求大成功，僅靠小小的成功，日積月累，躍上殷實之路，最少也能穩定保平安。

　　成功與不失敗，是事之一體兩面，但人們喜歡成功，而不愛不失敗。成功，必須積極的追求，忍受挫折和壓力。不失敗，則只要謹言慎行，靜待時間給出答案，忍個三、五十年，或許等來的成功會更大。若肯等，相信日子絕對比較平靜又幸福。

　　不強求，不是不努力，只要發展出一套適合自己的策略，就可鬆緊自在美滿過一生。在流浪者之歌書中，強調能等是功夫，等一生一世，如果還不夠，就等三生三世。只要因緣熟，你就會發現，世界真的是公平的。

　　人活得不夠久，又看錯了很多事，所以無法體會榕樹的生存之道。它探多子多孫多福祿的策略，實在值得效法。它以慢取勝，現在人則困於急躁中，急又無策略可應對，就像攝影失了焦，當然頓失依據又痛苦。

　　攝影靠的是慢慢來，成功則是掌握幾分之幾秒而已；另類的成功像種樹，靠的是慢慢等。兩者的分別，在心不在技。

想像跟實際，如同天堂與地獄

距大園漁港僅 8.5 公里的許厝濕地，是國家級的紅樹林復育區，也是拍夕陽的景點，但拍黃昏的好攝人，跟創作型的攝者，分屬不同群族，各異其趣。所以，屬於非主流的我們，都是直接把車子開到路的盡頭，那裡既寂又好停車，拍得的影像也會跟主流群族大大的不一樣。

在許厝濕地的角落，最大的享受是寂靜，但不缺風聲水語。野草也因人稀而恣意蔓延，偶有路過的人，通常機車較多，夾雜著自行車漫遊的爽客。帶相機與三腳架滯留的，只剩我們是特地前來的異類。

許厝濕地的風情，四季分明，主因是東北風和西南風，春秋介於兩者之間，春來綠葉拔芽，秋則小木雜草枯萎。最特殊的景像是夏季的濱刺麥，滿地飛滾的時節。濱刺麥是海邊護土的植物，過水即發。但它的普遍性，不及馬鞍藤。但我在澎湖離島萬安，遇見過一大片沙灘以它為王。

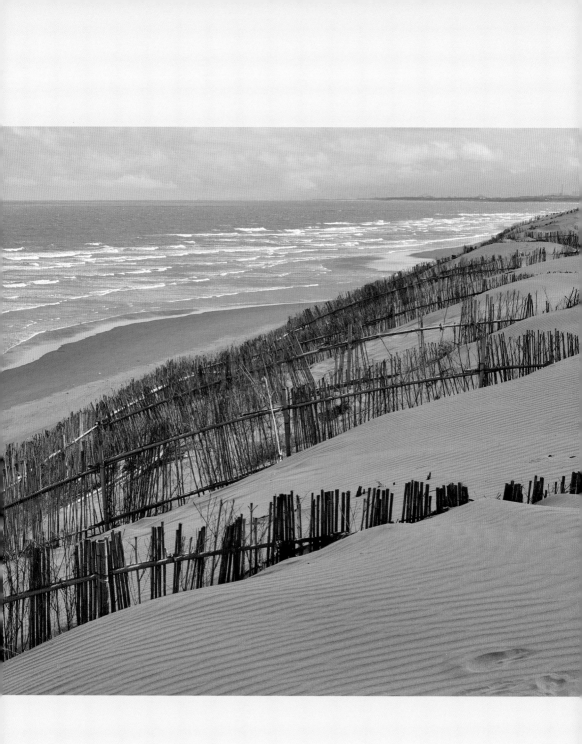

近十年，我偏愛枯寂，攝影作品少了動人的顏色，粗看似乎少了美感，其實內含細節更多。作品沒有五顏六色的干擾，反而更具哲理，就像黑白影像富有豐厚灰階，而不是單調的黑和白。

　　色系統一，才耐久看，能細細的閱讀。一般人去「看」展，通常只用眼掃描，無法靜心的觀，能在展場停留超過三十分鐘欣賞作品的人極少。然而作品卻是拍了很久，用了很多心思和費用，才展現在眾人眼前。

　　有心跟無心之間的差別，從展場就可以看出端倪，就像人說「同理心」，別人的苦難，我們只會說「感同身受」，但它的真滋味，只有事主才深知。我們都知道貧窮和疾病，很折磨，能感同身受的大概只有當事人。想像跟實際，如同天堂與地獄，要感同身受不簡單，以看展做譬喻，就知了。

　　我也經常盼望攝得好作品，事實上不可能。人們多盼望健康又快樂，兼而錢多多，住豪宅開名車，然而要達成很困難。人間最幸福的應是擁有「雖不能至，但心嚮往之」的夢想。

　　有夢最美！美夢要成真，就得付出和勇氣，加上好機緣。

平凡日子平凡過，即是幸福人

在公共空間拍照，只要不拍遊客的大特寫，任何人是無法表示異議，因為人也是風景的元素。

現代人怕被拍，已有一段日子了。影中人擔心的是怕被誤用，因現代社會誰也不了解誰，人與人之間的實際距離很近，內心絕對疏離。滿街人潮，如水洶湧；公園內更是一批去一批來，日夜不停。拍到陌生人，法律上沒問題，引來質疑卻傷神。在情理法兼顧下，拍應是很自在，但人人怕麻煩，於是避之。

人，很難纏，惹上了雖可無事，但讓平靜的日子起波濤，就太不值得了，於是我轉而以山水草木為拍攝的對象。山水花草樹木，不言不語，隨時換姿，任人拍攝，只要你肯，她就願意。在大自然攝取所愛，真自在。

走避人群，用靜默面對立足處，可以想得更深，也能啟發智慧，一舉數得。攝影人最快樂的時光是獨遊，整個天地似乎就是你的擁有。緩緩的走，慢慢的遊，累了水罐就有熱咖啡，餓了隨身乾糧伺候。拍到得意的作品，更可令人高興很久。

即使攝得的照片，很普通也無妨，因為平凡是經常，幸運是偶然，能將平凡日子平凡過，即是幸福人。大富大貴險中求，就留給願意的人去闖！馬無夜糧不肥，我們不是戰馬，所以不肥更好。

住家離公園近，好處多，隨時就可出發去拍一拍。拍照可以風雨無阻，不論日夜，各有風情，十分迷人。好天氣，光線美，物物氣色好；雨天只因光線調不同，同樣可以攝得好照片。

在台北市區拍草木，植物園是首選，可以久浸而不膩；其次可去沒有森林的大安森林公園，或新生玫瑰花園亦是好去處，至於士林官邸看著辦就好，因怕人工味太濃，能避則避否則無可化解。台大校總區原本是好地方，近年已無淳樸本味，在那裡拍，必須觀察得更細緻，才可找到好的拍攝對象。

拍照，隨心所欲最難，難的不是不能拍，而是怕拍不好。攝影外在有三要素：一個是光影，另一個是機會，再一個是剛好有與之對應的器材。作品欣賞人人有主見，可以自說自話，對錯不論最高竿。

好作品是什麼？只要自己看了「爽」就是。拍照之樂，樂在無所求。例如：「醉芙蓉」，它一日色三變，早中晚各不同，何時她最美？當然有人讚賞她就美。自己拍自己認定，創作者本尊才是王，別人所說聽聽就過去，好壞各自在心頭。

細雨紛飛的台北初冬，冷氣流來了！醉芙蓉依然嬌豔，花瓣上雨珠仍在，時序的感應，尚未影響到它。花自開自落是天性，他不為別人開，只為自己展本性。所以，人該活得很自我且自在，學得好！一輩不會倒。

看海談夢，該醉就醉！

幸福是一種感覺，豐富的物質，令人幸福，這個易懂。但飄渺的感覺，觸動人的力量更大。初戀的滋味，無形卻令人神牽夢迴，純眞的體驗，不易退色。無形的精神勝過有形的物質，攝影追求的就是這樣的境界。

無形若缺物質的支撐，就會面臨麵包與愛情的糾纏。當下若是還過得去，就請立即擁有歡樂吧！歡樂很重要，貧富各有天命，只要肯受，歡樂就在你身邊。

那天在神秘海岸，無意中目擊了年輕時代的我，並非時光倒流，而是見景生情。當年的豪情是管它天荒地老，今朝今夕，能歌且歌，能飲就飲，充分享有「當下」的美滿。

不只男女戀情可貴，知心友人共聚更佳。現今青年，搬個折椅，在海邊就可以天南地北的描繪「壯志」。當年的我們，卻只能坐躺岩石上，也無人可牽手，雖有遺憾年代的痕跡，但也各自有美。

看海談夢，該醉就醉！有夢最美，莫忘初心。

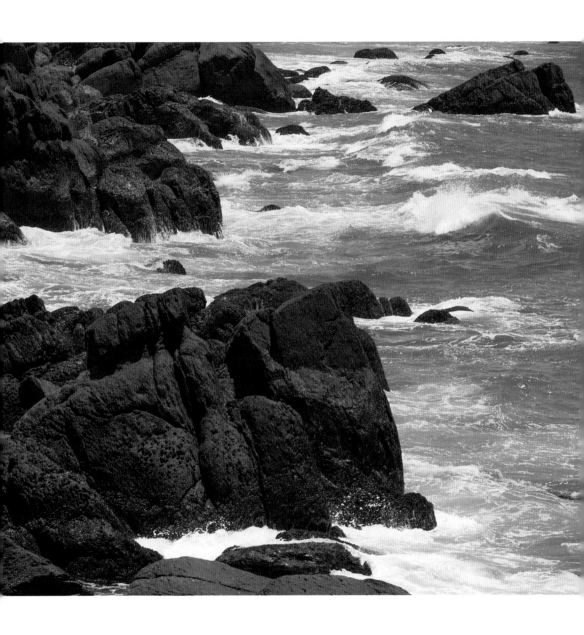

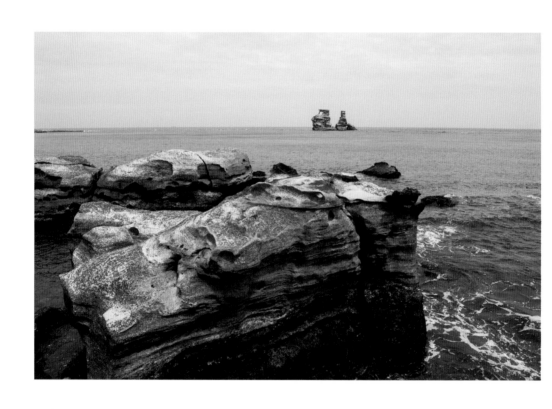

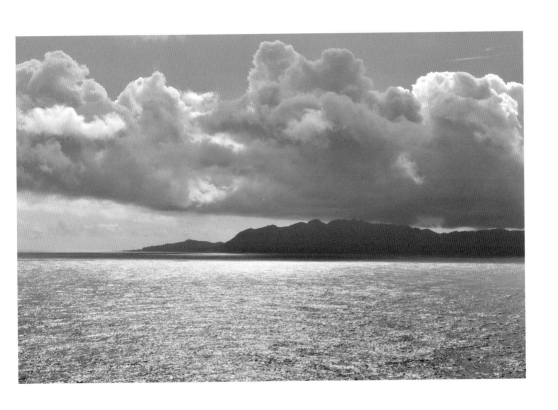

人間若沒有糊里糊塗，那來多餘的快樂？

荷花形、色、意俱全，一般人拍攝僅及於花形、花色，難得入意。又因拍的人極多，任何取景角度、表現方式、不分季節，皆已難脫前人的作品。身為攝影創作者，若不能創新，就是拾人牙慧。

藝！講的是創新，了無新意走在別人影子內，就會缺少光輝。罣礙於此久矣！一般攝影愛好者，就無須懸念，勇敢去拍就是了。論創作「創」是守則，若志在練功，好好記錄也可帶來歡愉。

自從攝影私塾創設，須領人外拍，自己也得拍供學人觀摩，因此就逼自己回頭溫故求新了！看到什麼就拍，這才是攝影之樂，何必管它是不是創作。植物園內的秋天殘荷已現，夏韻仍未匿跡，秋夏混合奇景、奇念也是好題材。

秋季的天空，風雲難測，忽爾藍天白雲，突又烏雲聚攏。因相機在側，順手趁雲影徘徊，按了快門，再次體驗有拍就有「像」的快意。霜降已至，秋的壯烈，正要展開肅殺，它以萬物為芻狗，毫不含糊，拍秋趁此節氣最好。

不含糊是天理，活得糊塗是人間，人間若沒有糊里糊塗，那來多餘的快樂？「天之道，損有餘以補不足；人之道，損不足以奉有餘」，知道就認命，認命安身也是攝影的追求。

攝影的歡樂，「亂拍」最樂，亂拍才是當下的享受，它的保鮮期很短，但也會拾得佳作。糊里糊塗的人，無法享有此樂，因他的腦波已成一直線，沒有山巒層疊的起伏。能亂拍且知亂拍，此糊塗也叫精明。

　　霜降之後，正式入冬了。北國也許已瑞雪紛飛，甚至山巔覆白，只剩枯枝殘存，仍在奮力抗冬。北國之冬，最爽的日常——喝啤酒、烤火、吃點心。三五好友相聚一起罵街，再衝出室外拍照。

　　攝影人受時的影響最甚，所以最知時的作用，一時之間的「當下」，沒把握住，轉眼成空，徒呼負負也無法喚回。台灣秋天的荷池，見不著冰雪，但荷葉依時而凋，殘葉映天光，顯出季節感。此種記時性的拍照，怡心娛人。

　　荷！知天時；人！若不認命，人到底是聰明還是笨？最有可能是裝笨吧！迄今我仍然糊塗。拍照不能不想，也不能想太多。有一項絕對不要想，那就是真正在拍照的時候，不要想技術上的事。

　　難拍能拍，只管拍就是，拍多了就會思考。

攝影寫心沒工具也可修練

攝影是什麼？拍照是什麼？兩者有何同異？曾問過很多人，皆未有明確答案，就如同人活著，為了什麼一樣，各種說法都有，但現今我已逐漸明白，沒有答案才是答案。

學攝影、學拍照，都有人講，但教學通常是說「教攝影」而非說教拍照，所以攝影和拍照必然是有點不同。雖然，這兩種都要藉助工具，但工具用得好不好，卻是拿相機這個人的功夫。

廚房必然有刀，刀有各種各類，相機也一樣，工具越多，越容易發揮，也越方便操作，但練習過程費神更多，適不適合自己？卻各有考量。越好的相機，越貴且重，體力不堪負荷，就惹麻煩。工具多寡利弊摻和，帶不動就會妨礙，折損樂趣。所以「適量」擁有，才會帶來最大的發揮。

修練初始，沒有相機也可以學攝影。北市某國小，欲教小朋友學攝影，學校擔心沒有工具，我就建議：課程只有一天，何不定名「沒有相機的攝影課」，於是我們共同在校園裡，尋找美的景物，再用 L 型紙板，兩張正反互套就可構成四方形空洞，洞可變大縮小。

洞大，可看比較寬廣的景物，代表廣角鏡頭。洞小，視角較小，就像望遠鏡頭，可看的範圍較小。用紙板就可以學習取景，練構圖，再加上觀察光影變化，接著講美感的養成，一天其實可以很充實的運用。

教攝影、學攝影有步驟和方法，但只講拍照就簡單了，只要拿得穩、懂得按就是了。技巧上的問題，靠科技和軟體，已可讓人放心而為。拍照和攝影最大的不同，在於用心深淺。什麼是攝影？簡而言之，要有美和意義且耐看。照相，只要記錄得清楚就很棒了。

攝影的目的是什麼？「寫心」。攝出作者的心思、價值觀、審美觀和社會觀，如同作文一樣，要打動人心，引起共鳴。拍照則像寫字，直接了當，按下快門，留下紀錄，做為回憶或證據，即完成任務。這類影像，消失的速度很快，只有少數會被留下來。時間能將記錄照發酵，積存三、五十年，就會時光倒流，回到當年的情境。

人人多可以拍照，所以照相手機盛行。但攝影是痴迷者的專利，對我而言，攝影是修道的選項，手拿相機，就要身、語、意莊嚴，就像和尚穿袈裟。但這只是外像，不足以修成正果。

攝影有它的底蘊，因此攝影家才肯花一輩子的精力，不斷修練。我拿相機一輩子，多數時間在照相，六十之後，才涉入攝影創作，企求提升靈魂層次，並號召一切有緣，共追美好。只要尋覓美好的心存在，人是不會老的。

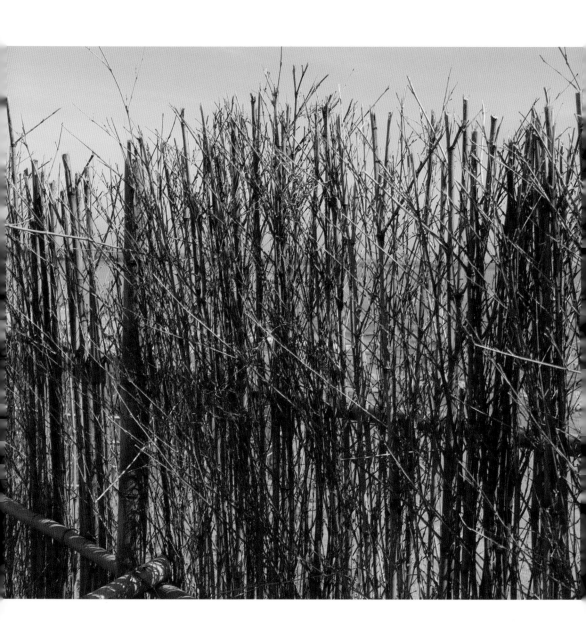

東澳山海天地

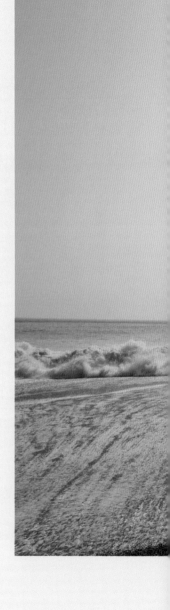

　　去粉鳥林，必經東澳灣沙灘，車子緩緩移動，大家禁不住的往左側注視，車內只看光線美好，天地遼闊，卻沒聽見太平洋海浪如萬馬奔騰的嚎嘯，雄壯已不足以形容其狀，3D 立體影像，加上光影幻化，低音齊鳴，最美好的景境，就這般的上演著。

　　有人問：要不要下車？既然來了，為何不下車？走走看看，本來就是攝影的必然，不放棄任何好奇，才是拍出好影像的根。永保「心性」純真、讓好奇心長存「很難」。因此半途而廢者眾，恆心不懈者稀。

　　出門前，我就在思考「要帶什麼鏡頭」，年歲虛增，體力漸損，已無法一次帶齊各種可能用到的器具。所以，決定只帶一機二鏡，一顆是超廣角 14/24mmF2.8，一顆是中焦段 70/200mmF2.8 和三腳架。

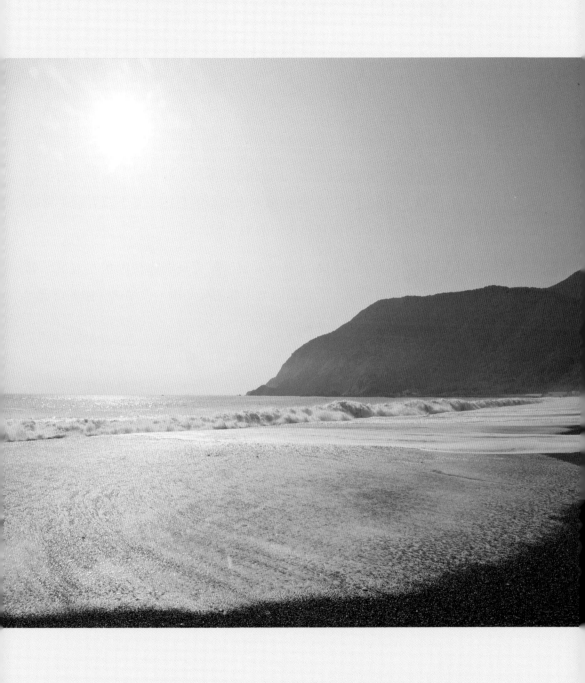

三腳架是拍景物的必備工具，因而偷懶不得，好好使用，它會回報你作品的好品質。賭自己可以抓穩相機，是笨蛋的行徑，且十賭九輸，奉勸諸位朋友，千萬不要做會讓自己後悔的事。

　　但堅持使用低感光度拍照，貪求品質，結果使影像得癌也非上策。東澳灣此刻，太陽角度適當，天藍藍的，火球明亮高掛，天地之美盡顯於此，所以說：拍照的機遇很重要。

　　沙灘與遠山構成透視，讓山、海、天、地四個元素，都成為主角，浪，活化了畫面的靜，虛而無極，動與靜相配。人心若虛與此景可映，幸福就是當下的知足。只要良善醇靜，幸福絕對滿溢，健康必定相隨。

　　人生，極矣！

花開自開，花落自落

　　時，決定了人間一切。微如攝影，只要肯做，攝果自來。作品好壞，「時」居其要。談婚姻、戀愛，人生大事，過癮的是「適時」，少年十七、八，姑娘還是一朵花，此際之愛，可以動天地，撼鬼神，力量強大無比。

　　若吉時難逢，男女已歷盡風霜，雙方再約會，已臉不紅、心不跳，缺了烈火乾柴的妙味，這場戲就是已過保鮮期，失時久矣！失時的人生，猶如虛空漆黑，日月無光。雖然尼采說：「天空越暗，星星越亮」，但是星亮了，蒼涼也多了，愛要愛得早，才算保握到時機。

　　要幸福，得惜時，知時可貴，才不會浪費時間，抹煞生命。人生八十為界，春夏秋冬各二十，斬首去尾，剩四十。四十當中再減昏沈、困惑、發呆和嗜睡，精彩的時日，確實不多。

　　我很幸運！早年快活，無憂無慮，一路奔過青春。活滿六十，一覺醒來，頓悟「一期一會」之妙。過去，多少荒唐刻痕已滅，來日也許無常先到。姑且暫借眼前片刻，許它永恆在跟前，管它悲苦歡樂分不清。

　　認命好活！管它日月陰晴圓缺。花，自開自落不為誰，人，該以它為師，活出自己的精彩。管它好運當頭，或苦難來磨。我是我、苦是苦、病是病，只要心知肚明，帳能算得清，就是事事不相干。任它來任它去，懺就通，悔無益。

同一境，時不同，景就異，人生最美妙，細細品，百味自然現。帶著相機出門去，閒人神閒觀妙境，心存善念「攝」美景，一切景像美醜始於心，心無定軌任飄搖，風穿林隙無障礙，來來去去是人生。

若了悟，心就清，花開自開，花落自落，真主就在心。心健體健，無煩無惱過一生。能悟自悟最逍遙。心清無形藉身現，神靈活現是吉人。攝影活動練手腳，勤動保健康。

時之要，在當下。春花、夏風、秋紅、冬白，時時皆吉祥。吉就攝！攝影法門第一訣。

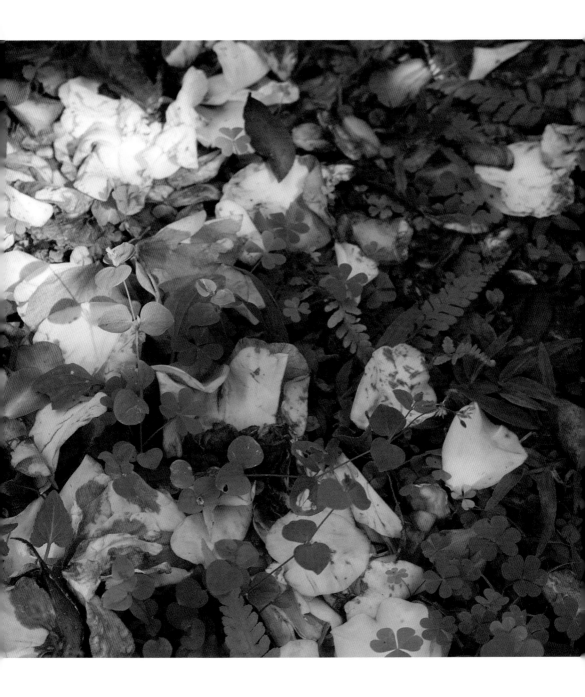

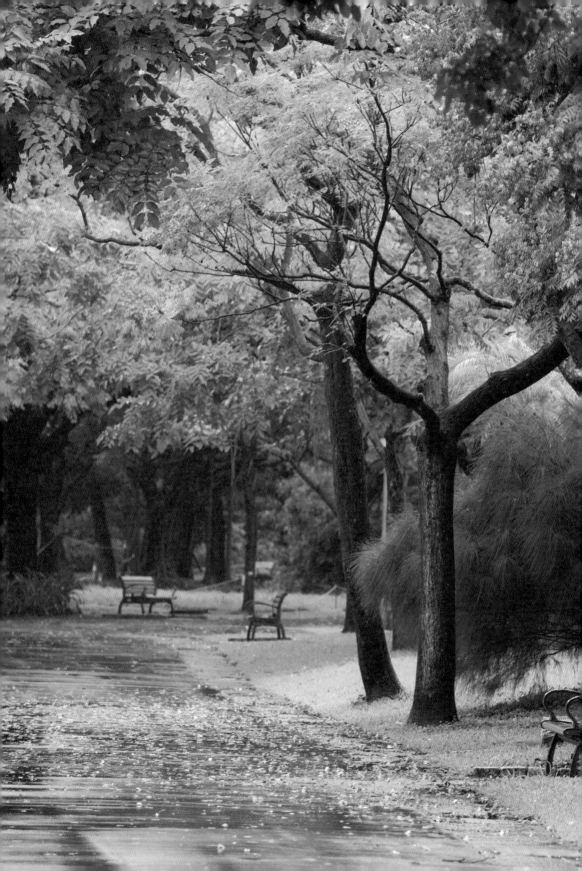

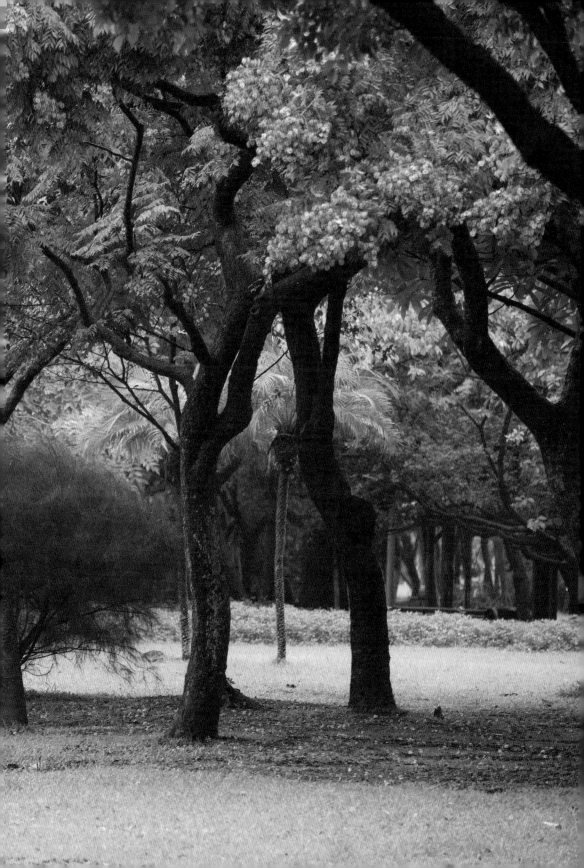

我是一槍定勝負的攝影人

　　心情起伏甚微，是能者，他的心思變化，外人完全看不清，永遠像水平的一直線，但它不是死亡，反而有不露手腳的高深。一般人的心思，起伏快又大，喜怒悲愁，總是掛在臉上，馬上呈現。對攝影者來說，反應快慢各有優劣，無有定說。

　　神閒氣定是好事，因爲誰也無法確定當下之外的變化。有陽光的日子，專程跑到陽明山花卉中心，去是爲了拍秋末的茶花，花很美，算我幸運，因爲來得正是時候。一般賞花人，多數只看花形及花色的繽紛，甚少念念沈浸於花意。攝影人必須比常人觀更多，畫畫則要觀更深，彼此差異很大。。

　　以前，我不喜拍花，就怕壞了花意，拍花不能入意，就會將花拍成圖鑑。跟著學生一起去拍照，在現場我從不比手畫腳，也不指導，總是各拍各的，很像不盡責的老師。

我常說：出門拍照就該放手去拍，只要跟著心走，你就會看到美景物。因此，行無言之教最好，老師也拍學生也拍，才會認知彼此的不同。很慚愧！常因偷懶而拍輸學生，古語「天道酬勤」，真的絲毫不爽。

　　但以年度論，我拍得的好作品，就總數而言，我是可以交待的，否則學生全都跑光了。拍照，我是「一槍定勝負」的古典派純攝影，來私塾的人，一定要有恆心，且具耐力，想吃三把青菜就變仙的，我絕無此秘笈。

　　偶而，我也會拍脫焦作品，那是逞一時之快的「反常」，所以正常、反常多可以用來創作。若無焦更美、更有想像空間，那為什麼不把自動對焦關掉，改成徒手對焦更好呢？

法無定法，既講究規矩，又怕被規矩卡死，人世間的妙在此。就像阿羅漢殺人的公案，出家人殺生是重罪，阿羅漢是有神通的出家人，他為什麼能守戒不殺生，卻破戒殺人？

　　禪宗公案就是故事。因他知道船已被「土匪」滲透，預謀殺害全船乘客，他不得已，必須先下手，才就可救眾人，於是有了這個公案可參。學攝影，第一要務，是拍出清晰的影像，所以對焦要嚴謹。相機不能晃動，此二會造成影像模糊，所以拍照要用三腳架。

　　最近，我拍了兩次破戒的影像，一次是拍茶花，一次是拍飛機降落，我用破戒的手法，讓作品的呈現符合我心、我意。至於觀者如何評論，我則好壞一概接受。觀者自己參也會有大收穫！

用一輩子專注做一事也能名利雙收

　　將平凡的小事，做到超凡入聖，你就是世界上出類拔萃的第一等人。做第一等人，不難！爲何修成的人極稀？問題出在不能守恆。日本有位攝影家名字是羽栗田，很有名。

　　他爲什麼名揚四海？因爲他一輩子只拍日本的富士山，富士山是日本的聖山，山本身的知名度，全世界皆知。他拍聖山，就是站在巨人的身上，所以容易被看見。那麼其他的人爲何出不了名？

　　因爲只有他，肯用一輩子的時間，單純的只拍富士山這件簡單事。透过專注和耐心，讓他精通富士山的面貌。更知道如何在這件事上，成爲專家中的專家。他用生命去實踐「止於至善」，所以獲得尊敬。

　　攝影，夠簡單了吧！只要每天進步一點點，當進步累積一萬次之後，你就可成爲神聖級的大師了。1.001的一萬次方，自己算一算，就知道力量多大了。海水，那裡來的？匯百川不拒細流而已。

　　水！我們最容易看的物質，水的樣態、美姿，迄今誰曾以一生的歲月拍它？光！更普遍，日夜更替，時時有光。兩者相乘，拍它一輩子，怎會沒有成就？泰戈爾的詩：斧向樹借柄，樹借給它了。這就是大氣度！以大氣度蹲點，好好耕耘，必有佳績。

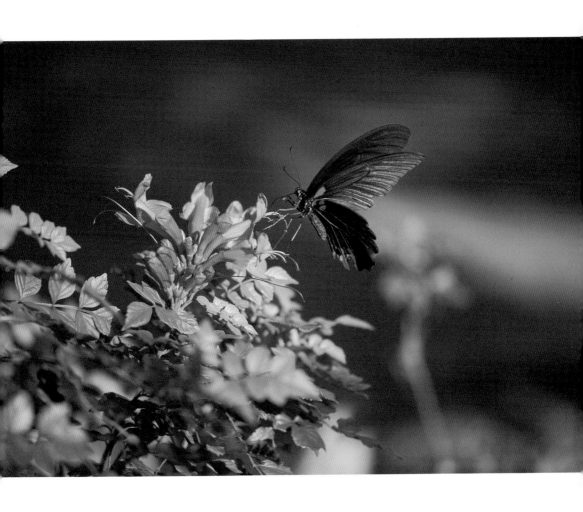

懂得交換才有朋友 ╱

交換是人生的顯學，若你一無是處，誰跟你做朋友？攝影也一樣，靠三大元素互換，求作品完美。相機的光圈、快門、感光度是三顯，光的三原色是三隱，顯隱綜合互換，加上攝者的心，就成了攝影的無限天地。

攝影的中庸之道，是曝光準確。準確曝光不是標準曝光，如此，藝才有天地。攝影之藝，分有形的技術，和無形的創新兩層次。有形技術運用不當，會產生影像品質低劣。無形創新，若思潮過份偏執，會因了解的人少，而孤掌難鳴。所以，改變互換條件是大冒險，大冒險靠勇氣，風險越大，所得越大，損失也越大，能承受的自然少之又少。

攝影之難，不在技，而在心。聖賢多寂寞，就是創新不被了解而害人的例證，因不被了解就是無籌碼可與人交換。害若僅及於一時，像烏雲蔽日，終究還是會光芒畢現，有如鑽石外殼全然是廢物。了解者只要取出核心，就會閃亮現畢現，進而被接受、被讚賞，這就是互換的能力和果實。

攝影難有互換的財貨之利，因此，想踏入攝影之前，要先認識清楚。攝影修行約略三分，初級勇士，只要掌握中庸的規範，就可拍出不錯的影像，沒有創新的困惑，將「美」發揮到淋漓盡致，就可獲得美譽。

更進一層，你是善攝者，善攝者所拍的照片，除了美之外，必須通氣，藉氣使畫面生動感人。要讓表面靜止的影像，有動能的生動。從中庸之內脫困，不可只拍「風景明信片」式的美。風景明信片受到大眾喜愛，可惜不耐看。必須能百看不厭，才稱得上是作品。

頂級的攝影人叫做「創作者」，他們已突破拍照技巧的限制，又懂得變化，能將困難和挑戰視為理所當然。要踏上創作路，就得拿「熱情」和「寂寞」來換。創作路之所以寂寞，因懂作品的人會越來越少。

但你的作品，會因稀有而變得珍貴，珍貴才有價值。整個歷程，就是在顛覆中庸。變中的不變就是「交換」。認清之後，路才會走得深，走得遠。紅塵之內有知己，什麼最樂？健康最樂。所以要先保健康，再求資糧，然後游於藝。游於藝的目的是追尋快樂、幸福。而它仍是以健康為基。明白交換的作用和目的，你的人生自然豐富。

我因熱愛攝影，年輕時以攝影換糧；中年轉換加入書寫、出版；晚年仍會書寫、出版，再加上演講，藉推廣攝影，助人了解健康快樂的人生。

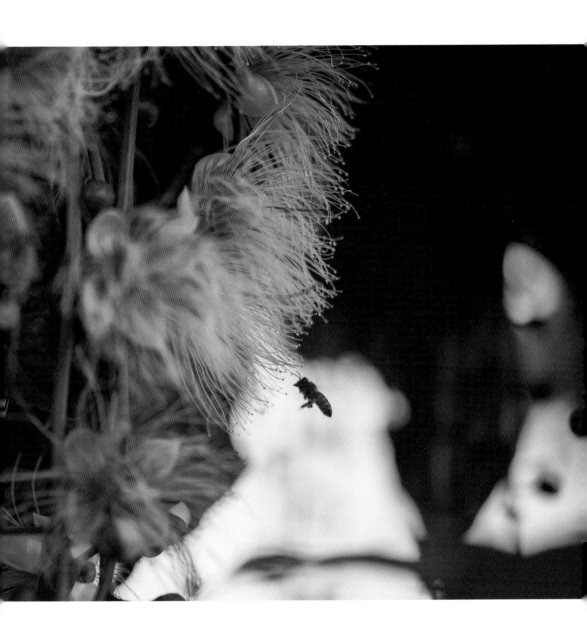

累積不容易，失去一瞬間

　　花了不少精神整理檔案，這些都是最近兩年拍的，我的攝影過程，通常是一個相機，內裝兩張記憶卡，CF 卡用來儲存原始檔，SD 卡用來儲存 JPG 檔。JPG 回家就用來 PO 網路，RAW 檔則用來挑精品，初步完成後再存於硬碟，以便日後出版或展覽。

　　RAW 檔選定之後，即轉檔用最精緻的等級的 JPG 儲存，這些挑過後的 JPG，會再放大以決選「精品」。放大決選時，有些好作品必須被暫時割棄，放棄的原因，多數是相機的穩定度不夠的失敗。

　　穩定度不夠是怎麼產生的？一、年輕時手持的穩定度夠，現在則是老人了。二、職業病使然，過往曾任攝影記者，攝影記者為應付瞬息萬變的新聞採訪，工作時，幾乎不用三腳架，只有體育攝影例外。三、不相信邪。

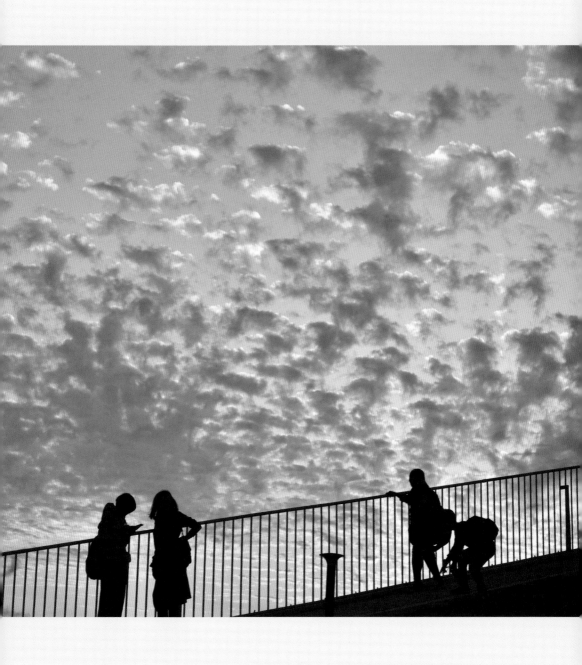

壞習慣一旦養成，要回頭就很不容易，好習慣則可以助你一生。壞習慣之害，以物不歸原位最糟糕，尤其初老之後，常受找東找西的苦。除害要有對策和決心。攝影人的好習慣更重要，否則電腦就能沒收你全部美好。

　　失敗有那麼可怕嗎？細思就知道了。假設出國旅行，拍了很多，最後記憶卡不見了，一定會傷得很重。我們經常失敗，只因傷得不重，所以可以很快的忘掉。然而，失敗的次數累積久了，就成了壞習慣。有了不在乎失敗的惡息之後，你人生的光輝，就會越來越暗淡。

　　改正轉化的過程，會有痛苦，就像復健療傷。知錯能改，坦然面對，就會漸漸變成是好漢。面對檔案遺失的大挫折，要善用備份及雲端，備份靠硬碟或儲存在雲端。雲端人人用，但我怕有萬一，所以只拿它做暫存。

　　面對影像不知那裡去？定出法則有助益，最好今日事今日畢，以地、時、人、事、物當索引，加上內容做檔名，並善用紙筆做輔助，對檔案儲存管理，將有大益處。

　　拍照不用三腳架是大病，鼓勵大家拍照務必善用三腳架。年長者要認老，不要手持相機拍照失穩定，執迷不悟禍害大，不愚就是痴。失敗層次分深淺，有些仍可分途去應用。

　　只要照片尺寸有伸縮，些微的瑕疵仍可判它活，但沒有拍出「最好」就遺憾。「作品」影像要嚴選，視覺創新擺第一，質優才是不平凡。最佳影像具有啓發性和內涵，感性不能少。形佳、色美有加分。創作路有挑戰，有樂趣，親嚐你就知。

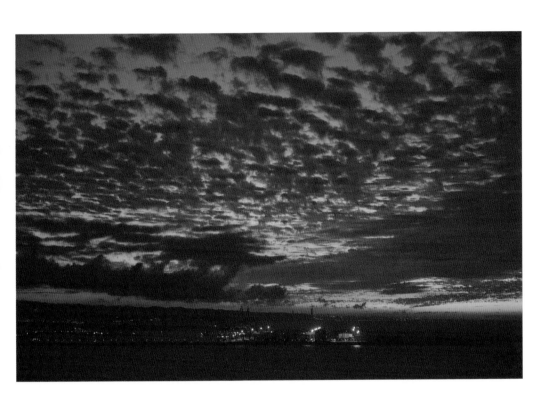

生活的每一刻，都是一張張的圖

在天地間覓景，企圖創出一張美好的影像，先選可拍的對象，再定主角、配角、跑龍套。圖要有色，光要有神，影要有彩，物要有狀。畫面必須動、靜皆具，要讓圖片能默默訴說「自己的故事」。

拍攝行動的主角，是拿相機這個人。被攝的主角由他定，分配角色是攝者的責任。主從之外，用配角來襯托，配角好，可加分。只要能為影像加分，就是好元素。壞元素會扣分，要小心防。主、從，清楚，背景乾淨俐落，各個元素皆可為作品發聲，這就是攝影的修練。

人也一樣，生活的每一刻，都是一張張的圖，串接起來就是一部電影。電影可能精彩，也可能平淡。平淡的日子，可能只有天亮天暗，沒有晨光燦爛，也無晚霞溫馨。用心的意義，就是希望能在平凡中，創出不平凡。

拍攝照片，必須時時用心，才有創出好作品的機會。時時用心是專注力，找到好目標，就竭盡全力經營，搜尋出最好的取景角度，使用最正確的鏡頭，才能拍出美好。

不要經常問「我用手機」能不能拍跟單眼一樣的效果？我的答案是：可以！但不是樣樣可以。例如：從萬華到士林，可以走路，可以坐公車、可以搭捷運，也可以騎機車或踩自行車。目的一樣，行為不一樣，工具也不一樣。因此，了解並熟悉自己使用的工具，非常重要。

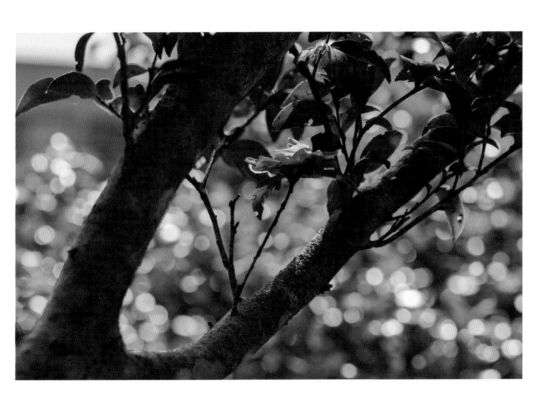

我用單眼相機，也用好鏡頭，但無法拍鳥，因為企圖不一樣，工具就不同，連興緻也不一樣，所以不要想吃一餐，就能飽一個月。例如：小小蓮花池，紅蓮、白蓮各一朵，主角有兩個，又長在不同處，如何用鏡頭？

　　困境常常有，找到對策，就可出奇制勝，拍出一張好影像。拍照，就是在混亂中找美景；人生，就是在困頓中覓幸福。所以，攝影是攝心的活動，光影和障礙都是助緣。拍照不是時時都是風和日麗，人生亦同。

好奇心是攝影的精靈

習慣有兩種，壞習慣得戒除，但好習慣實行久了，也會變成僵硬，僵硬的好習慣，就會衍生出不好的成分。在公園中運動的人，不知不覺中，也會變成墨守成規，只做固定的式樣，而失去了「好奇心」。

攝影也一樣，拍久了，視覺反應和拍法也日趨一致，最後成為不長進的資深者。所以，苟日新，日日新，又日新是必需的。最近，台北幾乎天天下雨，致使大安森林公園的紅土步道積水，無法全程暢行。逼得運動者改跑、走硬水泥地，我則因被逼闖入新區域，造成不同景像的視覺刺激，反而眼睛變亮。

事之好壞，相伴相隨，並無定則。以前，長輩或學校總是強調要養成好習慣，卻無人提醒好習慣也會「變出」內涵的不好。我是固定快走紅土路的攝影人，日子久了，也覺得大安公園有什麼好拍的。因雨走了幾次內圈區域，再次震醒了攝影人的敏感。

於是號召攝影私塾的學人，在細雨紛飛中，來到大安公園並於此拍了一天的雨中景。「在熟悉的地方，看不見美景」，真的不錯，但「換心」而訪，所見景物就會放光。布烈松曾說：攝影時「我永遠是在移動中」，但他沒有談到晴或雨。原來攝影是用好奇心經營視覺和視界。

去急走，是運動；去攝影，是緩步慢走。攝影人的本色，「好奇心」是精靈，可以摧毀好習慣中的不好，所以創作者必須經常游移於不同的場域，刺激感官功能全開。總之，必須用盡所有方式，才會大豐收。

有人說：風雨中難拍照；也有人說風雨中有奇景。只要一心就能觀盡細微，細微之見，超出日常，豈有不美的道理！學習者問：實物遠看近觀，各有所美，但心象攝影之美，怎麼論？

心象攝影是攝自己的心境，此種影像介於真實和抽象之間。首先，景必須觸動攝者的心，攝者再用技巧化實像成虛，吸引共鳴者喝彩。然後，激起觀者的讚賞，就是大成功。共鳴者越多，表示成功越大，有如電影的票房。若好電影不賣座，作者就自己給自己喝彩！

玩攝影，不論賴以維生成職業或業餘，能玩得快樂最美滿。用攝影培養好奇心，促成你一生的豐富，不必想過去，也不必想未來，只要能藉攝影擁有一心的專注，保證那個過程就是大獲得。

好習慣、壞習慣皆是一念，心境轉，壞變好，其他皆是水中月。

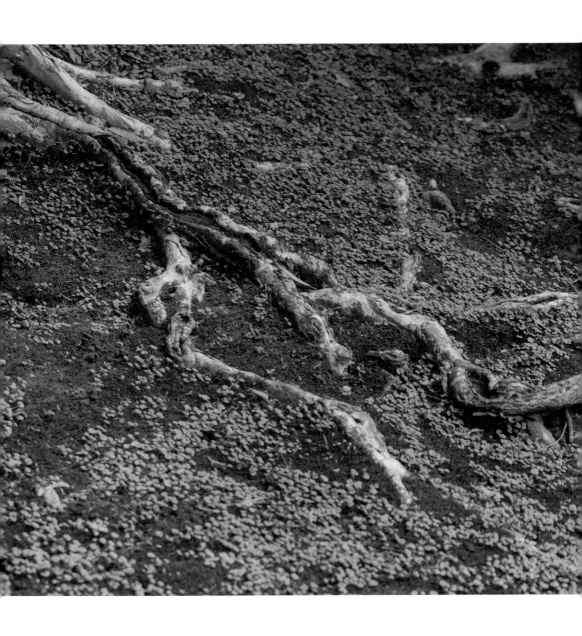

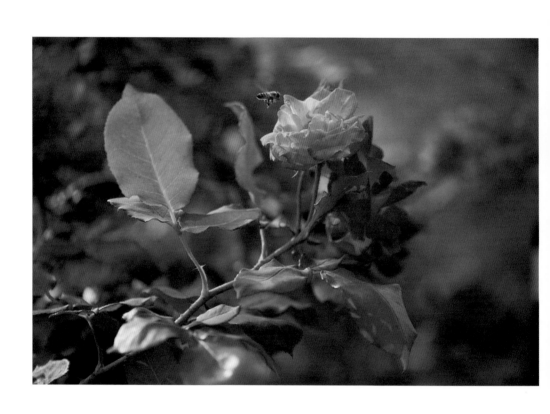

心寂，就聽得見美景的呼喚

攝影是在混亂的場景中，察覺美景，相機只是單純的工具，不會思考，也不會分別比較，當然也沒有影響力。人，才是攝影行動中的創作者，人，透過思考，決定取捨、決定構圖，讓美和意義成為主角。

人生如同攝影，雖生活於不美滿中，但我們可以經營，累積幸福。幸福、快樂才是人生的核心，即使煩憂來擾，我們仍深信可以透過治療和鍛練，恢復活力。就像發生不可逆事件，我們也可在悲淒之後，接受它，繼續往前走。

拍照是在不斷尋找美好，割除不必要的糾纏，所以得精心構圖，影像才會有震撼力。構圖很簡單，捨之再捨而已。畫面安排就是主角、配角互襯，再佐以跑龍套的角色。

人生幸福也很簡單，只要少欲知足即可快樂無窮。快樂的人，必然健康，因為他安於現實的安排，不強求、不比較、不分別，在塵世中認命的當過客。覺醒是無形良藥，可醫人間一切病，尤其心病。

心經字少，文美，義深。能背誦者眾，不解其義的多。經常參，細思加篤行，經數十年沈澱，就可能突然悟得「五蘊皆空，度一切苦厄」的妙。攝影也一樣，渾渾噩噩的拍，細細的想，過了悠悠歲月，才瞬間明白「攝影與人生」互通的關連。

去蕪存菁是「人生與攝影」的共同特徵。人，經常被世俗所障，就像台灣剛開放出國觀光，大家在國外看到任何新奇之物，總是先買再說，不管它是不是用得著。順口溜說：「上車睡覺，下車尿尿；逛街買藥，回家丟掉」，這是觀光客第一次出國觀光的寫照。攝影也一樣，拍的太多，有用的太少。

　　賺錢辛苦，攝影也很辛苦，因此請放慢腳步，仔細想，想清楚了才拍。人生，覺醒了再去花錢，將錢花在刀口上，你的辛苦錢才更顯價值。拍照絕對不是在比誰拍的張數比較多，而是在論拍得有多好。拍得好又有意義，就像花錢總是用在刀口上，才顯智慧。

　　攝影的意義，每個人都有自己的見解，所以拍照者只要自己拍得高興，又不妨礙他人，那麼「快樂」就是你的意義。有錢人用錢，你管他怎麼花？只要他高興就好，但若無意義的花錢，他人自然會評比、論斷，引來不悅。拍照也怕互相評比，不分別、比較，才不會陷於自困，自困自苦的人生，那裡有幸福、快樂？

　　無心無為的觀，置心一處的專，路上美景就自動浮現。攝友問：如何發現大自然的美？答：心寂，就聽得見美景的呼喚，花草樹木的喃喃細語，此名：「地籟」，聽到、再看到，隨便拍都美。「人籟」是紛雜的聲音，不聞久矣！「天籟」呢？風過竹隙，境界太高，我攝不出、照不到。盡力就自在，自在就樂活，這就是幸福。

有感就觸動快門

　　攝影可以很唯美，但在美的後面，若無意義或動人的故事，人們就不會深愛，作品有意義，是創作第一要務。作品美才有吸睛效果，美才能廣受歡迎，贏得掌聲。作品有深度，才流傳得久遠，廣且深如何兼？成就看機緣，並非好人就出頭，好作品就耀眼。

　　作品有意義，就像行善做對的「事」，恩澤及於該受的人，讓受者將來也能助人。智人行善，專做對的事，將需要奉獻給急需的人。仁者有求就應，求者眾，就難周全，成缺憾，所以仁人多潛行。

　　仁者樂山，智者樂水，我愛山也愛水，背著相機，游走山巔，縱行濱海，是不是就可仁智兼備？其實表象不足論，有人只是瀟灑向前。在學習的路上奮進，已知仁是慈心不殺，物我同體；智是可辨輕重，輕的可緩，重的要先成。

　　行善是慈，慈要做對，智要做好。佛門講究「悲智雙運」，以免慈悲做得不圓滿。悲智無體，難教難學，我只能徜徉山水，靜觀天地再思人間，有感就觸動快門，攝下山水樣貌的記憶靈光。

　　我知「慈」惠人，但恨自己「智」、「能」不足，無大資糧可獻，也無智判定該救的順序。光是想該先救誰，就困惑了許多年。餓肚子鬧人命，也該先救？貧病無依，也該先救？濟幼為先？或救老為先？我也搞不定。最後，只好隨緣而為，遁走山海叢林。

投身大自然，才逐漸了解，「天無私覆，地無私載，日月無私照」才讓萬物安養在這宇宙。天地不仁，看似殘忍，實爲大智慧。「不爲而爲」是大慈，我終於稍微懂了，但我絕對清楚發現而不拍，就是對自己殘忍，見危才救是痴人。

糾結於想，不如上山賞秋芒。天氣預報好大於不好，到達時果眞無雨、無風又無霧，但拿出相機之後，瞬間風急霧濃，最後微雨不絕，淋濕了防水外套。友人說：時運不濟，白跑了。我說：既來之，則安之，好好品味一下雲霧飄渺中的秋寒，也不是沒有收穫。

樂山之仁，捨此有彼；樂水之智，變中有不變的道。仁智糾結，就到大自然聽聽看看，就了然了。

攝影好壞，繫於心，無關於技

攝影好壞，繫於心，無關於技。心神不寧，意念紛亂，無法觀，不能思，拍的初心頹敗，欲攝而有成，難如登天。此際最好放下相機，沈澱自我，才有辦法攝出影中有你的作品。拍照應該像呼吸，像走路，自在而分明，如何才能達到呢？

深山有個開悟的和尚，有人問他：「開悟前和開悟後的差別？」答：開悟前每天砍柴、挑水、燒飯；開悟後呢？每天砍柴、挑水、燒飯。問者就說：看來還是一樣。和尚就說：完全不一樣。問者又追問。

和尚說：開悟前，我砍柴的時候，內心想著挑水、燒飯；挑水時，想著砍柴、燒飯；燒飯時，又想著砍柴、挑水，內心難得安寧。但開悟後，砍柴就是砍柴；挑水就是挑水；燒飯就是燒飯，無論做什麼都一心於當下。所以，日子變得簡單又快樂。

我們走在攝影道上，練的也是求心專一。可是人眼長在頭上，頭又連於心，因此多數時候慾念紛陳、心思不明，茫茫然而活，視而不察，行屍走肉般度日。學攝影，可訓練看的功夫，用眼看，也用心看，用知覺看，以全部覺知享用當下，所以它是定功的修練。

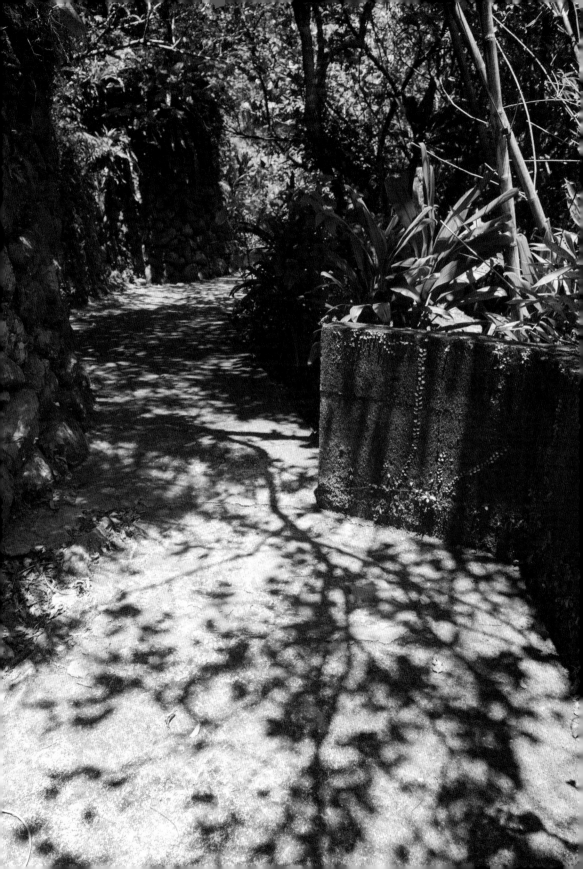

定！助人發現被攝物。深層的定，讓人見到前所未見的細微，將此領受，轉化為視覺訊息，助人得到自在的喜悅，追求美和簡約的日子久了，人家就會認定你是攝影家。攝影家須實至名歸，才能被仰慕、被尊敬，沽名釣譽往往只是水中月，一點也不真實。

為了證明攝影之道難修，我的攝影私塾，一電腦主機，接兩個不同廠牌的螢幕，將兩個螢幕並列，檢視學生的拍攝成果，結果兩個螢幕呈現的圖像，差異極大，一個呈現暖色調、反差較強，另一個呈冷色調，反差極弱。對攝影來說，作品「真像」應該是一，為何會一生二、二生三呢？

如此差異，是否代表攝影的「好」沒有標準？好的攝影作品，是不是一定要輸出為實體成品，再經作者親自簽名認證，才算是完整的原作？大哉問！很難答。攝影是修行「真、善、美」的工具，心既簡又繁，所以藝境難修，就像開悟者所言：同是砍柴、挑水、燒飯，但心的領受有別。

攝之道，自己修自己得，只要你拍得快樂，又無愧於天地，那麼你已接近於道，拍得好或壞，已經不重要了。攝影求好之又好，人生求樂中之樂，這些都是無形的，別人無法置評。但自樂自好在的信心，就是活於當下，時時心中有善，這才是人生真正的好作品。

修習攝影專於技，不如專於心，能技與心雙修且交融，大宗師非你莫屬。

既已決定出門就奮勇前進

　　既已決定出門，就不必再想晴雨雷風，只要我心光明，思想無岔，剩下的就是奮勇前進。無論任何情況，意志終將決定一切，不要想為失敗找藉口，該反省的只能自問。

　　查看今日天氣，雙北陰天，基隆宜蘭有雨，桃園太陽半顆。那就去新竹香山濕地吧！那裡的天氣圖，有一顆完整燦爛的太陽。只是我們到達時，雖無風又無雨，卻不見太陽老公公露臉。

　　專程而來，當然要奮勇觀察，然後更努力，更專注的拍。直到中午過後，才想到該找個地方用餐。上次，來濕地拍照是夏季，也是拍得幾乎忘了吃飯，於是就在顯眼的路旁，進了「全家」吃大餐。

　　這次，有人直接拒絕在便利店吃方便食，於是我們趕往南寮漁港，心想應該有海鮮可嚐，那知周一休市。問了現場的勞動者，他說：就去大東街找吧！於是邊開車，邊眺望，最後竟然到了城隍廟。於是吃槓丸、米粉和肉丸。人生，想的跟實際怎麼差距這麼多？

　　到市區，竟然是蔚藍的天襯著朵朵白雲。買了小七的咖啡，在車內享用，隨即飄往另一個目標——許厝濕地。在那裡待到黃昏日落，轉身遇見月娘，又忘情的拍著拍著，最後差點錯遇了《我心我行》的電影首映會。這是描述舞蹈家許芳宜奮鬥成名的經過，侯孝賢監製，攝影師兼導演，拍得極好。

許芳宜回憶，在學校練舞時，老師曾責罵其他人，「昨天講的，你今天就忘」，你在浪費老師的生命，折損自己的時間，不好好學就直接放棄吧！」老師罵別人，她卻聽進心裡。老師誇她「有潛力」，她就抓穩目標，奮力苦練，立志成為職業舞者。

在紐約那個人吃人的世界，想出頭就得自己爭，咬牙苦練是過程，只有優秀到頂尖，別對才看得見你的好。決心成為別人稱羨的首席舞蹈家，血汗付出少不了。攝影若想傑出，可跨界效法令人尊敬的舞蹈家許芳宜。

藝，各有所宗，而理同。心有所感，就一起努力吧！只想藉攝影出去吃喝玩樂的，也很好。因為想成為頂尖，必須才華和付出，且持恆的實踐，年輕人和退休者各有各的目標，互相尊重是巧門。

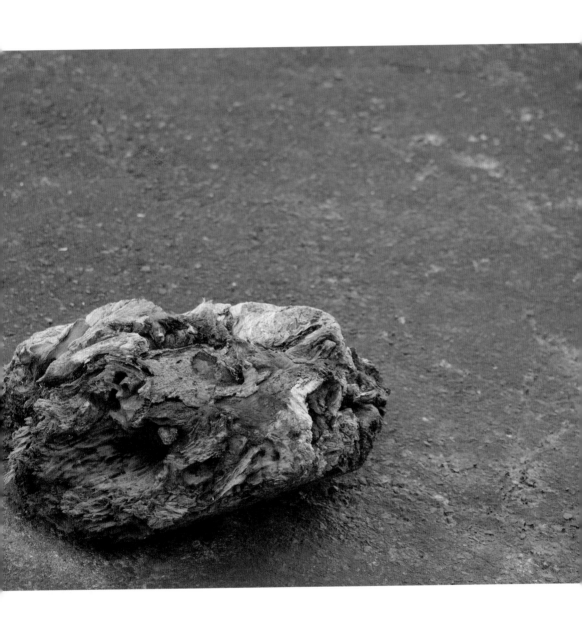

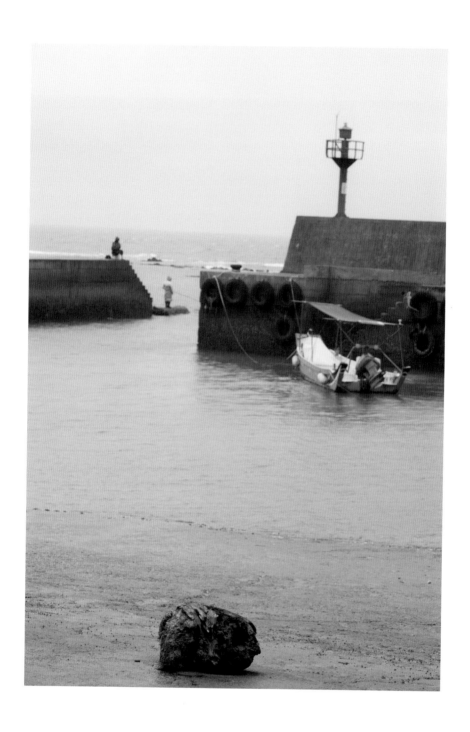

最多人的快樂，庶民世界就是天堂

　　繁花似錦鬧春意，可惜此際正是落花時，南國台灣，立冬已過一旬，茶花正旺，習慣上官家不種此花，只因它又叫斷頭花。斷頭花不是凋謝而亡，是整顆花從蒂直墜，像似丟烏紗帽被砍頭，所以官人避之。文人則愛其獨特的壯烈，因而廣植。

　　茶花品種繁多，我只能總稱，且弄錯也不自知。在滿園茶花的地方，即使錯了，也不必大驚小怪，我只是好攝之徒，而非茶花專家，所以錯也錯得理直氣壯。若攝影事，我若搞錯了，就會鑽地洞躲起來懺悔。

　　人多勢眾力量大，我懂；海裡的小魚，群聚成一個大魚球，我略知其作用。但茶花開得這麼壯闊且高大，就真的很不容易，我也是第一次欣賞到，所以就像發現奇跡似的拍了它，此照稱之為紀錄照，絕對沒有錯。

　　一般花園的茶花，通常稀稀落落，顯不出氣勢。就像擺路攤，只有一家、兩家，當然叫它為路攤。可是路攤聚集，就會形成市場或夜市，這就是集氣成勢，勢強氣旺，大家就相約來逛，人潮錢潮互為因果，皆大歡喜。

　　景如此，物如此，人也如此。因此，人生的第一項功課，是廣結善緣，然後人助人，再吸引有才的人共聚，發揮團隊力量，避掉孤掌難鳴的遺憾。

結善緣就像一塊地裡種了千百種茶花，同時盛放，賞花人就自動來朝。

現在，用手機拍紀錄照的人很多，又可以馬上拍馬上上網宣傳，利己又利人，賞花者高興，種花人也高興，眾樂樂真是值得提倡的好事。工商社會最忌的是一家烤肉獨自香，獨香獨賞不聚氣，共樂共享才是好。

住在水泥叢林，市井小民更要懂得自得其樂，賺錢既然比不過財團，生活跟健康就得比別人強。取得物質之外最大的富足，這種快樂最持久，就像拍紀錄照，很平常也很平凡，但最多人因此得到快樂，庶民世界因而成了天堂。

藝術創作就在日常生活中，並非一定要親訪名山大川。大隱隱於市，攝影攝心真境界，藉景修練也要結好緣。來自山茶花的啟示，緣於賞花行。世界各地都是我們的良師，就等你去發掘。

良師不只學校有，大自然中更多良師等待我們去挖掘。良師難求是緣，優質學生難求是境，兩相得益是福分。得之我幸，不得我命，順性一切好辦，攝影就是教我們如此的活，快樂的過。

默默的修，做久了，良果自然來

　　人體由靈魂和肉體組合而成，魂無體，只能飄蕩，不但看不見，也無法發揮作用。肉體雖可見，但缺了魂，就成行屍走肉。魂就是魂，為什麼要加上靈？靈了，魂才有良善的作用，強健的肉體，配上良善的魂，積極作用才能展開。

　　人的肉體，除了體魄強弱，尚有美醜，所以，有人相見歡；有人一見就討厭。人與人之間的阻隔，以緣為根，有緣就相見歡，無緣最好不相逢。喜或厭，絕難說清楚，靠修行增良緣，善念生，好緣增，像貌善，人即親。

　　靈與肉良善合作，就能構築出美麗幸福的人生。靈無形無像，如何助人為善？靈無體，所以它敬有形體的人，只要人心善，靈光就會吸引它來護持你。修行路，千萬條，擇一而堅持，默默的修，做久了，良果自然來。

　　看得見與看不見，這兩大元素，同樣存在於攝影世界。看得見，是人身的感官反應；看不見，是心的深層作用。身心契合則攝影佳品現，拍照不是空想，必須靠身體實踐，才能產生結果。有人想修攝影功，卻是躲著不出門，不經風霜葉不紅、梅不香，一定要去做，才有作品和健康。

攝影是拍有形的影像，講述無形的理念，中間的鴻溝既深且大。攝者的任務，要體察別人所未見，才有震撼力，要思及他人不曾思及的，才有深度，既深且廣的吸引力，最易引起共鳴。創作就是要將自己的想法，裝進別人的腦袋。如同要別人掏出口袋的寶，而放到你的口袋一樣難，因為難，所以很珍貴。

攝影是訓練有形、無形互相調和的工作，三個相關連是有形體，一個是拿相機的人，一個是被攝影的體，最後是看的人。無形是攝者的想法和觀者的心。人會變；被攝體也會變。同一張作品，不同的時空，會出現變易的詮釋，可見物雖然百分之百一樣，但作者的心變了，意也隨之而改。觀看的人也一樣，結論就是彼此捉摸不定，因此作品的內涵，以不說最好。

例如：台灣現在是承平時期？或是戰亂時期？還是瀕戰時期？形勢一樣，看法互異，藝術的看法也類似。所以，該如何看、該如何想？攝影哲思就是在澄清這些，希望藉攝影培養獨自深思的習慣。

又如：選舉是有形的，決定勝負的力量，雖無形，卻可測。攝影作品是有形，但不能無魂，因無魂即無力。能掌握有形無形，攝影功夫即是一流的高手。人，能在有形、無形兩端之內悠遊，即是真正的自由人，誰能與之爭？

凡存在必有道理，我們的存在，靠有形和無形的合作。攝影創作的存在，也是有形無形互襯，才有各個門派互映的光輝。攝影不是只要會按快門就行的「玩藝」，更深、更高的境，正等著各自挖掘，各自成就。努力吧！道上的朋友。

願望醞釀久了，力量自然產生

　　某天，我在臉書 PO 了羅東運動公園旁整列的「苦楝」大樹飄香，欒樹下書店主人給訊息說：若能擁有「小苦楝」的盆景，就會很滿足。於是我就開始趁著外出拍照的機會，尋找小樹苗。不論何處，總是遇到大苦楝，就是找不到種籽或幼苗。

　　這次，在香山濕地卻找到滿地含枝的落果，於是拍了幾張，就放下相機開始撿拾種籽，希望回家後依網路教學，培育出幼苗。自己若培養樹苗成功，再到鶯歌挑個陶器，組成美妙的禮物，送到欒樹下書店，相信收到者一定會大歡喜。

　　準備平生第一次育苗，時間暫定在 2023 春天，結果成敗就靠網路資訊，否則，不是給水太多淹死了！就是給水太少渴死了！總是無法做到中庸。知識就是力量，靠它或許成功的機率就會提高。

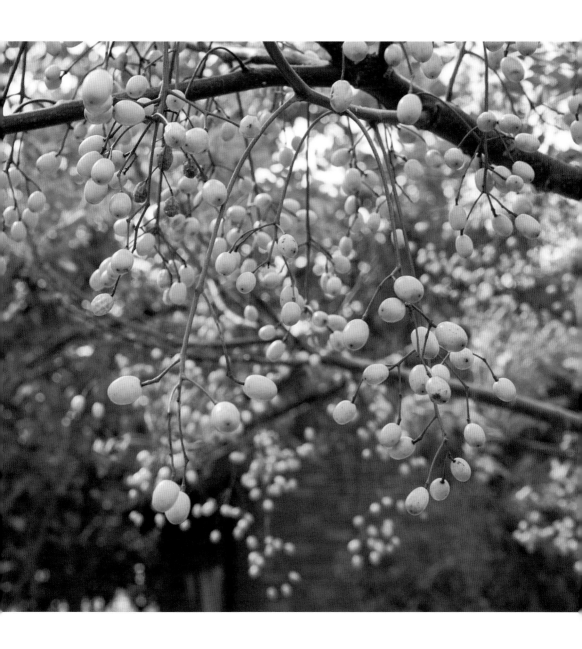

我將虛心拜訪網路良師，學習工序，並請教懂花草樹木的朋友，希望美夢成真。去園藝公司找就有苦楝幼苗，但親自嘗試，成就可能更驚喜。在攝影私塾，我總鼓勵大家勇敢嘗鮮，試一試又不會有傷害，何必膽小呢？

　　拍照就是要嘗試，失敗一次得一次經驗，所有事物的道理都一樣。何況上了年紀後，不爲業績，不爲效率，成也其樂融融；敗也其樂融融，這才是真正的享受，學無止境，知而實踐者，才是真正的高人。

　　藉攝影四處遊走，拍照之外，突遇尋覓已久之物，老天的恩賜，真不可思議。內心的願望，醞釀久了，力量就會產生，無意中能得。大概就是心想事成吧！

戰機凌空而起

　　看到三架戰機凌空而起，劃出三條線，為護台而付出，誰惹的禍？當然是中國共產黨。中國共產黨代表中國人民嗎？從來都不是。他現在憑拳頭大，就天天威嚇鄰近地區，台灣只是被他特別對待而已。菲律賓政府媚共，但也少不了被恐嚇。

　　獨裁不倒，人民不會好。兩岸需不需戰？這由中共決定，我們無法逃避。戰爭會流血、人民會傷亡，但我們有以戰止戰的良方，若不做有骨氣的祖先，我們的後代會像新疆、西藏人一樣的悲慘。

　　自己國家自己救，烏克蘭奮勇抗俄是楷模。能自救，別人才會助你救，商人無祖國？那是偏見不周全！有錢出錢是商人的「義」，有力出力是平民的「勇」，老弱做後勤是「慈」，仁心的執政者，必須建立堅強的全民國防，才能以戰止戰，讓獨裁止步。

　　這類攝影叫做「快門機會」，也稱「決定性的瞬間」，雖是無意中撿到的，但得有攝影功的修持，才能看到、拍到。

心有所感就是好時光

政治人物爲何爭位？有位才有權，有權就有勢，趨炎附勢者就會靠過來。靠來的人多，自然形成派系，有派有系講話才大聲。「時與位」對人有大影響，所以人人爭。

人世間，對位的覬覦，就像攝影人拍照時搶位置，好位置搶到了，事半功倍，幾乎各種事皆能水到渠成，因而好位置大家爭著搶，只要能得，名節志向、羞恥心算老幾？好位置稀有嗎？未必。懂得退，終究也是進。

攝者找位置，不用搶，藉勢使力反而更高超。拍煙火，大家最會搶，擠成一堆爭「卡位」，爭位置缺點是所見略同，拍得的作品比較難突出。加上「視覺疲乏」的考驗，雷同影像看久了，自然產生視線逃避，美好變成不好。老子說：天下皆知美之爲美，斯惡矣！就是這個景像。

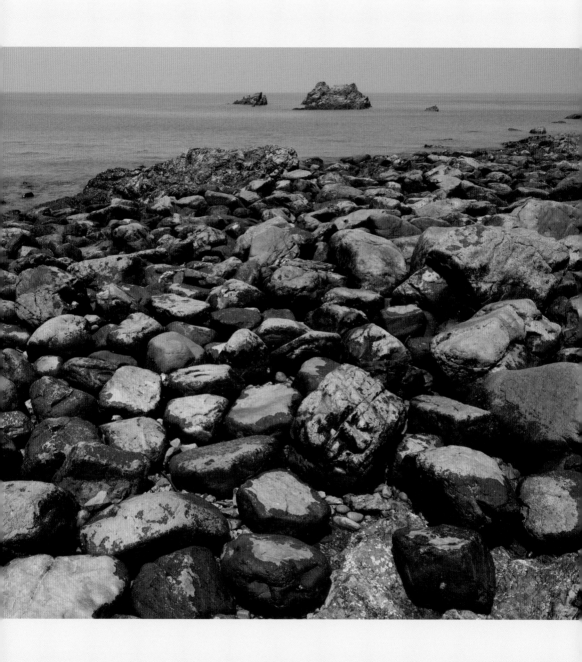

跟風、模仿與爭位，是難以創新的紅海。尋個無人的新位子，在藍海內開天闢地，蓽路藍縷的經營，一旦有成，威震天下人人知。拍照成功的秘辛，不在與眾人爭，獨自靜心開創反更好。

　　自然界，花團錦簇、鮮豔奪目，是聚的成就；枝頭獨開，則是另一種成就，不要追求跟別人一樣，藝術圈就是要專心做自己，即使孤芳自賞又何妨？名位之爭心苦人也苦，不公不義也得幹，人生苦短，應是努力找幸福。

　　攝影之位，從容自在即可得，只要辛勤琢磨，光芒會自現。此種快樂叫怡然，所以爭與不爭間，在於順自然。位的取得，只要應天順地，時勢自會造英雄。得位也得時，不爭自得才是大成就。春耕、夏耘、秋收、冬藏，是定序。搶？有用嗎？

　　攝影人的時，永藏於心，心有所感就是好時光。一切條件俱足，好照片順手拈來易如反掌。不勤耕實耘，而妄想收成，就如緣木求魚。攝影人不出門，那能拾得好靈光。時與位的關鍵，決於心，所以創作者要護心、養心，才能使作品的神采發光。

　　歲月悠悠，果實成熟是時的成就；物換星移，局勢轉化，是位的演出。誰才是主角？孤枝獨花！我讚賞。眾星拱月，是時勢，爭搶只能添惆悵。攝影事，通人間理，理事皆通，唯我獨尊！

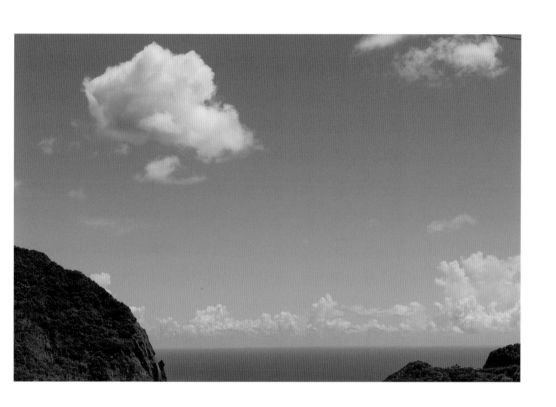

似懂非懂，在情竇初開

　　觀察了一年，瓷玫瑰花最美是半開時，等她風韻已足，姿色撩人，就少了想像空間。

　　少男最美，在於羞澀日，似懂非懂，又已略具男女之慾。

　　少女最美，在情竇初開，唇微動而無聲，欲迎還拒的扭捏。

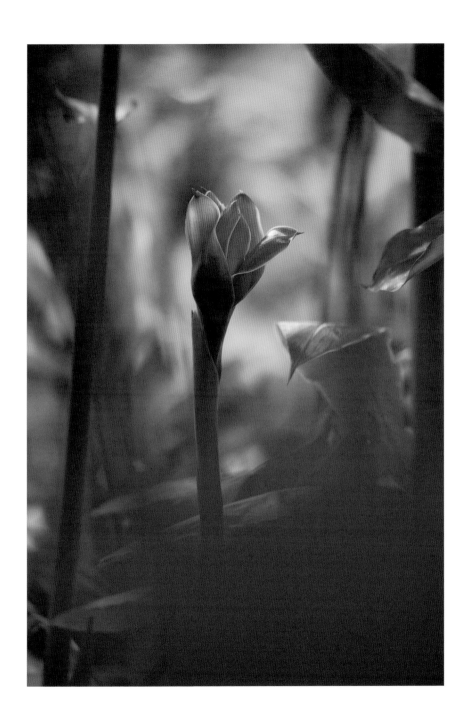

謙虛者最厲害

視覺藝術的天敵是「視覺疲乏」，它的意思是指經常看到的美好，久了就也不再驚豔。例如：故宮的館藏國寶，對管理典藏的工作人員而言，新人初次見寶的感動、驚奇，和資深老鳥相比，一定會被認為少見多怪。但自大之心，卻可能就是惹禍的開始，所以國寶不慎破損，實不足為怪。

有人問：「攝影是業餘人厲害？還是職業人員厲害？」我認為不能這樣比。首先，必須定義定什麼是業餘人員？什麼是專業人員？總之，術業有專攻才是重點。其次，拍得高不高興，也是重點。最後，謙虛者最厲害。

為維生而拍的工作者，可能拍得不快樂，也就不可能厲害。就拍攝而言，業餘中的高手，可拿出的好作品的人數，極可能比職業工作者多，且又拍得高興。職人除非熱愛，否則勝出很難。

業餘者為何勝出？主因是擁有超級狂熱，且目標清晰，為達目的不計成本。打鳥族，他們可以上山下海追尋鳥蹤，為某種稀有的過境鳥或留鳥而不眠不休的奔波。這樣的族群，必然會有拍得很傑出的人。

職人的勝出是什麼？他拍的作品很有特色，而又保證不失誤。例如：歷史上的名作「憤怒的邱吉爾」（The Roaring Lion），作者 Yousuf Karsh 他是加拿大政府的攝影官，1941 年英國首相邱吉爾訪問加拿大，他提出了請求，要邱吉爾抽空讓他拍照，礙於禮貌邱吉爾答應了拍攝的請求。

但他的行程排得很滿，只能抽出兩分鐘讓 Yousuf Karsh 拍攝，攝影師就在他訪問教堂的空檔，以兩分鐘拍出了曠世傑作。他怎麼做到的？Karsh 在回憶錄上說：爲了拍世界名人，他已準備了 15 年。

　　問題來了！準備很久，假如不獨特且夠好，也很難被肯定。例如：拍鳥的攝影高手，他們經常擠在一起同時拍攝，作品怎麼會傑出？只因大家站在同一地的前後左右。類似的作品很多，加上網路的鳥照片品質參差不齊，量又多，你的傑出就會被「視覺疲乏」沖淡。

　　所以避免拍得跟別人「差不多」，一定要愼重思及自己的「特色」，作品才會勝出。特殊又有「親和力」，才不會曲高和寡。要具特性已經很難了，又要親和力，難上加難，這就是創作的挑戰。能面對挑戰！很好。只求拍得自己高興更好，自己決定自己負責，就像按快門一樣，好壞皆與他人無關。

我是一輩子拿相機的職人，六十歲之前，為工作而狂熱；六十之後，經常被問及累積了多少作品？答案是一無所有。這是職人只拍工作照，而沒有為自己而拍之故，於是我決定回到另類創作之途。

　　新工作仍是以攝影為核心，既然無法拍出曠世傑作，就改以書寫、教攝影當修練，並努力親近大自然，以累積作品，並定期辦個展，證明自己是會拍攝的人。拍攝要突出，就得不斷創新，才不會陷入視覺疲乏的生理陷阱。

　　創新不是做怪，而是要展現平凡中的不平凡。所以創作的題材和被攝體的選擇，以你生活的周邊和日常為核心，最容易持恆的追尋。早年從事新聞攝影，拍人最多，因而拍攝人物應是我的較強的本領。六十之後的創作，則遇人就避，因我已無心於人，拍自然學自然，反而比較單純。

攝影之道，是在大自然中找光影

各種美，靠光影對襯，要在對襯之中找柔美。

美消失了，對立滋長；對襯；則化醜為美。對立製造衝突，自然界對襯多，對立少，頂多是相生相剋，維持平衡和諧。只有粗人，才不清楚這個道理。

在大自然中只要將平凡稍稍的調整，再以另一面目呈現，就是純攝影的真髓。技緣於心，心決定身，身以踐行為貴，平凡事不斷的做，舊地一觀再觀，將觀得更細膩，以此拍攝，就可將平凡變為不平凡。

外出拍照，變動因素非常多，通常最易感受的是天氣，有雨無雨，有風無風，只要身體官能正常，覺知不難。論光，就需要影來襯，就像藍天，襯上朵朵白雲更佳。雲層太厚，藍天消失，光線無隙穿透，對襯之美消失，景色就轉身以另一種姿態展現。

天不美，地跟著不美，此際欲彰美景，就得眼銳，眼睛先要看得到，然後以技攝魂。專程外拍，滿懷希望而去，敗興而返是常。常與無常對襯，而非對立，攝影人必須學會坦然接受，才不會因挫折而生退心。

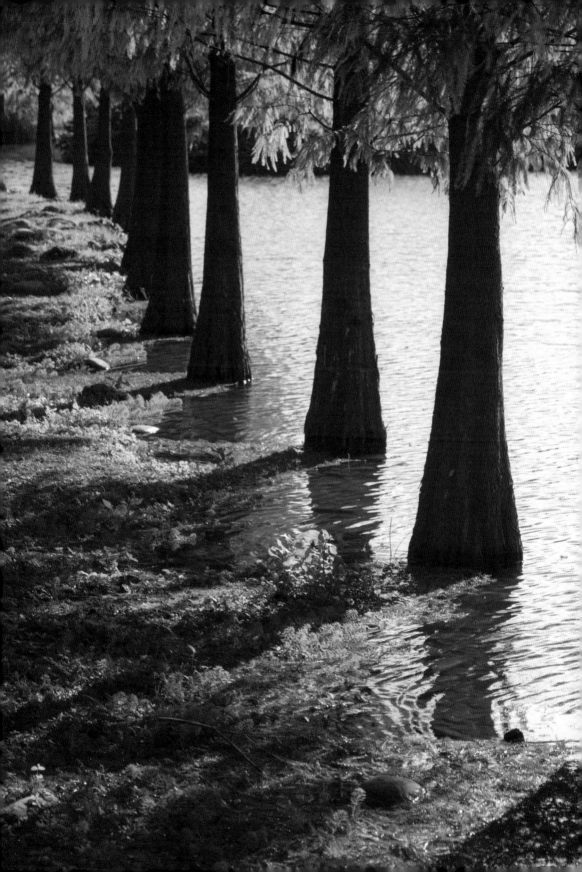

想一想對襯之道，常與無常都在我們左右。光與影的結合，也是複雜的對襯，光有強弱，影有濃淡，光斜影長，要拍好照片，一定要了解對襯之美，就像行走江湖，不能不知善惡對襯。

　　通常，攝影人最喜歡的光，出現在晨昏，這一時段，陽光穿過大氣層的距離最長，光被充分柔化，明暗對比剛軟相濟，影子顯而不彰，就像社會上善人多惡人少，處處顯露一片祥和。光線直射對決，是特殊表現，除非攝者所要，否則避之為吉。

　　微光，是低沈暗景的魂，是微醺中的清醒，拿捏得好，神奇之景自然出現。秋冬之際，海邊日落早，陽光經常跟雲彩躲貓貓，攝影人更要眼明手快，才能在稍縱即逝的刹那，拍到景物披光的美妙。

　　站對位置，先預測，再猜想，然後以逸待勞以求掌握快門機會。成王敗寇，自古而然，在失敗中精進，是人生也是鍛練。我們樂此不疲，攝影人在幸福中找快樂，不是僅僅為了拍攝而徜徉。

觸動我心的元素 ╱

　　拍攝時，第一個觸動我心的元素，無疑「美」排在首位，不論淒美、豔麗，還是寂寥的柔和細緻。只要美，攝影人就不會輕易放過，一定是觀之再三，再尋求最佳角度及光影、構圖，然後按下快門。

　　數位時代的攝影，技術已幾乎被軟體取代，只要調到「自動」，攝者就可只管按快門，其他的就可暫且擱置。等拍照結束，再認真的修整，只要美感俱足，影像軟體操作靈活，就可完成拍攝任務了。所以，有人說：現在拍的時候，只要有三成功力就可以了，其餘的回家再說吧！

　　如果此論可通，買彩券就全部打包，一次買下，保證獎金全部歸你。理可通，事不可行，因為全部買下，最少賠一半。花一百億中獎五十億，還得繳稅，這種事還會有人做嗎？所以拍照想靠 PS 成功，絕非攝影人。

　　攝影是一種互相交換的修行，例如光線不足的環境，為了曝光得到補償，你可以提高 ISO 讓微光也可以拍攝，但你得拿畫質降低為代價去交換。要長時間曝光，相機拿不穩，你得使用三腳架。總之，天下沒有白吃的午餐，全自動拍照也一樣。

帶三腳架拍照，十分不便。但爲了影像的品質，就得用增加不方便做交換。人生路上，也是互相交換的旅程。採全自動模式拍照，只是將交換下放給 AI 軟體。手動調控相機，爲的是讓你明白怎麼成功的，再去不斷複製。否則怎麼拍成功的？你不知道。怎麼拍失敗的？你也不知道。採這種方法拍照，在攝影路上的，收穫最少也不會進步。

　　數位相機拍攝後，多數要修圖增美，若你沒有美的感覺，使用電腦調整，通常結局也不會美滿。反而可能你所拍的「影像」，會越修越不成樣。按部就班循序漸進，才是學攝影的好方法，如此你才會判斷要如何交換最好。

　　例如：蠟薑花總是開在母株腳下，光線總是陰暗，拍它利用三腳架最好，但植物園內人潮多，禁止使用。變通方法就是提高感光度，並開大光圈。光圈越大，景深越小，拍的角度就得更細心。這也是交換！

　　不願意交換，也可以用閃光燈補光。但閃光燈是光的暴力者，近距離所造成的強烈光影，會破壞影像的層次和美感，在室外拍照，極少人使用。美好時光難逢，遇到了，就要珍惜「此情此景」，才不會枉做攝影人。

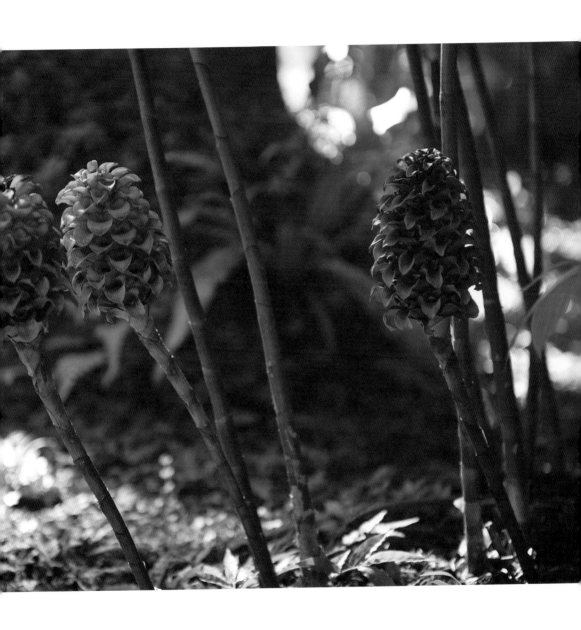

文章樹有學問

　　爲了增添影像的故事內容，攝者自己要活得精彩。什麼叫精彩？健康、快樂、利己利人爲三要。健康是根本，根本足了，日子就平順，平順就會事事如意，如意就是遠離挫折，遠離挫折自然擁有快樂人生。

　　健康、快樂的人，雲遊四處，看景觀心，跟大自然一起坦蕩無爲。跟人親近，只要單純不自私，就可五湖四海交朋友。學得活知識，你的無形資糧就豐足，可以滋潤你所攝的影像內容。

　　多走、多看、多聽、多問，再深入查閱資料印證，以虛養虛，虛而生實，人生就會越來越豐富，日子越來越有趣。以虛養虛是虛，習得新知識，再化爲自己的氣。氣，虛而無形力量更大，作用更強。

　　在路旁，遇見一棵樟樹，它因光影相襯，美得令我震驚。也因曾經有人告訴我：樟樹又叫文章樹。古代文人書生特別喜愛，因它的表皮，就像直寫的文章，一行一行，絕不吝亂。

　　停下來拍它，當然是有緣。一者光影之美。二是我聽過文章樹的典故，知道樹皮的象徵意義。三是見景動情，才有拍的衝動力。否則它的美好誰來珍藏？影像之美，須具靈光，有神采，並非濃妝豔抹即好。

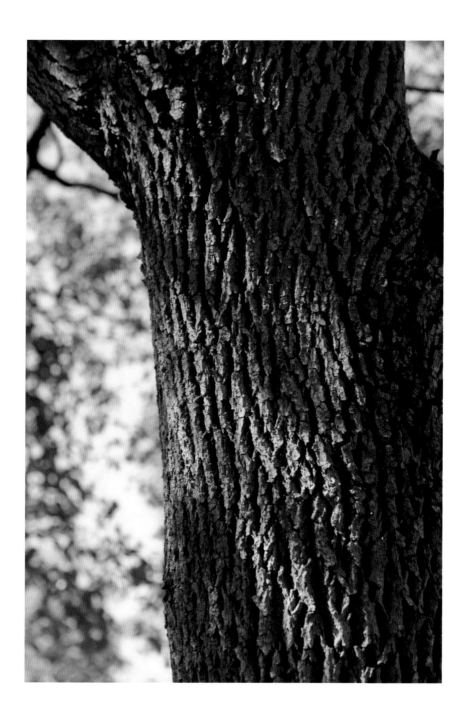

　　網路上有很多美圖，專為吸睛而生產，特色是高反差、高色彩飽和、高清晰度，這「三高」影響了影像的柔紉之美。照片必須剛柔並濟才有活命，必須懂得看才會精彩。

　　拍人的人，必須喜歡與人親近，才能將人物拍得出神入化。看景的人，必須徜徉山林水澤，等看懂了風光水色，又聽到草木、水聲的對話，自可拍到又美又好的風景照。

　　拍照是一按即成的功夫嗎？好像是，又不全然是。

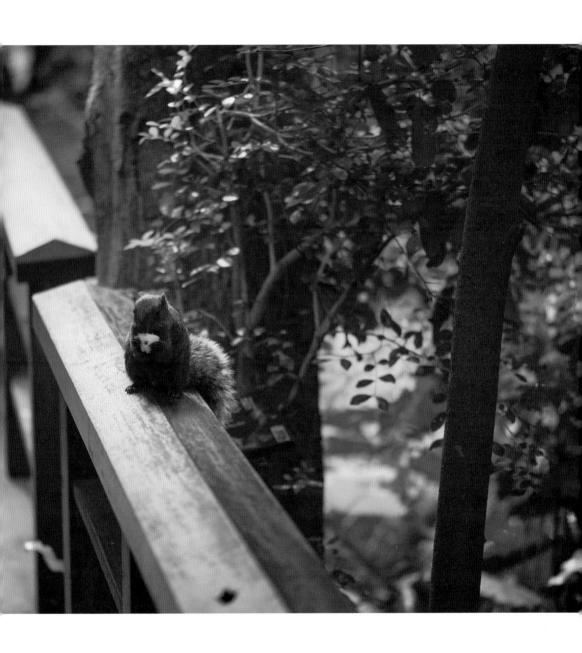

為什麼屢錯屢犯，仍可活得快樂？

攝影是個人身影的全面展現，長期修練就是要在作品中，印上自己的身影和意義。讓觀者感受攝者的存在，而非看過即忘。他人看過後馬上忘，主因是作品不夠精。作品不精彩的主因是攝者「觀」之不深，沒有新義，只在做老套重現的功夫。

精彩靠的是心思精深，行動持恆。同等時間，「認真與不認真」差別很大，全力以赴就能精彩，天理叫做勤能補拙，天道酬勤。歷史上的「短命」偉人，用少少歲月，活出了感人的精彩，精耕就是豐收的保證。

為何有人活出精彩？有人活得平淡？能在平凡中活出不平凡，在日常中攝得佳作，雖沒有大富大貴，但日子過得快樂，豈不偉哉！只要用心勤拍、樂活，就能累積好作品和好人生，我輩豈能忽視！

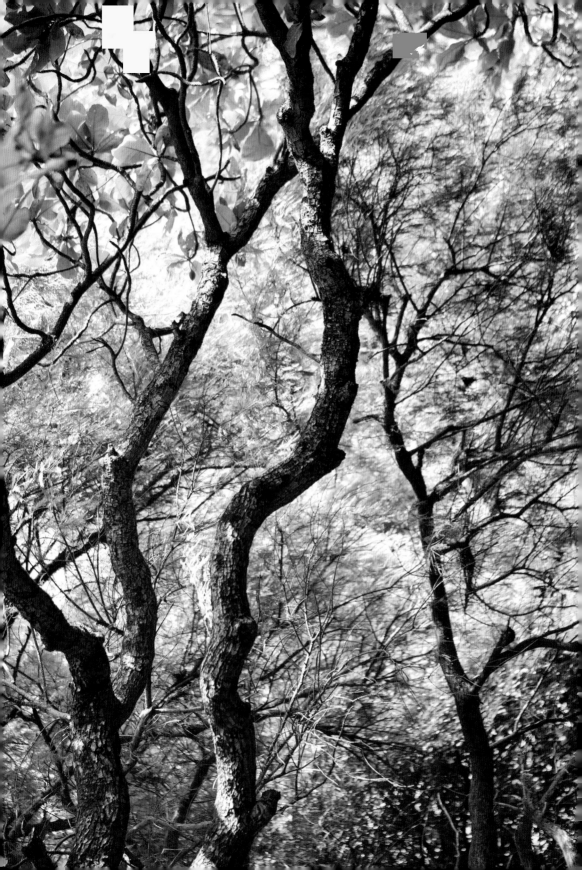

第三章

作品之誕生

我是漂流木

　　我是漂流木，盪呀盪的飄到這裡，聽說此地名叫神秘海岸，經常有很多年輕人來到這裡，他們從我身邊走過，而不在意我躺在此地，我歷盡滄桑，純裸來到，但眾人卻沒有看到我的美麗。

　　我原來的家鄉，在山巔崖邊，那裡空氣清新，水源豐沛，沒有污染，所以河水清澈。從小樹開始，我就獨自默默的長，希望有機會長到高可齊天。不料，某次大風大雨，我被推倒掉到河邊，再經大水將我帶到河灘，又遇大浪捲入海洋。

　　山上、山下景物大不同，因我已傷痕累累，也無力氣重生再長，每天日曬風吹，剝去了傷痕結痂，令我變得更醜更孤單，只能認命的等在灘頭，至少有太陽、星星、月亮做朋友。

　　安定的日子過了許久，我重回了山上的默默，只是往日會有成長的喜悅，此刻只能靜待天裁。生死像是兩回事，其實同是一條路，我說：世事認命最幸福。若非我經悲慘事，今日豈會遇上攝影人。

攝影人知道我身世，因爲前世我也是藝術人。藝術人最厭紅塵事，所以轉世成爲深山樹，以爲立足只求半錐地，就可無爭享日月。不料天地諸種事，完全算不準，來此暫棲前，我已徜徉大海無數時。

　　既然有緣被攝影，但願瞬間化永恆。會攝影能攝魂，機緣好就流傳，最少我已有人賞，不再只是海流推上的孤魂。

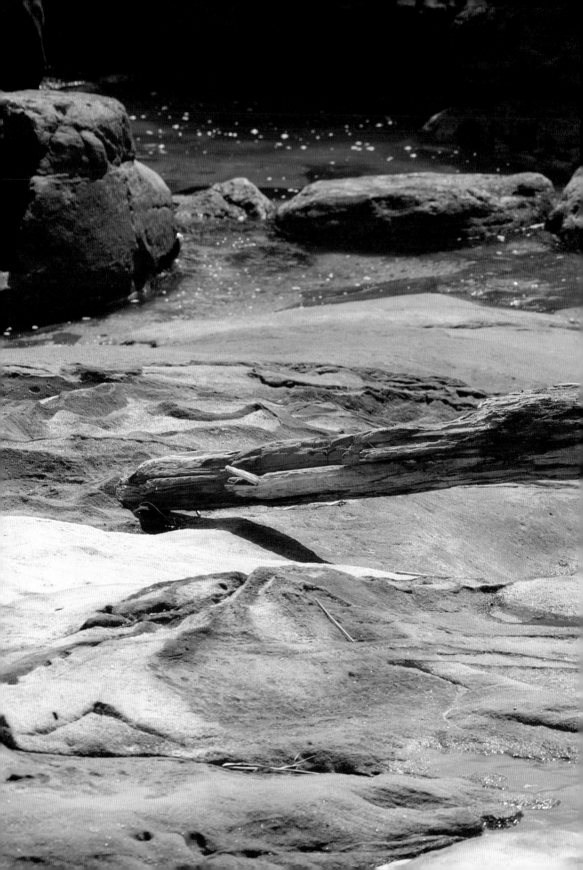

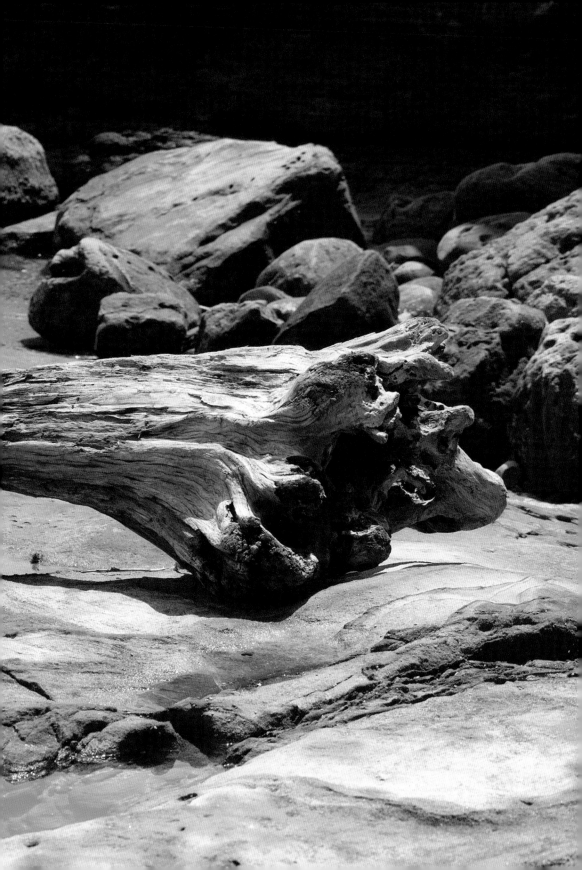

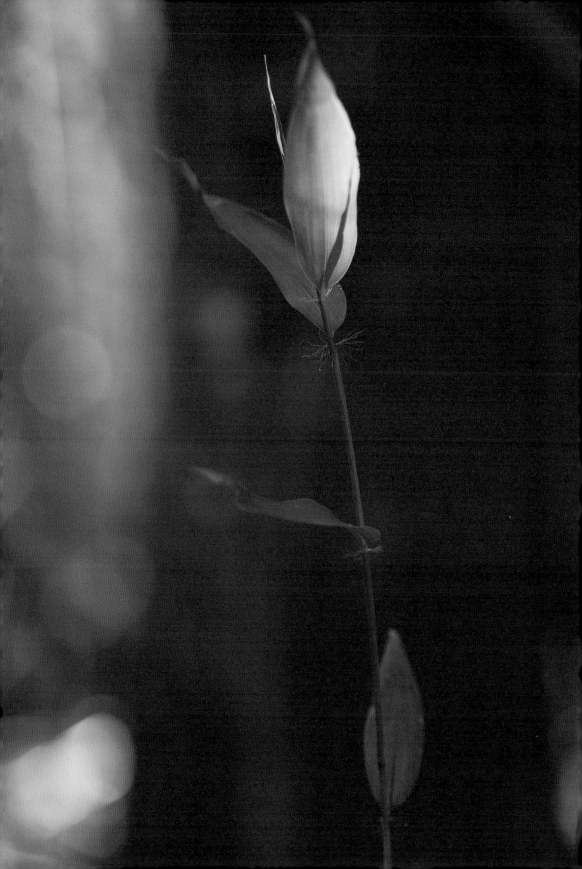

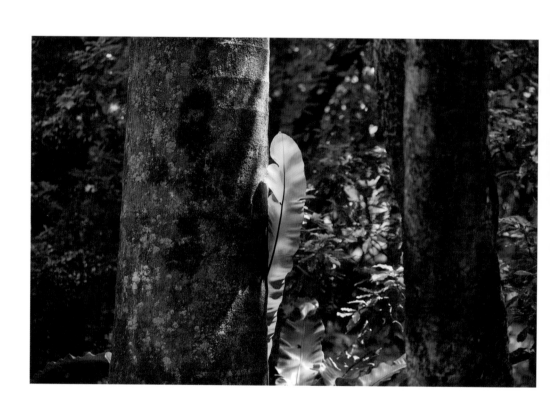

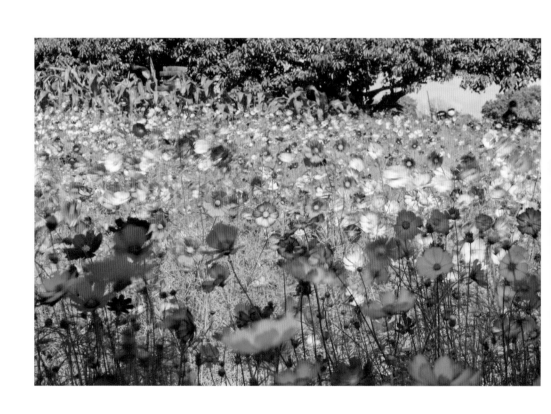

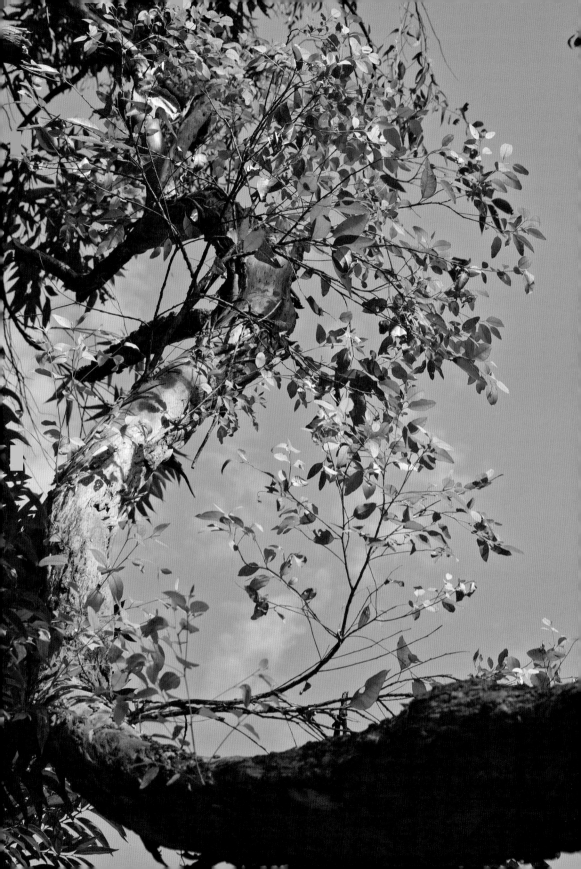

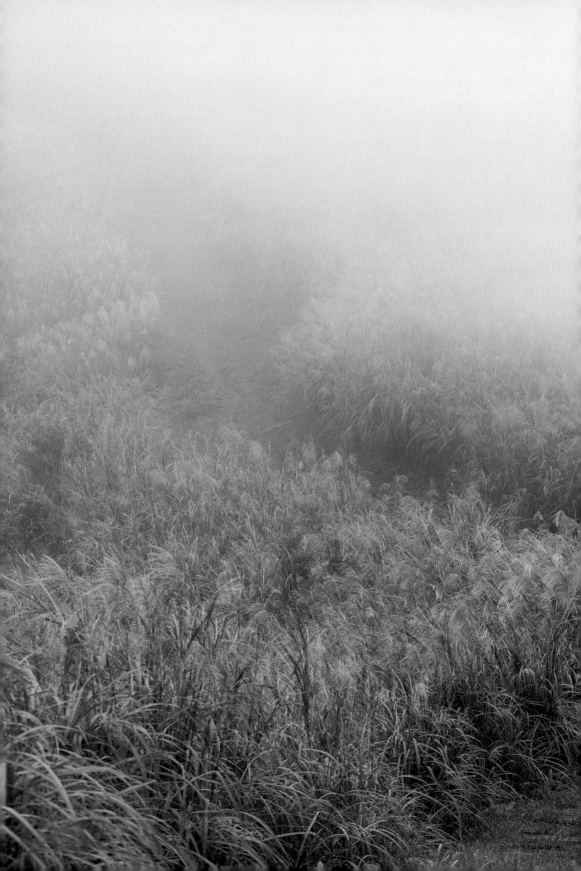

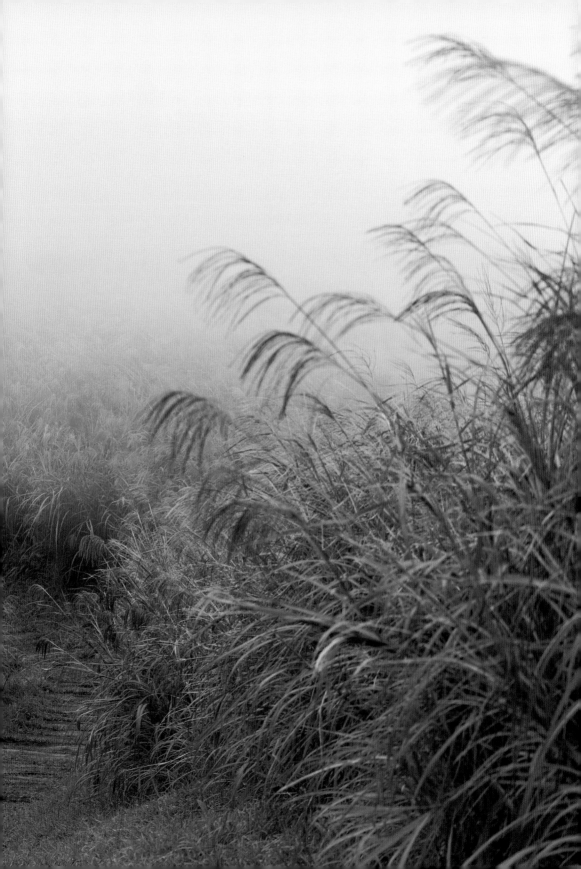

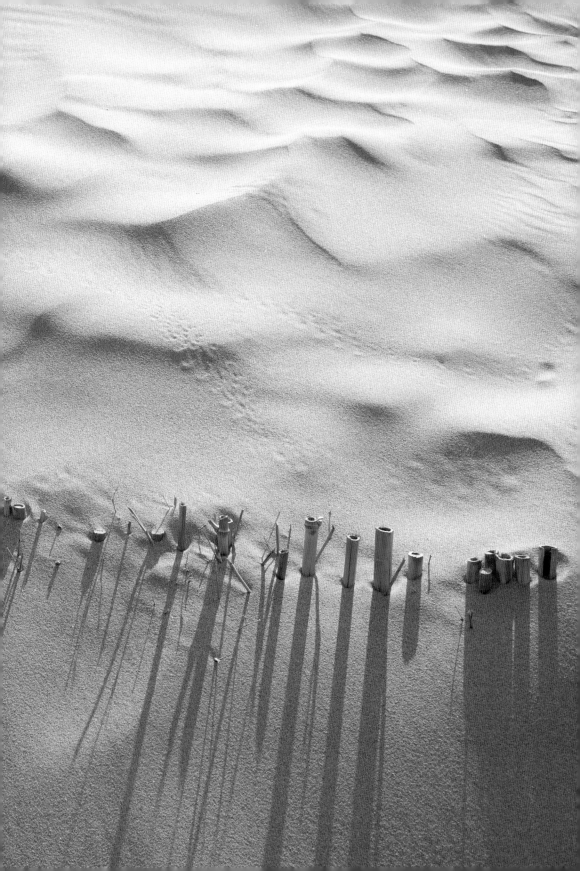

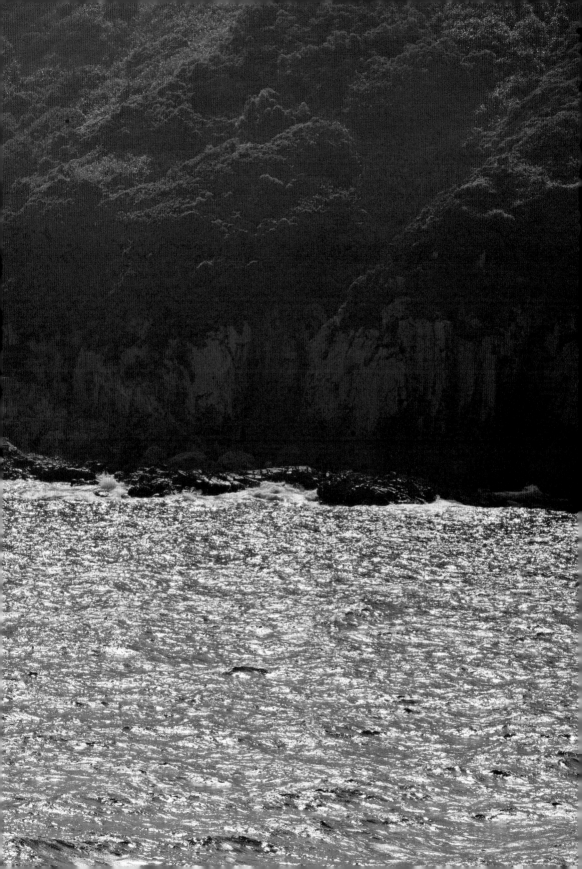

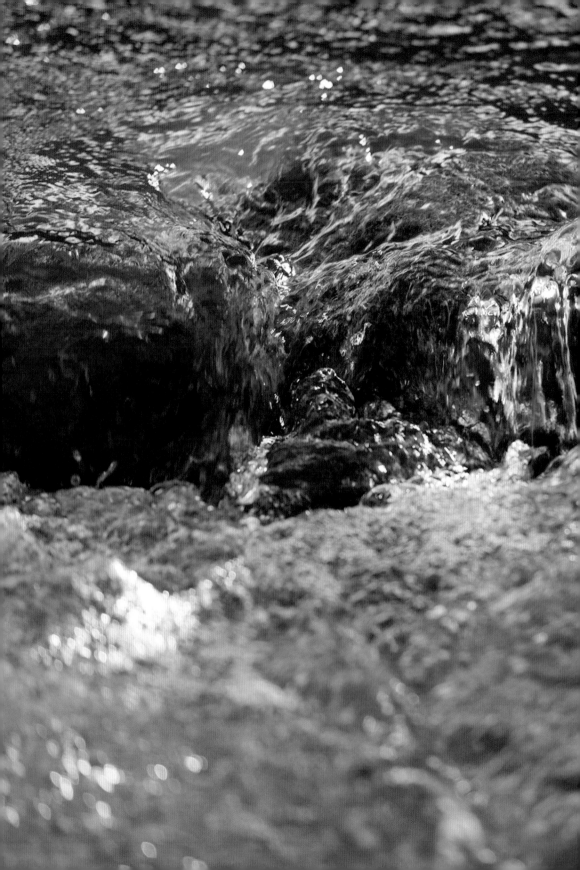

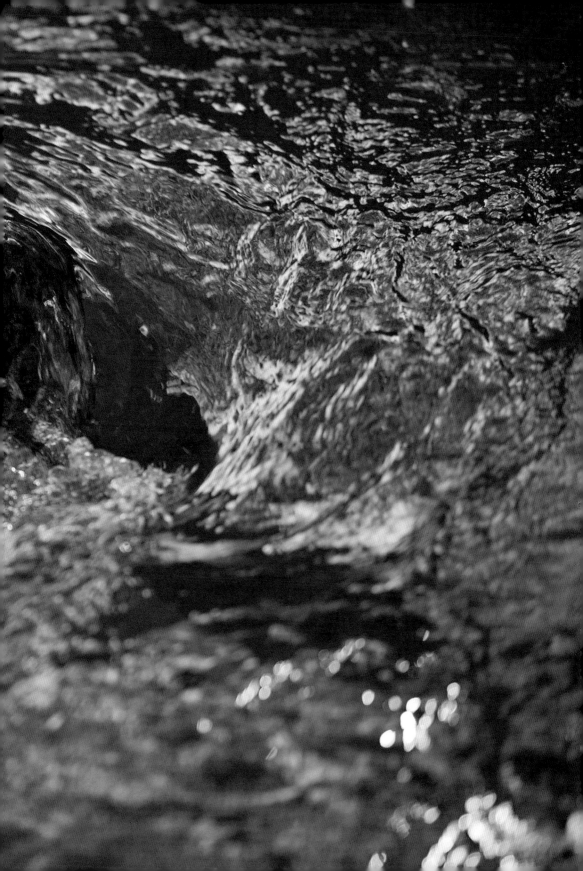

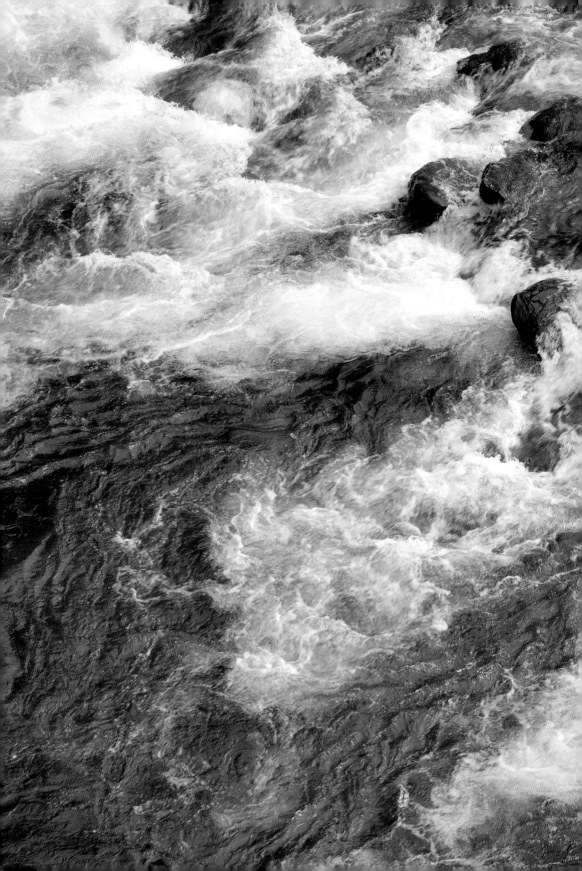

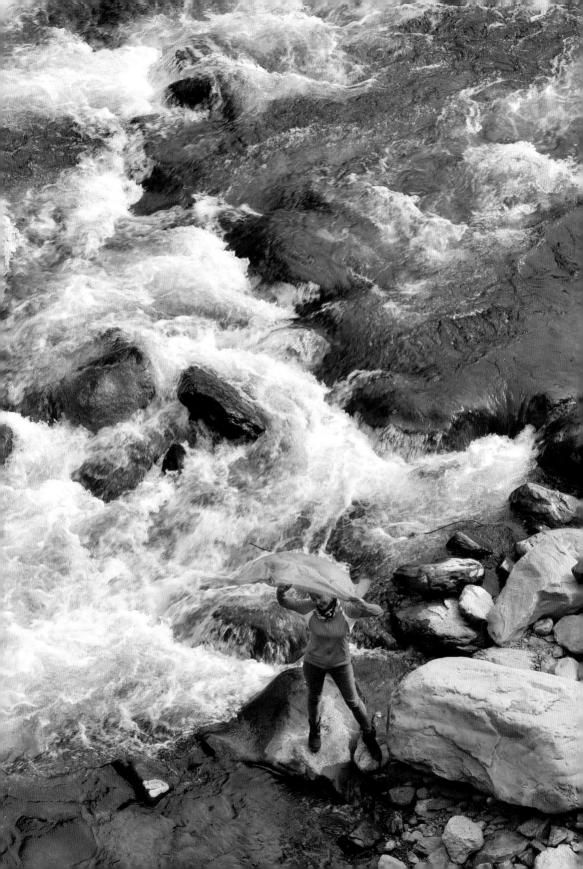

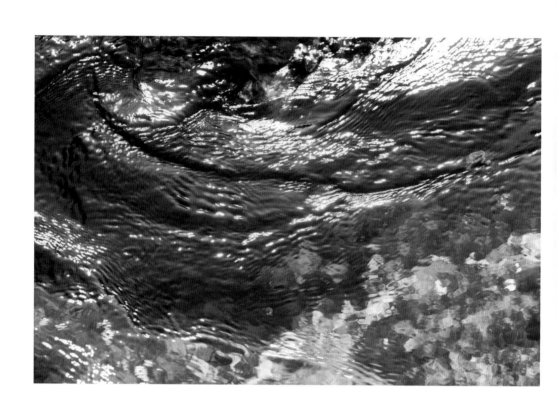

第四章

攝影路上你我他

每一天，都是最適合拿起相機的那一天

叢明美

我們曾花了一年的時間，在植物園外拍取景。這段時光，也讓我對運光有更深刻的認識；當烈日光輝、當影落灰階，當不同天氣、不同氣象折射在一草一木上，都是生命最細微，也最耀眼動人的瞬間。

每次按下快門，都有一個專屬於當下奇幻的、神聖的、屬於攝者的，我的心動。希望看著這些照片的觀者，也能有機會去感受、詮釋、並享受和照片一同創造出來最驚奇的幻想空間。

四季更迭，在時空流轉的夾縫中，探索著一張張攝影傑作之得來不易。凡事皆需要萬事俱備、缺一不可，更不能只欠東風。這條充滿跌撞和挫敗的攝路，不能回頭、也沒有盡頭，會帶著失落和等待，或許也會暫時離開；不過相信這一切都只是過程。

當看到雨水滴落窗簷的軌跡、當發現冬季豔陽下玫瑰微枯捲邊、當美好就這樣發生在眼前，我知道這就是迷上攝影的青澀真心。我已深深愛上它，時光迴轉，就是更深的再愛一次。化剎那為永恆的喜悅，就如一場又一場不會完結的戀愛。

在一起的時光都很耀眼，因為天氣好、因為天氣不好、因為天氣剛剛好，每一天，都是最適合拿起相機的那一天。

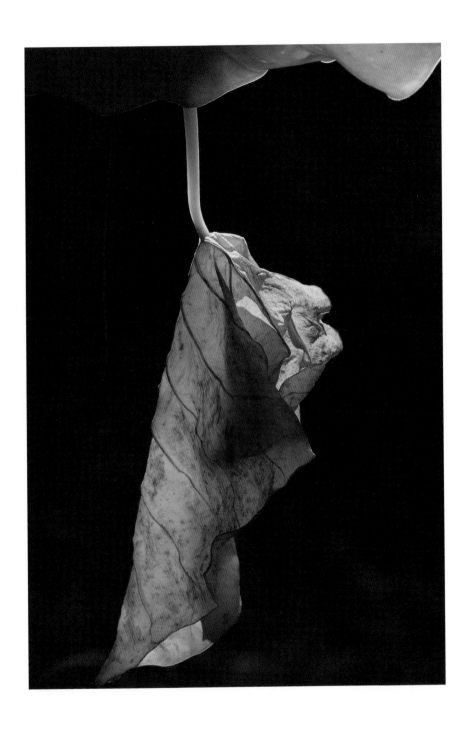

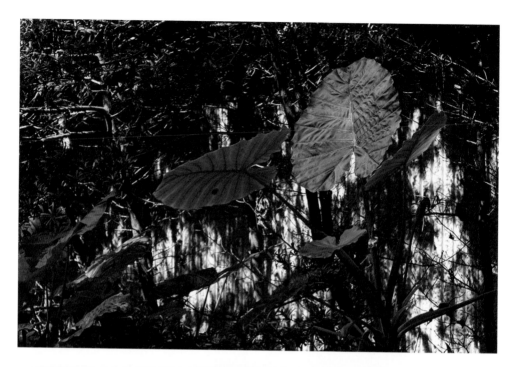

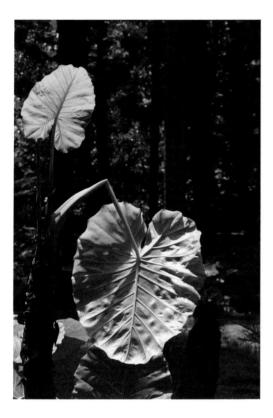

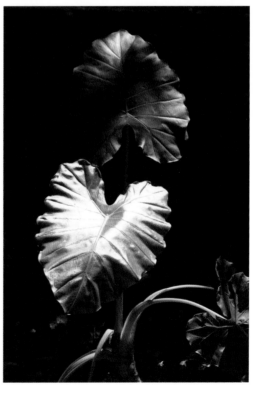

給明美的回應

　　跟我一起探討攝影最久的一位，其實她已可獨立作戰了。

　　她，很多單張作品拍得比我好，只是缺乏組織成「專題創作」的信心。所以，我建議她：以此書少少的頁數，發表「小小專題」，將常見而少人拍的姑婆芋為主角，呈現自己獨特的攝影美學。他日再發表展現更大的專題，拓展自己專屬的攝影天地。

這張看不出來是在拍什麼吧

何翠英

2021 年 10 月胡老師讓我們在「台北植物園」以一年的時間當練功場，幾個禮拜下來還真的不知道要拍什麼？

走到竹子區，當時陽光時現時被雲遮住，忽然一陣風吹來竹葉飄動，抬起頭看到光打在竹子上的竹籜，像極了舞台上的聚光燈，好美啊！

光是攝影的生命。

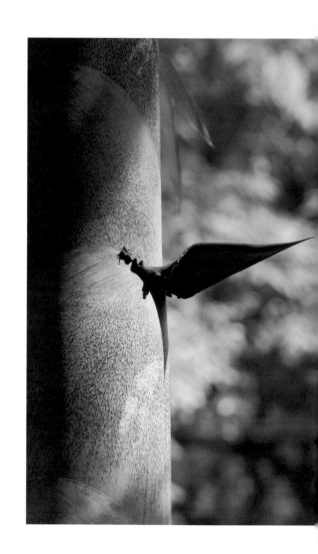

同樣在台北植物園外拍，晃來晃去尋找拍攝的對象，遠遠看到一片落下的樹葉，被蜘蛛絲鉤在半空飄盪，除了敬佩大自然的奧妙外，也不得不佩服蜘蛛絲的功力，堪稱是一絕！

　　胡毓豪老師在我們討論照片時常說，要靠自己不斷增強攝影的眼力，才能拍出與眾不同的好作品！

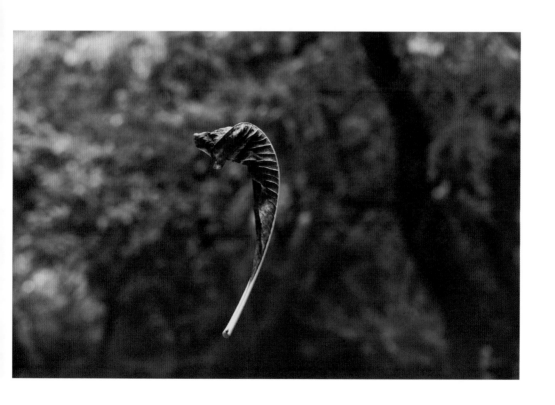

花很難拍！

雖然自己很喜歡拍花，但因為花太密太凌亂，很難尋找角度，有時找到好的角度，光線又不合適。

所以胡毓豪老師常說：拍花就是先要找好對象……「賞花之藝，拍花之技，最忌只攝外形，花的形、色、意，它會自然顯現，若無陪襯，會將花拍呆了。拍花不是攝製植物目錄，攝者必須能賞，爾後也須經營，最後才拍。」

在學習攝影過程中，學會儘量尋找形態完整花朵新鮮的個體，並在構圖時嘗試以綠色、黑色或藍色天空等為背景，利用光的通透感來突出主題。有時花開花謝，對比的關係也是不錯的表現！

外拍後的討論照片，教學相長，更學會了通過攝影者的構思，利用前景和背景在攝影藝術創作中，能交待時間、季節，讓畫面有空間感，呈現主體不同的美感！

　　苦楝是四季分明的植物，也不是好拍的對象，當時架好腳架後，胡毓豪老師在旁提醒，選定目標後要注意背景，不要太複雜了。

　　正因當天好天氣有藍天當背景，光線也正好在這目標「苦楝」身上，模糊了有點雜亂的枝幹背景，成就了這張滿意的照片！

給翠英的回應

　　她來攝影私塾之前，就自己經常拍照，而且習慣很好，用三腳架，慢慢的拍。來了之後，我只跟她說：拍照只要會按門就行，但攝影就得思考，就像寫文章，要有主角、配角、也要有好的陪襯當背景，只要三者皆備，又有美麗的光影和構圖，就會成就好照片。

　　果然，她成就了自己。等時間發酵之後，就可成為攝影高手了！

再也不是匆匆一旅人了

王書慧

　　跟隨胡老師學習攝影三年有餘，耳濡目染胡老師在外拍與作品檢討中對光影與構圖的指導與解析，雖然稍有領略，但仍然難以掌握呈現於自己的作品之中，攝影可謂是學無止境啊。

　　千挑萬選作品時，才感覺到要拍出好照片真是不容易啊，以下提供與胡老師和學員們一起外拍的照片和新冠疫情解封後，到地中海旅遊所捕捉的部分畫面，作爲個人的攝影學習成果，但願百尺竿頭更進一步。

給 Jill 的回應

攝影只是人生的選項之一，對你而言：拍得快樂比拍得好更重要，何況你已拍出不少好作品，只是你少了「唯我獨尊」的氣概。所謂「氣概」就像醫生開處方，針對需要而給。

例如：辦個展的作品挑選法和發表學習成果的作品選法，會有很大的差異，就像醫生給藥。因此要有更多的探索，才能開天闢地。出版攝影書，也有相關出版知識等待了解，因此，攝影並非只有拍好而已。

此次，Jill 的作品以旅遊照為主題，在時間、空間皆被縮限的情況，作品中漸漸融入了作者的個人痕跡，她再也不是匆匆一旅人了。繼續朝自己的目標前進吧！終究會找到真正的自己。

攝影於你，已練出自己的見解，但身強體健更重要。只要攝影能誘你出門，快樂圓滿相隨，自然健康附身。我對任何人健康的關懷和期待，絕對優先於作品。繼續努力！拍出自己的獨特。

攝影成就健康的身心

范盛慧

2021 年 7 月屆齡離開了工作近 30 年的崗位，正式步入退休的「老人生活」。在退休前因為脊椎滑脫，開了第二次的手術、也乖乖地穿了 3 個月的「鐵衣」，生病的歷程，讓我深深的體會到健康的重要，也下定決心，退休後一定要好好地活出人生的最後一個階段。

在臉書上常常看到幾位好友分享精彩的相片，讓我十分羨慕，因此興起了學攝影的想法。很偶然的機緣下來到胡老師的攝影私塾，成為班上的新菜鳥，跟著師兄姊們開始植物園的攝影之旅。我記得胡老師曾對我說，「觀看」的重要性，同樣是「綠色」可以看出四十幾種不同的「綠」，我心想哪有可能？

我看來看去不超過五、六種「綠」，經過一年的學習，雖然還沒辦法看到四十幾種不同的「綠」，但增加了很多觀察的心得，覺得自己變得更敏銳些、對於顏色的敏感度也增加不少；不管是坐在公車上還是走在路上，會開始注意到光影的變化，學著慢下腳步來欣賞周遭美麗的景物，漸漸喜歡拿起相機，享受按下快門時寧靜的剎那。

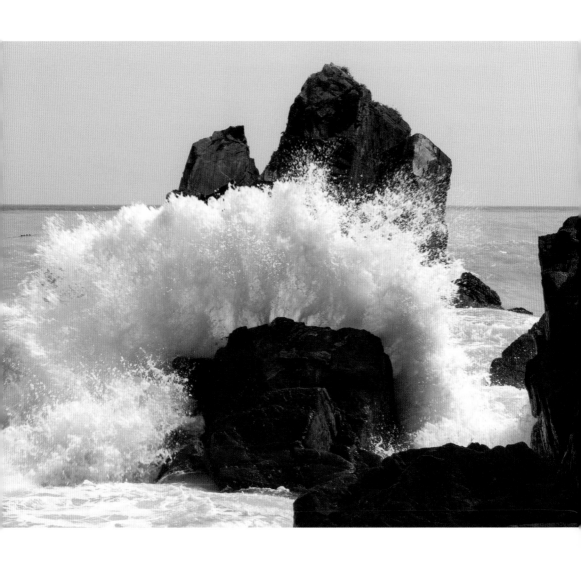

　　這一年來除了到植物園拍攝外，也到過龍洞拍岩大戟、老梅的綠石槽、霧峰林家花園、阿里山、馬祖、粉鳥林、月眉濕地、高美濕地、新生公園等很多地方，也留下美麗的記憶。雖然沒有拍出什麼特別好的照片，但總就是走出戶外，讓自己的身心更加健康，也驗證了胡老師說的，沒有照到好照片沒有關係，有出來就賺到了（真的！）。

　　學了將近一年，跟隨師姊們的腳步、參考他們的攝影技巧，偶而也有讓胡老師稱讚的照片出現，心中更是雀躍不已，也增加了不少學習的興趣，進步雖然不大但是就如同老師說的，一個月有 1 張好照片，一年就有 12 張好照片了。除了以此勉勵自己繼續努力拍照外，也希望藉由攝影成就健康的身心，豐富我的退休生涯。

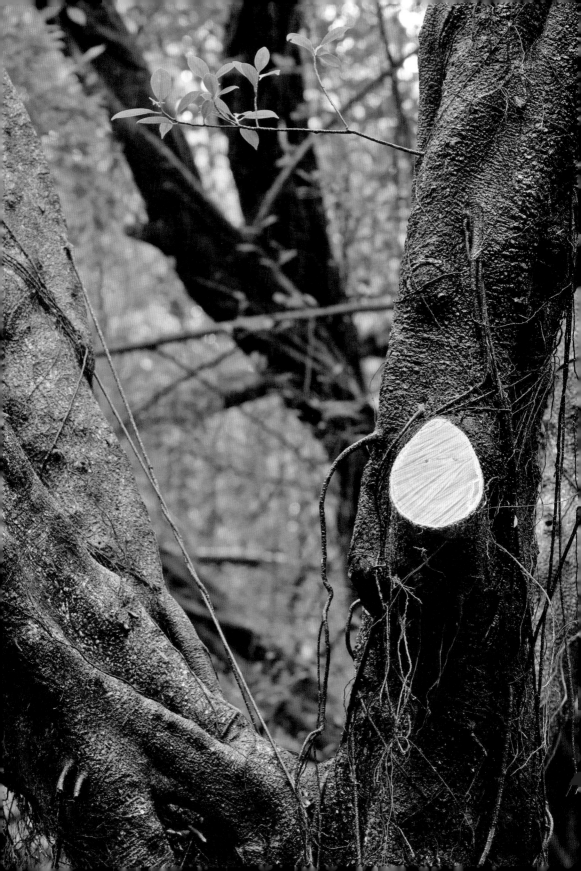

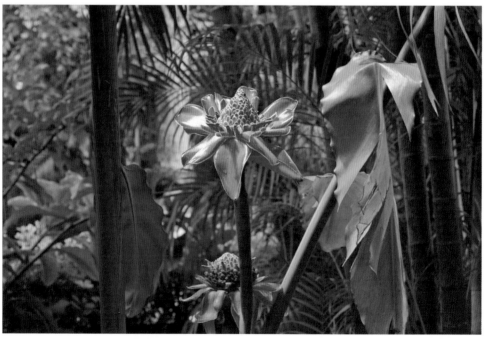

給范姊的回應

　　范姊是班上的攝影菜鳥，但她有可敬學習精神，和慷慨的豪爽，我們經常坐她的新車去外拍，她又堅持免分攤費用。做人的氣，又顯露在作品上，例如大安公園剛被截枝的樹幹，就成了她的作品。

　　她有更好的作品，可惜沒有出現在書上，就等她累積更多，再來欣賞她的作品吧！

海枯石爛的絕美堅持

文馨瑩

　　我和胡老師的攝影師生緣分，起於同為國際扶輪社友。2019 年 4 月 21 日參加 3481 地區年會，得知 3482 地區 2019-20 年度攝影錄影組活動招生，就立馬勾起我的攝影魂。從小家境清寒，碩士時竟會存下 6 個月打工收入去買單眼相機，但從未拜師學藝。很幸運人生第一位攝影老師，就是胡毓豪。

　　2019 年 7 月 1 日首度到雲和街銀河 94 教室上課，也隨著老師的足跡外拍、觀展。逐漸奠定初學者的基礎，不但掌握相機的功能、技巧，也開始注重光影變化和影像傳達的哲思。2020 年 3 月起因應新冠疫情，我暫停上攝影課。2021 年 10 月疫情緩和後，再度回到扶輪攝影團週一班，但同班同學只剩我一人是扶輪社友。因為我皈依佛教 30 年，歡喜接受胡老師的年度外拍主題「植物園」，想以「蓮花輪迴」為學習焦點（1 蓮搖亭台）。

　　除了老師對每張相片的引導解說之外，攝影團的同學交流也是學習的亮點。分享作品時看到 Tracy 學妹在陰天光影的侷限下，微距拍出小池塘的夢幻泡影；我也跟著在 2022 年 11 月 15 日試圖拍出宛如金剛經的意境（2 夢幻泡影）。

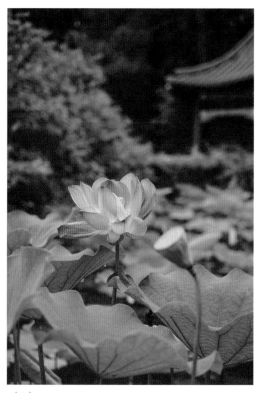

（1）

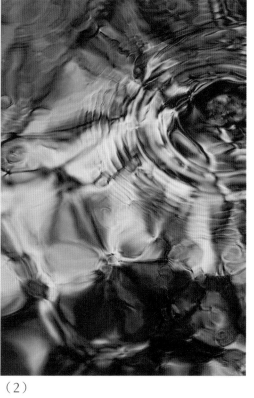

（2）

對光影掌握連胡老師也嘖嘖稱奇的明美學姊，在陰天的植物園竹林中，以相機搖動的手法，拍出神秘莫測的空靈美感；我也學著在 2022 年 1 月 10 日，搖拍植物園中的楓紅秋景（3 楓紅心動）。不過，有些同學對每月兩度反覆去植物園感到厭煩，2022 年 2 月 16-17 日我們登上阿里山（4 刺梅弄春），外拍玉山日出、神木群相。

3 月 9 日、14 日兩度前往龍洞拍「岩大戟」花季。3 月 9 日是我人生首度步行在龍洞的海岸岩灘，也首度見識岩大戟在岩縫中逆風紮根的韌性。當天岩岸舉步維艱，我雖然勉強帶著三腳架卻沒有使用。因為豔陽高照，我必須以最小光圈和人體腳架手持取景。回家後不但頭昏曬黑也全身痠痛，但看到高齡老師始終一馬當先，不得不放下對外拍艱辛的 OS。

最後以龍洞作品的主題接龍作詩，吟頌「岩大戟」海枯石爛的絕美堅持！（5 枝葉之情、6 堅石之愛、7 生死之淵）。

龍洞岩大戟　挺天地之間　轉青春之舞

傳枝葉之情　秀堅石之愛　離生死之淵

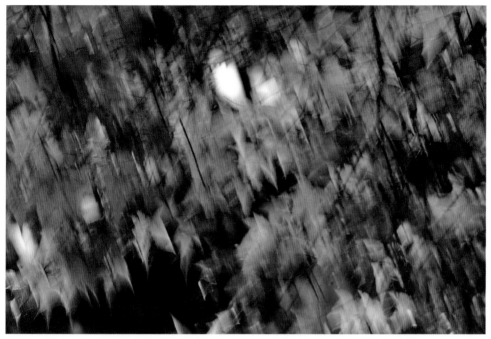

（3）

（4）

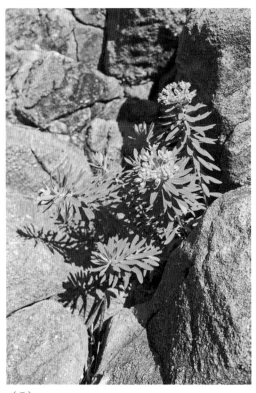

（5）

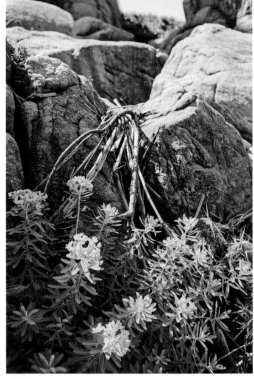

（6）

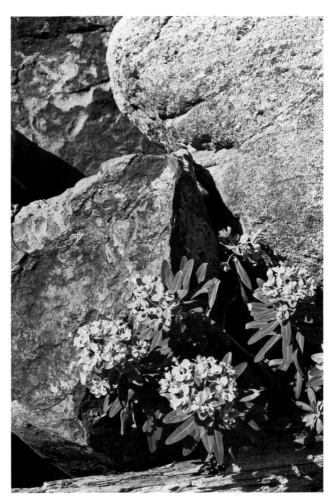

（7）

給文教授的回應

　　攝影攝心，用影像作文，是新的練習和突破。影像和文章一樣，皆在追求獨樂樂的創作，以及眾樂樂的共鳴和回應。我們一起享受攝影之樂吧！

對焦是情境與心境的重疊

鍾誌勳

攝影對我來說是為了滿足尋求光影情境的愛好，在每一個光影情境下感受當下心境的呼應，再用相機拍攝後將影像呈現的過程是很能夠享受創意的發揮與樂趣。每一張光影的紀錄，就是當下感受的心情寫照。

拍照前我都要先花時間慢慢地觀察風景，花木，鳥獸，讓自己融入情境，和目標對象博感情，當同理心浮現時，對目標物從不同視角，不同構思多拍幾張，如此一張張有溫度有感覺的照片就呼之欲出了。

胡老師在教學中一直提醒的「形色意」三要素，言簡意賅，一直都是我取景練習的準則，大家可以從閱讀胡老師的著作裡看到完整的說明與範例。以下攝影習作和大家分享！

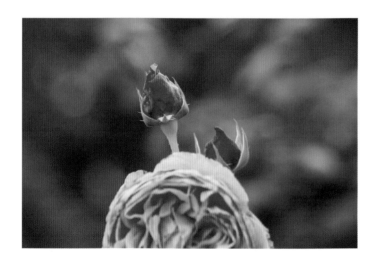

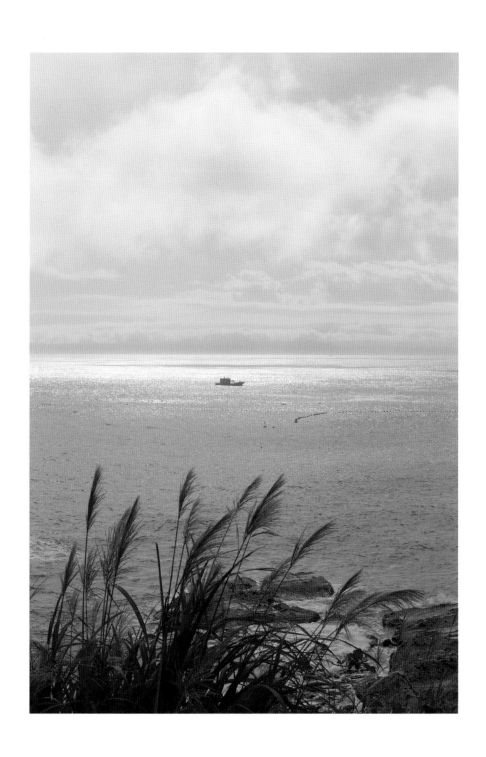

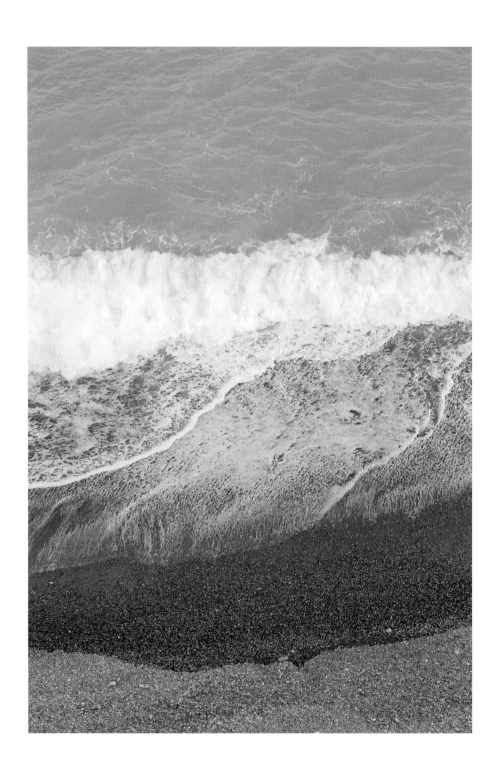

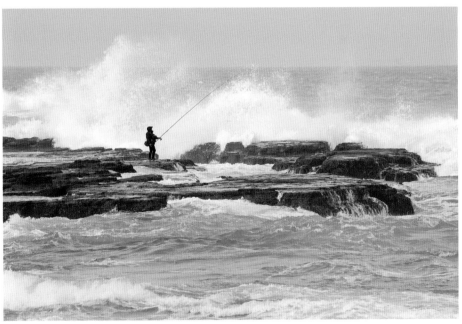

攝影融合人生　315

給鍾誌勳的回應

　　誌勳是個奇特的攝影人！他總是獨行於天地間。

　　外拍通常是結隊而行，但他不一定每次都會來，缺
席後，他又會自己找時間去拍，場域不一樣，也可能
會一樣，只是時日不同而已。

　　他手持單兵飛彈，只待射向目標。目標範圍縮小，
成果會更耀眼！

有形、無形測不準

舊枝要不要發新葉，種籽要不要抽芽，都由無形的力量主導。能將山岩折成兩段的力量藏在那裡？看也看不到。能將山體雕成藝術創作，那是誰的主張？我們也找不到真主。

看不透的，卻有神功，令人不能不讚歎。山，被水穿鑿，形成峽谷，卻闢出道路，水柔而能割山，硬石只能一時逞威。有形無形各據一方，誰是勝者？一切都經不起時間的考驗。

時！在那裡？更無實蹤。我們真能想得透徹，看得清晰嗎？就像蘇俄有硬實力，就妄想嗆定烏克蘭。不料，反被不屈服的力量，震得暈頭轉向。硬實力是選舉技巧和策略，也是被選票打得不成形。

有形、無形的展現，測不準。我們還是樂在攝影最享受，看天、看地、看人間，不解就去問大自然。大自然具天威，既是有形又無形，凡人何必尋難找自困。輕風吹！無目標，豈不最自在。

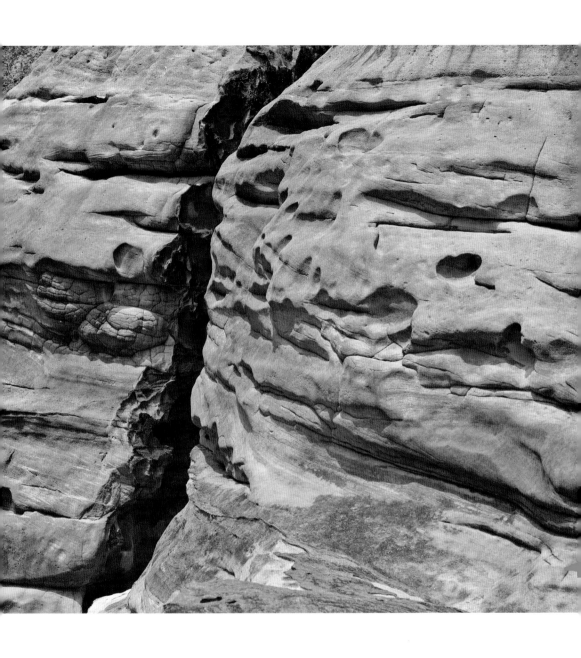

Origin 1006

攝影融合人生

作者　　　　胡毓豪
照片提供　　胡毓豪
主編　　　　謝翠鈺
企劃　　　　鄭家謙
封面設計　　林采薇、楊珮琪
美術編輯　　江麗姿

董事長　　　趙政岷
出版者　　　時報文化出版企業股份有限公司
　　　　　　108019 台北市和平西路三段二四〇號七樓
　　　　　　發行專線　（〇二）二三〇六六八四二
　　　　　　讀者服務專線　〇八〇〇二三一七〇五
　　　　　　　　　　　　　（〇二）二三〇四七一〇三
　　　　　　讀者服務傳真（〇二）二三〇四六八五八
　　　　　　郵撥　一九三四四七二四時報文化出版公司
　　　　　　信箱　一〇八九九　台北華江橋郵局第九九信箱

時報悅讀網　www.readingtimes.com.tw
法律顧問　　理律法律事務所陳長文律師、李念祖律師
印刷　　　　和楹印刷有限公司
一版一刷　　二〇二三年三月二十四日
一版二刷　　二〇二三年七月二十四日
定價　　　　新台幣五二〇元
　　　　　　缺頁或破損的書，請寄回更換

攝影融合人生 / 胡毓豪作 . -- 一版 . -- 臺北市：時報
文化出版企業股份有限公司 , 2023.03
　面；　公分 . -- (Origin；1006)

ISBN 978-626-353-589-3(平裝)
1.CST: 攝影 2.CST: 攝影技術

952.2　　　　　　　　　　　　　112002669

ISBN 978-626-353-589-3
Printed in Taiwan